NICOLAS BRAZIER

CHRONIQUES
DES
Petits Théâtres
DE PARIS

Réimprimées avec Notice, variantes et notes

PAR

GEORGES D'HEYLLI

PREMIÈRE PARTIE

PARIS
ED. ROUVEYRE ET G. BLOND
98, Rue de Richelieu, 98
1883

CHRONIQUES

DES

PETITS THÉATRES DE PARIS.

NICOLAS BRAZIER

CHANSONNIER, AUTEUR DRAMATIQUE
ET ANECDOTIER.

Nicolas Brazier, qui ne savait pas écrire, est le fils d'un maître d'écriture qui lui apprit à bien poser mécaniquement ses lettres, mais sans lui enseigner ni les secrets multiples de la langue ni même l'orthographe. Le fait, qui est exact, bien qu'on en ait dit *, est d'autant

* *C'est Allardin, l'éditeur de la 2ᵉ édition du présent ouvrage qui, de concert avec Du-*

plus incompréhensible que le père Brazier devint bientôt le directeur de l'Institution de la rue du faubourg du Temple où il donnait ses leçons de calligraphie, et que c'est au milieu des élèves, ses condisciples et amis, que Nicolas Brazier passa les premiers temps de sa vie.

Il était né en 1783 et, au sortir des bancs de l'école, dès 1796, son père qui ne prévoyait pas évidemment sa destinée littéraire, le fit entrer en qualité d'apprenti dans une maison de bijouterie

mersan, cherche à défendre Brazier contre cette accusation d'ignorance que tous les témoignages du temps s'accordent pour déclarer exacte, mais sans y attacher aucune importance. En effet, c'est par l'esprit naturel, par la verve, par la vivacité du caractère que Brazier excellait surtout, et c'est avec ces dons si rarement réunis qu'il a su triompher de ceux-là même qui ont parfois contesté ses succès :

« On fit à Brazier, dit Allardin, et il accrédita lui-même une réputation d'ignorance qu'il était bien loin de mériter; on alla jusqu'à prétendre qu'il avait fait écrire

Brazier interrompit donc ses études, et il est à croire que c'est par suite du peu de goût et d'aptitudes qu'il montra pour le travail, que son père le dirigea vers le commerce. Mais le futur vaudevilliste n'y mordit guère : sa vive imagination et

dans son chapeau : Ex libris Brazier. M. Dumersan défend ainsi Brazier à ce sujet :

« Assurément Brazier n'était pas un savant ; il l'écrivait peut-être trop lui-même ; mais quelque peu d'études qu'il eût faites, il savait un peu plus de latin que n'en savent quelques-uns de ses confrères. La plupart de ses fautes provenaient d'étourderie et de distraction. »

Mais Brazier a donné lui-même la preuve de l'insuffisance de ses études premières dans une lettre célèbre qu'il adressa à un journal qui l'avait accusé d'ignorance absolue, et dans laquelle, voulant protester contre cette accusation, il avait, sans s'en douter, accumulé fautes d'orthographe sur fautes d'orthographe. Mais qu'importe ? Nous revenons nous-même sur ce sujet à la fin de cette notice, et il nous chaut en somme peu ou point que Brazier ait eu une science grammaticale bien étendue, puisqu'il a amusé et intéressé son monde, malgré cela !...

son esprit primesautier et plein de naturel l'entraînèrent bientôt vers d'autres pensées. Il faut dire aussi qu'il se lia alors avec plusieurs membres du Caveau, qui lui ouvrirent les portes de cette célèbre Société chantante et facilitèrent ses heureux débuts dans la chanson.

On était alors en 1802, sous un régime nouveau qui ne badinait guère et qui surtout avait la critique en horreur. Or, le Caveau comptait à cette époque, parmi ses membres, des hommes illustres dans le genre léger et badin de la chanson, tels que Désaugiers et Armand Gouffé. On plaisantait volontiers, dans la réunion du Caveau, sur les hommes du jour petits et grands et surtout sur le plus grand de tous, le premier Consul. Les allusions étaient fines et discrètes, mais cependant suffisamment intelligibles, à ce point que l'ombrageuse police de Bonaparte crut devoir intervenir et rappeler aux membres du Caveau, qui pourtant — c'est le cas de le dire — ne chantaient qu'en chambre, c'est-à-dire entre eux et

à huis clos, que les murs mêmes des cabarets les mieux fermés ont cependant des oreilles! Brazier, qui avait comme les autres chansonné les travers du pouvoir, reçut aussi sa petite admonestation, et il s'en trouva du coup gagner en importance et en faveur auprès de ses nouveaux amis *.

Cela ne l'empêcha pas, quelques années plus tard, de composer, en l'honneur des victoires de Napoléon, puis des grands faits pacifiques de son règne, des couplets non moins successifs que nombreux. Ils étaient tous un peu conçus dans le même moule, témoin le couplet suivant qui fait

* Le Caveau se dispersa à cette époque par suite de cet incident, et ne se reconstitua qu'en 1806 sous l'appellation modifiée de Caveau moderne. L'éditeur Cappelle et Armand Gouffé eurent l'initiative de cette reconstitution. Les réunions dinatoires du Caveau eurent lieu au Rocher de Cancale et Laujon en fut le premier président. — Voyez dans le présent ouvrage, à l'article du Vaudeville, la liste des membres du Caveau donnée par Brazier.

partie d'une chanson en l'honneur de la naissance du petit roi de Rome :

> *Nous faisions tous des vœux*
> *Pour demander aux dieux*
> *Un prince héréditaire*
> *Qui fût*
> *Semblable à son père.*
> *Le sort nous est prospère,*
> *Chantons ce prince-là,*
> *Le voilà !....*

Après avoir chanté Napoléon, Brazier chanta aussi Louis XVIII et même Charles X.

C'était d'ailleurs l'habitude de l'époque : les changements de règne et de régime ont eu lieu si fréquemment de Napoléon Ier à Louis-Philippe, qu'il était tout simple que les gens sans parti pris et sans rancune les célébrassent également tous. C'étaient là des palinodies très excusées et même très permises et qui ne surprenaient personne. La postérité en a fait plus de bruit que les contemporains, et le trop fameux Dictionnaire des Girouettes

n'était qu'une amusante plaisanterie.
D'ailleurs les couplets ou chansons de
Brazier n'étaient jamais bien sévères ni
bien sanglants, et il était difficile de s'en
formaliser. D'autre part, ses chansons en
l'honneur des Princes et de leurs hauts
faits, n'avaient rien d'excessif et se bor-
naient à un compliment d'actualité. Mais
il maniait, en revanche, assez finement
l'ironie, et se complaisait aussi à dire
leur fait à ceux qui ne le satisfai-
saient pas. Je n'en veux pour preuve que
sa jolie chanson le Béotien de Paris, com-
posée en 1835 et où il plaisante fort
agréablement les travers du nouveau rè-
gne, qui n'avaient fait que reproduire
ceux du règne précédent, chanson que
deux vers d'une opérette contemporaine
résument très exactement :

Ce n'était pas la peine, assurément,
De changer de gouvernement !

(La fille de Madame Angot.)

Voici cette chanson qui figure dans le

recueil des Chansons nouvelles de Brazier, publié par l'éditeur Rossignol en 1836.

LE BÉOTIEN DE PARIS

(1835)

Air : Faut de la Vertu...

Est-il bien vrai, mes bons amis,
Qu'on ait détrôné Charles Dix ?

Si j'ai la mémoire présente
Je ne dirais ni oui, ni non :
Mais je crois en mil huit cent trente
Avoir entendu le canon.

Est-il bien vrai, mes chers amis,
Qu'on ait détrôné Charles Dix ?

Dites-moi donc où nous en sommes.
Dans les emplois les plus marquants
Je vois toujours les mêmes hommes,
J'ai donc dormi pendant cinq ans ?

Est-il bien vrai... etc.

On blâmait les anciens systèmes,
Le fisc avait tout encombré ;
Mes impôts sont toujours les mêmes,
Mon journal est toujours timbré.

Est-il bien vrai... etc.

De lire j'ai la fantaisie,
Babet va me chercher en bas
Votre Tribune... elle est saisie,
Mon Figaro... ne paraît pas !

Est-il bien vrai... etc.

Monsieur, je sors avec Madame
Tous les deux en grand décorum,
Je la conduis à Notre-Dame
Vu qu'on y chante un Te Deum.

Est-il bien vrai... etc.

*Le fils de mon voisin m'assure
Qu'il va prendre un cabriolet
Afin d'aller à la censure
Pour faire approuver... un couplet.*

Est-il bien vrai... etc.

*Mon neveu, le Chef aux finances,
Et très libéral, Dieu merci !
Votait contre les ordonnances.
Pour elles il vote aujourd'hui.*

Est-il bien vrai... etc.

*Quoi ! toujours des impôts énormes,
Des timbres et des gros budgets,
Et des cumuls et des réformes,
Et des censeurs et des procès !...*

*Mais pourquoi donc, mes bons amis,
Avons-nous détrôné Charles Dix ?...*

Le recueil, auquel nous avons emprunté cette chanson, est le dernier qu'ait publié Brazier; mais il en avait donné plusieurs autres depuis 1814, époque où parurent ses Premières Chansons. (in-8°). Son volume Souvenirs de dix ans (1824) et ses

Chansons *publiées en un beau volume, orné de huit vignettes (1834), ont précédé en effet ce dernier recueil, mais on ne les trouve guère aujourd'hui en librairie. Ses* Chansons nouvelles *sont beaucoup plus connues, bien qu'également rares. En tête du volume figure une Notice sur la Chanson, que nous donnons au deuxième Tome de la présente réimpression et qui est surtout intéressante au point de vue anecdotique. Elle complète très heureusement, pour l'histoire du Couplet cette partie inséparable du genre du vaudeville, la* Chronique des petits Théâtres *de Brazier, mais elle ne figure que dans la seconde édition, ayant été composée spécialement pour le* Livre des Cent et un (Tome VII), *et remise ensuite par Brazier comme préface à ses* Chansons nouvelles.

C'est aussi dans ce dernier recueil que se trouve la chanson que Brazier a composée en l'honneur de la chanson même et qui résume très spirituellement ses idées sur son caractère et son esprit :

LES
CONSOLATIONS DU PEUPLE

A L'OMBRE DE MAZARIN

(1836)

Air : Tant que l'on boira, larirette.

Honneur à ce grand ministre,
A l'étranger Mazarin,
Jamais d'un arrêt sinistre
Il ne frappait un refrain !
Voilà pourquoi l'on enregistre
Son nom sur chaque tambourin.
 Laissez le Français
 Chanter en paix
 Puisqu'il a
 Soif de la
 Chansonnette ;
 Tant qu'il chantera,
 Larirette,
 Le peuple paiera,
 Larira !...

La Chanson est née en France ;
Qui donc pourrait le nier ?

Elle adoucit la souffrance,
Gloire au premier Chansonnier!
Elle va porter l'espérance
Dans la chaumière et le grenier.
 Laissez le Français... etc.

S'il voit le luxe et l'audace
De tant d'illustres pieds plats,
S'il voit tant de gens en place
Si vains, si gros et si gras,
Le pauvre peuple il est cocasse...
Pour toute plainte, il dit tout bas :
 Laissez le Français... etc.

Payer, voilà notre histoire ;
Il faut bien s'y conformer,
Notre sang paya la gloire
Que l'Autre fit tant aimer ...
A l'octroi nous payons pour boire,
Aux droits réunis pour fumer.
 Laissez le Français... etc.

Le Français d'humeur légère
Plaisante sur chaque objet;
Mais à maint excès contraire
Quelquefois il est sujet.
Ne le mettez pas en colère,
Surtout quand on vote un budget!
 Laissez le Français

Chanter en paix,
Puisqu'il a
Soif de la
Chansonnette;
Quand il se taira,
Larirette,
Plus il ne paira,
Larira!...

J'arrive à Brazier vaudevilliste. Parmi ses collègues de la Société du Caveau, Armand Gouffé se déclara plus particulièrement son ami et bientôt même son protecteur et son auxiliaire pour faciliter ses premiers pas dans la carrière dramatique. Comme Brazier excellait dans le couplet, et qu'alors personne n'en savait trousser un aussi lestement et aussi ingénieusement que lui, c'est par un vaudeville en un acte qu'il débuta au théâtre et cela sur la petite scène des Délassements. Il a pour titre Lisette toute seule, et fut joué en 1803. Brazier y avait Simonnin comme collaborateur. Le succès en fut modéré; mais, dans la même année, sa deuxième pièce l'Ivrogne tout

seul, *vaudeville en deux actes donné au même théâtre, et qu'il écrivit en dehors de toute collaboration, fut beaucoup plus suivi et applaudi par le public et commença à mettre son nom en évidence. A la suite de ce succès, Brazier, qui avait une petite place bien modeste et surtout d'un bien modique rapport, dans les Droits réunis, donna fièrement sa démission pour se consacrer tout à fait au théâtre.*

Le lecteur trouvera à la fin de ce volume la nomenclature considérable des pièces que Brazier écrivit depuis cette époque : toutes ne sont pas bonnes, il s'en faut même de beaucoup, mais toutes respirent la belle humeur, et la vivacité et l'ingéniosité de l'esprit de leur auteur. Quelques-unes ont survécu et l'on jouait encore ces jours derniers (février 1883) Le Philtre Champenois *au Théâtre du Palais-Royal où cet amusant vaudeville fut représenté pour la première fois le 19 juillet 1831. On se souvient aussi — bien qu'on ne les reprenne plus de nos*

jours, car bon nombre qui étaient des ouvrages d'actualité paraîtraient aujourd'hui bien démodés — des vaudevilles qui avaient pour titre : Salle à vendre; le Marquis de Carabas; M. Cagnard; les Brioches à la Mode; l'Auberge Allemande; les Filets de Vulcain; les Valets en goguette; les Cuisinières; le Cidevant jeune homme; la Croix d'Or; Préville et Taconnet; Quinze ans d'absence; Maître André et Poinsinet; le Savetier et le Financier; sans Tambour ni Trompette... etc...

On comprend que pour écrire un aussi grand nombre de pièces — qui se chiffrent à deux cent quinze dont les trois quarts seulement ont été imprimées — Brazier dut prendre des collaborateurs. Une dizaine de ses pièces, en effet, portent son nom seul; dans les autres il s'associa avec les auteurs les plus en vue du temps, Dumersan en tête, avec qui il faisait commerce d'une très intime amitié, et qui a signé environ quarante pièces portant leurs deux noms. Elles comptent

parmi les meilleures, car tous deux avaient le don particulier du théâtre, une verve égale, une grande habileté dans le choix et l'agencement des situations et, par-dessus tout, une bonne humeur et une gaieté intarissables. Merle, Rougemont, Simonnin, Coupart, Gouffé, Francis, Théodore, Dubois, Désaugiers et même Mélesville ont été les autres principaux collaborateurs de Brazier.

Je loue ses pièces — dont j'ai lu un certain nombre et dont l'éditeur Tresse, le libraire théâtral si bien fourni du Palais-Royal, possède la presque complète collection — je loue ses pièces, ainsi que je l'ai déjà dit, surtout pour leur esprit et leur gaieté. Mais il faut avouer que beaucoup se ressentent du travail trop hâtif de leurs auteurs et que leur style est souvent bien étrange. C'est là qu'on peut remarquer en plein l'insuffisance des études premières de Brazier qui, d'ailleurs, déclarait sans honte, en réponse aux objections de ses collaborateurs, n'avoir jamais appris la grammaire, bien que son père en eût

composé une... Il aurait pu ajouter que ses pièces n'étaient destinées qu'à des théâtres du genre secondaire, n'ayant aucun rapport avec celui qu'exploitent la Comédie-Française et même l'Odéon, et que par conséquent la question du grand style et du beau langage ne lui importait guère. Et Brazier était dans le vrai!

Ce n'est qu'à la lecture, en effet, qu'on s'aperçoit des incorrections de l'auteur; mais il était bien indifférent au public devant lequel on jouait ses pièces et qui ne demandait qu'à en rire et à s'en amuser, qu'elles fussent écrites suivant les règles du susdit « grand style! » Vraiment la chose eût-elle été à sa place! Et les farces des Variétés, du Palais-Royal ou des Délassements — surtout du temps de Brazier — exigeaient-elles tant de cérémonie littéraire et de solennité grammaticale?... Je donne ici l'excuse probable qu'a dû donner Brazier quand on l'a un peu poussé sur ce point: il ne savait que médiocrement écrire, la chose est

avérée, mais ses pièces ne s'en sont pas portées plus mal.

Le lecteur pourra précisément juger, en connaissance de cause, l'esprit et le style de Brazier dans les spirituelles et amusantes chroniques théâtrales que reproduisent les deux présents volumes. Il y trouvera le meilleur spécimen de la simplicité, de la bonhomie et aussi de la grande facilité d'écrire de son auteur. On pourrait dire encore que c'est avec une sorte d'amical sans gêne et une familiarité, qui n'est point déplaisante, qu'il converse ici avec ceux auxquels son livre s'adresse, toutes circonstances qui caractérisent à la fois son cœur, son esprit et son talent. Cet ouvrage de Brazier est, selon nous, son meilleur titre littéraire ; ses chansons sont maintenant oubliées ; la plupart de ses pièces — on pourrait dire presque toutes — sont même inconnues de la génération actuelle. J'ajouterai, et j'en ai déjà donné la raison, qu'à part quelques-unes, elles ne seraient plus jouables aujourd'hui. Le chansonnier et l'au-

teur dramatique, qu'était Brazier, n'existent donc plus que dans la mémoire des biographes et des annalistes; mais il en est tout autrement de Brazier anecdotier et de son amusant ouvrage Les Chroniques des petits Théâtres de Paris, *ici réimprimées pour la troisième fois et dont une deuxième édition a paru un an après la première (1838) sous le titre modifié de* Histoire des petits Théâtres de Paris. *Ce livre, d'une véritable importance pour l'histoire de l'art dramatique en France, fera longtemps survivre le nom de Brazier. Il prend à leur origine tous les théâtres secondaires, depuis les plus minuscules, et il les étudie dans le détail complet de leur personnel et de leur répertoire, mêlant heureusement l'anecdote à la biographie et faisant, pour chaque théâtre, défiler devant nous tout un monde disparu, bien oublié, et encore plus inconnu, hélas! de comédiens et de comédiennes, d'auteurs et de directeurs, de danseuses et de danseurs et même d'animaux, plus ou moins savants, qui ont*

eu, eux aussi, leur heure de célébrité sur certaines scènes spéciales.

Je n'ai pas besoin de dire que la plupart des théâtres dont Brazier parle — et il n'en cite pas moins de vingt-trois, sans compter divers théâtres bourgeois, sociétés chantantes ou autres, etc., — sont presque tous disparus aujourd'hui. Je ne vois, comme existant encore, que la Gaîté, l'Ambigu, les Folies Dramatiques, le Vaudeville, les Variétés, le Gymnase et le Palais Royal, soit sept seulement sur vingt-trois, c'est-à-dire seize de moins que dans la nomenclature de Brazier qui donne, lui aussi, l'historique de théâtres également disparus à l'époque où il écrivait*. Et dans les théâtres, même encore aujourd'hui survivants, que de changements, que de modifications survenues,

* Consulter aussi, à ce propos, comme complément de l'ouvrage de Brazier, la Physiologie des foyers de tous les théâtres de Paris par Jacques Arago. Petit vol. in-16 très curieux, et devenu rare (1841).

surtout dans le genre exploité par eux !
Celui qui eût dit à Brazier, par exemple, que plus tard on jouerait exclusivement aux Folies Dramatiques — qui ne donnaient jadis que des vaudevilles ou de petits mélodrames à couplets — un genre nouveau, inconnu de son temps, et qu'on appelle l'opérette, eût certainement bien étonné ce brave homme ! sans compter que la plupart des scènes que nous venons de nommer, ont depuis 1838, été chassées de l'emplacement qu'elles occupaient alors pour être installées plus luxueusement ailleurs, ou bien qu'elles ont tellement transformé et rajeuni leur immeuble que ledit Brazier serait sans doute bien empêché pour les reconnaître !...

Donc, c'est déjà de l'histoire ancienne que Brazier nous raconte, bien que son époque soit très proche de la nôtre, et c'est précisément ce qui ajoute encore à l'intérêt et à l'utilité de son livre. C'est bien, en effet, un monde tout à fait disparu, comme je le disais tout à l'heure, aussi bien pour les comédiens que pour les

scènes sur lesquelles ils jouaient, que l'auteur évoque devant nous. Ainsi, c'est au boulevard du Temple que se trouvaient réunis, du temps de Brazier, et même aussi un peu du nôtre, plusieurs des petits théâtres dont parle son livre; de la porte Saint-Martin au Lazzari, c'était alors une suite presque ininterrompue de salles de Spectacles et de Concerts, de baraques dignes de la foire et de variétés amusantes. De cinq heures à minuit, tout un monde d'artistes grouillaient — le mot est exact — dans cette longue échappée du boulevard. Augustin Challamel nous a également restitué, il y a une dizaine d'années, toute cette histoire un peu funambulesque dans sa monographie de l'Ancien boulevard du Temple *; on retrouve là des documents complémentaires et plus récents qui viennent très utile-

* Un vol. in-16, avec deux eaux fortes de Péquégnot. Librairie de la Société des gens de lettres, Paris, 1873. — Lisez aussi, sur ce même sujet, le curieux article de Delvau, in-

ment s'ajouter aux récits de Brazier. Rien n'est plus curieux, en somme, que l'histoire de ce vieux et populaire boulevard, si transformé depuis une vingtaine d'années seulement et qui a vu naître, s'élever, triompher, puis s'évanouir tant de grandeurs et d'illustrations du théâtre. Plus rien, en effet, des choses que Brazier aimait n'existe là où il les a vues : des voies nouvelles ont renversé le Cirque et la Gaîté, les Délassements et les Funambules, les Folies-Dramatiques et le Petit-Lazzari, et tout le mouvement spécial, si tumultueux, si bruyant, si curieux qui avait lieu chaque soir autour de ces salles si remplies et si courues a également disparu à jamais.

C'est que M. Haussmann a passé par là, et je suis persuadé que le cœur de Brazier, si le vieux vaudevilliste avait

titulé « le boulevard du Temple », dans le Paris qui s'en va et Paris qui vient, *illustré par Flameng*, 1 vol. in-folio, Paris, chez Cadart, 1860.

pu voir toutes ces démolitions et toutes ces ruines, eût saigné de chagrin et qu'il eût protesté — dans le vide, hélas! et bien inutilement — contre les vandales qui ont détruit son cher boulevard du Temple.

Les renseignements d'après lesquels Brazier a écrit son livre, contrôlés par ses contemporains eux-mêmes puisque sa seconde édition a été rectifiée et corrigée par lui, offrent donc un caractère d'authenticité et de certitude qui en fait un document sûr, et que tous ceux qui s'occupent des choses du théâtre doivent connaître, consulter et posséder. Cela est si vrai que mon confrère, le spirituel Buguet qui publie avec moi chez l'éditeur Tresse l'histoire actuelle des Foyers et Coulisses des théâtres de Paris*, n'a trouvé rien de mieux pour raconter le dé-

* Petits vol. in-16, avec photographies. J'ai déjà publié dans cette utile collection les notices qui concernent l'Opéra (3 vol.) et la Comédie-Française (2 vol.)

but et l'origine de certains de ces théâtres, que d'emprunter textuellement à Brazier la partie de son travail qui les concerne. C'est donc bien là, à proprement parler, de l'histoire et de la meilleure, bien qu'elle soit « au petit pied », en deshabillé, appropriée en somme au sujet souvent badin et frivole qu'elle traite. Le recueil de Brazier est encore une mine inépuisable d'anecdotes et de récits intimes dont quelques-uns sont tout à fait extraordinaires et réjouissants, et ont été souvent cités sans que leur source précise ait jamais été indiquée. Que de faits bizarres, que d'existences tenant véritablement à la Bohême par tous les côtés, que de vies étranges de véritables cabotines et cabotins nous expose ce livre si minutieusement et si curieusement informé!...

« *Presque tout le monde, nous dit l'éditeur de la deuxième édition de l'ouvrage de Brazier*[*], *peut apprécier la*

[*] *L'éditeur Allardin.* — *Voyez la repro-*

valeur de cet ouvrage gai, spirituel, anecdotique, amusant, où règne un heureux mélange de malice et de bonhomie : un tableau vivant et très mouvant de tout ce monde des coulisses dont l'auteur a fait, d'après nature, une étude approfondie et dont on aime tant à connaître les actions, le caractère, les aventures et les caprices; monde à part, mais sujet aux variations sociales; monde dont la vie avait pour Dieu l'imprévu... »

Tel est le jugement d'un contemporain au jour même de la publication d'une seconde édition des Chroniques de Brazier, qui n'eut pas le bonheur d'en voir le succès; il mourut en effet avant son entier achèvement.

Cette seconde édition corrige et augmente assez notablement la première. C'est cependant cette première édition que nous avons choisie de préférence pour

duction de sa préface en tête des notes de notre présent volume.

notre réimpression, parce qu'elle donne le travail original de l'auteur et son premier jet. Elle est à ce point de vue, doublement intéressante comme édition princeps. D'ailleurs nous l'avons avec soin collationnée sur la seconde, et le lecteur trouvera, soit dans le corps même des volumes, soit en variantes finales les corrections de l'auteur, ainsi que les parties nouvelles de son livre, et en même temps les indications nécessaires pour constater leur origine.

L'ouvrage de Brazier se présente donc ici dans son état et dans son développement complets. Je souhaite maintenant qu'il ait les nombreux lecteurs que son intérêt lui mérite, et je suis persuadé qu'ils prendront à sa lecture le vif plaisir que j'y ai moi-même trouvé.

Nicolas Brazier est mort à Passy, le 22 août 1838, âgé seulement de 55 ans. Il était conseiller municipal de cette commune, alors séparée de Paris, et où il avait acheté une petite maison, en 1828. Il y avait réuni une fort curieuse col-

lection de pièces de théâtre, composée surtout de vaudevilles du Gymnase, des Variétés et du Palais-Royal. Il était membre de la Commission des auteurs dramatiques, dont le bureau tout entier assista officiellement à ses obsèques, qui furent célébrées à Passy, le 24 août.

Brazier a écrit lui-même son épitaphe, sous forme de chanson, « gai toute sa vie, a dit un de ses biographes, gai jusques dans la mort, gai même jusqu'au cimetière... »

MON ÉPITAPHE

Air : Suzon sortait de son village.

Ci-gît qui fit des comédies,
Des articles dans les journaux;
Ci-gît qui fit des parodies,
Des épigrammes, des bons mots.
 Ci-gît qui fit
 Sans trop d'esprit
 Vers et chansons
 De toutes les façons;

> *Ci-gît qui fit*
> *Avec profit*
> *De gais repas,*
> *Qu'il ne regrette pas...*
> *Enfin ci-gît, sous cette pierre,*
> *Celui qui fit ce couplet-ci*
> *Mais qui maintenant, Dieu merci!*
> *N'aura plus rien à faire* (ter).

L'intelligent et aimable éditeur de ces deux jolis volumes, mon ami Edouard Rouveyre est le petit-neveu de Nicolas Brazier; c'est pourquoi, en dehors de l'intérêt qu'il attache à la valeur de son livre, il a tenu à le rééditer dans cette nouvelle série de Curiosités Parisiennes, où nous avons déjà réimprimé le Théâtre des Boulevards et qui est inaugurée ainsi par deux ouvrages curieux devenus rares en librairie, et dont nous espérons que les bibliophiles et les amateurs nous sauront gré de leur avoir donné une nouvelle édition.

<div style="text-align:right">Georges d'Heylli.</div>

Mai 1883.

CHRONIQUES

DES

Petits Théâtres

DE PARIS

Depuis leur création jusqu'à ce jour

PAR N. BRAZIER

I

PARIS
ALLARDIN, LIBRAIRE,
QUAI DE L'HORLOGE, 57
—
1837

PRÉFACE DE L'AUTEUR

EN annonçant les Chroniques des petits Théâtres de Paris, je n'ai pas eu l'intention de tracer ce qu'on appelle un ouvrage savant, pour deux raisons : d'abord, parce que je ne suis point un savant ; ensuite, c'est que, pour écrire l'histoire des théâtres, il faudrait cinquante volumes, la vie d'un centenaire et la patience d'un bénédictin.

Ce que je veux donner au public, c'est,

avant tout, un livre amusant, ce sont de petites biographies de petits spectacles dans lesquelles je dirai franchement ce que j'aurai vu et observé.

L'histoire du théâtre est peut-être la plus curieuse, la plus amusante de toutes, car ce n'est pas seulement l'histoire de la littérature qu'elle étreint, mais encore celle de la politique et des mœurs. Dites si les modes, les usages, les événements, les révolutions, ne se retrouvent pas dans le théâtre depuis son origine?

Ayant, tout jeune, aimé le théâtre comme on aime la lumière, comme on aime l'air, comme on aime une maîtresse, les coulisses ont absorbé les deux tiers de ma vie.

Je raconterai donc les chroniques de beaucoup de théâtres, je redirai aux jeunes gens qui nous y ont succédé ce qui s'y passait bien avant qu'ils ne fussent au monde, je les initierai à une foule de choses qu'ils ignorent, je leur ferai connaître des personnages dont à peine ils soupçonnent l'existence ou dont ils ne savent les

noms que pour les avoir lus sur une brochure du libraire Martinet ou dans un catalogue de pièces de Barba. Je garderai mes sympathies, et une citation pour ou contre tel ou tel ordre de choses ne changera rien à mes idées. Comme je ne pourrai pas faire que ce qui a existé n'ait pas existé, que ce qui a été fait n'ait pas été fait, que ce qui a été dit n'ait pas été dit, je dirai tout ce qui aura été fait, tout ce qui aura été dit.

Toutefois, que l'on n'aille pas croire par ces mots je dirai tout, que mon intention soit de faire du scandale : Dieu m'en garde ! je ne veux affliger personne.

Bien que la gaîté soit la partie dominante de cet ouvrage, si l'on trouve dans mon livre quelques réflexions un peu graves, le lecteur sentira qu'elles sont à leur place. La littérature et le théâtre ont, comme la société, leurs bons et leurs mauvais jours, encore faut-il le dire : on ne peint pas une tempête avec les contours de l'arc-en-ciel, on ne rit pas en face

d'une époque lorsqu'elle pleure ou qu'elle grince des dents, et puis, il est de certaines choses auxquelles on ne saurait toucher sans que les doigts vous brûlent !...... surtout quand on écrit de conviction.

Que si, dans l'ouvrage que je publie, il se glisse quelques erreurs, je recevrai toutes les observations qui me seront adressées, et je promets de les rectifier dans la seconde édition si la première se vend, ce que je souhaite à mon éditeur.

Sans trop présumer de mes forces et de mon travail, s'il n'est pas remarquable et brillant, j'espère qu'il sera de quelque utilité à toutes les personnes qui aiment à s'occuper de l'art dramatique ; elles y trouveront des dates, des noms, des portraits, des souvenirs qui ne seront pas sans quelque intérêt, surtout aujourd'hui où l'on recueille avec avidité tout ce qui commence à s'éloigner de nous.

Je pense encore que les bibliophiles me sauront gré de mes recherches et de

ma patience; car, pour écrire ces deux volumes, on ne saurait croire tout ce qu'il m'a fallu fouiller de journaux et d'almanachs de théâtres, sans compter ce que j'ai retrouvé dans ma mémoire, ce qui ne sera pas la moindre partie de mon labeur *.

Quelques-uns des chapitres qu'on va lire ont été publiés dans deux journaux, le Siècle et le Vert-Vert : mais, forcé de resserrer mon travail dans les bornes d'un feuilleton, je n'ai pas pu donner à certains articles toute l'extension nécessaire à l'importance du sujet que je traitais. J'ai donc revu avec soin et augmenté de beaucoup l'histoire de quelques théâtres,

* Dans sa seconde édition (1838), qui reproduit cette préface, Brazier ajoute ceci : « J'ai revu avec soin et augmenté de beaucoup l'histoire de quelques théâtres ; j'ajoute à cette nouvelle édition la Chronique des théâtres Molière et du Marais ; j'ai refait entièrement celle du théâtre de la Gaîté qui était incomplète. »

déjà imprimée. Quant aux chapitres qui sont inédits, je crois qu'ils ont acquis toute la portée voulue pour donner une idée des époques, des pièces, des comédiens et des comédiennes qui ont paru sur les scènes dont j'ai tracé les chroniques. Je ne me suis occupé spécialement que des petits spectacles qui sont les plus amusants.

Une histoire générale du théâtre en France serait une grande et belle idée, mais il faudrait faire de cela une œuvre de conscience, un ouvrage impartial. C'est un monument qui manque à notre littérature. On s'occupe beaucoup du théâtre depuis quelques années, mais tout ce qu'on a recueilli sur cette matière est jeté çà et là dans des revues, dans des journaux, rien n'est mis à sa place, c'est un pêle-mêle insupportable, un labyrinthe où l'on ne trouve pas un fil pour se guider. Je vote d'avance une adresse de remerciements aux écrivains instruits et laborieux qui oseraient poser la première pierre de ce nouvel arc-de-triomphe littéraire.

Que si l'on grave sur le marbre et le bronze les noms des Louis XIV, des Napoléon, des Condé, des Desaix, des Turenne, des Ney, des Kellermann, que si leurs trophées sont placés par ordre de siècles, de dates, de batailles, de succès, pourquoi un monument littéraire ne serait-il pas élevé à la mémoire des Rotrou, des Corneille, des Crébillon, des Racine, des Voltaire, des Molière, des Dancourt, des Picard, des Andrieux ?... Est-ce que ces capitaines portant plumes au lieu d'épées n'ont point combattu pour les lumières du goût contre les ténèbres qui cachaient l'art à nos yeux ?... Est-ce qu'ils n'ont point porté la gloire de notre théâtre au bout du monde, comme les autres qui y ont porté leurs drapeaux ?..... Est-ce qu'ils n'ont point agrandi les frontières du drame et du rire ? Est-ce qu'ils n'ont point, comme ces vieux généraux de la République et de l'Empire, fait aussi des conquêtes sur l'étranger ?...

Encore une fois, je demande un ouvrage sur le théâtre, mais je le veux large,

complet, je le veux grand comme mon pays. J'espère qu'un jour mes vœux seront compris, et que la France aura l'histoire de son théâtre comme elle a celle de ses rois, de ses révolutions, de ses découvertes, de son industrie, de son commerce et de ses arts.

THÉATRE DE LA GAITÉ

THÉATRE DE LA GAITÉ

Ce théâtre passe pour être le plus ancien de ceux qui existent sur le boulevard du Temple. J.-B. Nicolet avait commencé par établir une baraque dans les foires de Saint-Germain et Saint-Laurent ; on y représentait des tours de force et des danses de corde. La troupe de Nicolet avait succédé à celle de Gaudon, laquelle fut précédée par celle de Restier... Nicolet y faisait jouer un acteur, qui devint la co-

queluche de tous les Parisiens, et surtout des Parisiennes. Cet acteur, fort instruit, était un singe qui exécutait avec beaucoup d'intelligence plusieurs scènes bouffonnes; pendant la maladie de Molé, qui venait de débuter à la Comédie-Française, on parvint à faire jouer par ce singe le personnage du comédien malade; on lui avait mis une robe de chambre, des pantoufles, un bonnet de nuit avec un ruban rose. Cet animal ainsi affublé se donnait des airs, faisait des mines. Comme de tout temps on a chansonné les événements du jour, le chevalier de Boufflers composa des couplets qui occupèrent beaucoup les grands amateurs de petits scandales. Les voici :

> Quel est ce gentil animal,
> Qui dans ces jours de carnaval
> Tourne à Paris toutes les têtes,
> Et pour qui l'on donne des fêtes ?...
> Ce ne peut être que *Molet* *
> Ou le singe de Nicolet.

* Le chansonnier a changé l'orthographe du nom, à cause de la rime.

Vous eûtes, éternels badauds,
Vos pantins et vos Ramponneaux.
Français, vous serez toujours dupes.
Quel autre joujou vous *occupe*?...
Ce ne peut être que Molet
Ou le singe de Nicolet.

De sa nature, cependant,
Cet animal est impudent;
Mais dans ce siècle de licence,
La fortune suit l'insolence,
Et court du logis de Molet
Chez le singe de Nicolet.

Il faut le voir sur les genoux
De quelques belles aux yeux doux,
Les charmer par sa gentillesse,
Leur faire cent tours de souplesse,
Ce ne peut être que Molet
Ou le singe de Nicolet.

L'animal un peu libertin,
Tombe malade un beau matin
Voilà tout Paris dans la peine,
On crut voir la mort de Turenne:
Ce n'était pourtant que Molet
Ou le singe de Nicolet.

Si la mort étendait son deuil,
Ou sur Voltaire ou sur Choiseuil,
Paris serait moins en alarmes,
Et répandrait bien moins de larmes
Que n'en ferait verser Molet
Ou le singe de Nicolet.

Peuple, ami des colifichets,
Qui portes toujours des hochets,
Rends grâces à la Providence,
Qui pour amuser ton enfance
Te conserve aujourd'hui Molet
Et le singe de Nicolet.

Lorsque le chevalier de Boufflers fit cette chanson contre Molé, il était loin de se douter que celui qu'il appelait alors le *singe de Nicolet* serait un jour son confrère à l'Institut. Molé fut nommé membre de l'Institut, lors de son organisation* : il est mort en 1802, et M. de Boufflers en 1815.

Les couplets que l'on vient de lire ne sont pas forts comme on le voit, et Molé dans sa jeunesse n'a pas dû s'en émouvoir beaucoup ; ils sont très connus, et je ne les ai copiés ici que pour montrer l'esprit du temps. Cette boutade n'a pas empêché Molé de devenir une des gloires de la Comédie-Française, et de laisser un nom artistique.

Je n'ai jamais aimé beaucoup les chan-

* 3 Brumaire an IV.

sons de M. le chevalier de Boufflers, je préfère les couplets spirituels de Désaugiers, qui n'a pas été de l'Académie, et les odes chantantes de Béranger qui sans doute n'en sera jamais.

Le chevalier de Boufflers a composé *Aline, reine de Golconde ;* c'est une charmante nouvelle ; mais est-ce assez pour devenir un des quarante ?...

Que pensez-vous de cet impromptu, pour la fête d'un Nicolas ? sur l'air : *Pierrot sur le bord d'un ruisseau.*

Vous savez tous, mes bons amis,
Qu'il faut des *coqs* pour cocher nos poulettes :
Vous savez bien qu'il faut aussi
Des *nids*
Pour loger leurs petits.
Vous savez bien que nos fillettes
Forment des *lacs* où nous sommes tous pris.
Or, de ces *nids*, de ces *coqs*, de ces *lacs*,
L'amour a formé *Nicolas*...

Ce couplet-là a fait le tour de la France, et a retenti jusque chez l'étranger. On répétait partout : « Connaissez-vous le « dernier impromptu de M. le chevalier « de Boufflers ?... c'est ravissant !... c'est

« délicieux!... » Et l'on chantait à tous les Nicolas du monde :

« De ces nids, de ces coqs, de ces lacs,
« L'amour a formé Nicolas. »

Du reste, le chevalier de Boufflers a bien pu entrer à l'Académie française pour des chansons, puisqu'avant lui le marquis de Saint-Aulaire y avait été reçu pour un quatrain.

Une aventure assez plaisante arriva chez Nicolet *, quand on y montrait encore des marionnettes. Un jeune président au parlement, se trouvant aussi à ce spectacle, a été apostrophé par le compère de Polichinel, qui le prit apparemment pour un clerc de notaire ou de procureur. En vain le président invite la marionnette à se montrer plus respectueuse envers le public, le compère de Polichi-

* On dit que cette scène s'est passée dans une loge tenue par le frère de Nicolet; comme elle se rattache à l'histoire de ce théâtre, j'ai cru devoir la publier.

nel n'en tient compte et continue toujours. Les éclats de rire partaient de tous les coins de la salle, on montrait au doigt le pauvre président, qui criait et gesticulait comme un possédé. Nicolet envoya chercher la garde, qui arrêta le *quidam*, conseiller au parlement, sous prétexte qu'il troublait le spectacle; on emmena donc le magistrat, et les spectateurs battirent des mains. Conduit au corps de garde, le commissaire arriva; en vain le président décline ses noms et qualités, le commissaire fait mettre au cabanon le compère de Polichinel.

L'affaire s'étant ébruitée, le magistrat demanda réparation à M. de Sartines, qui promit que le soldat qui avait arrêté M. le président serait mis au cachot.

Cette affaire devint funeste à Nicolet. La chambre de ce membre du parlement s'assembla en grandes robes, elle déclara que le *jeu* de cet *histrion* serait fermé. Elle ordonna, en outre, que le soldat qui n'avait point été mis au cachot, comme cela avait été promis par M. de Sartines,

serait puni. Le maréchal de Biron donna satisfaction au président; non-seulement le garde française fut mis au cachot, mais M. de Biron écrivit à la chambre qu'il y resterait tant que cela ferait plaisir à M. le président. Voilà de la justice ou je ne m'y connais pas!...

Les officiers aux gardes françaises se montrèrent furieux de cette punition. Ces messieurs, imbus de l'esprit militaire qui inspire à cet état une tyrannie aussi absolue sur tout le reste que son obéissance est aveugle et passive pour leur hiérarchie et leur souverain, prétendaient que le soldat ne pouvait avoir offensé un Robin, et que dès qu'il était en faction il ne devait reconnaître personne que ses commandants suprêmes, c'est-à-dire les gens à croix de Saint-Louis, ou portant uniforme. Moi, je pense qu'il y avait despotisme et folie des deux côtés, et que l'on n'a pas mal fait de régler les droits et les devoirs de chacun...

Quel triste temps que celui où l'on pouvait écrire contre un citoyen estimable,

un directeur de spectacle, des choses comme celles-ci :

« Les spectacles ont vaqué aujourd'hui, *conformément aux ordres du roi*, c'est la formule; mais on a trouvé mauvais que le sieur Nicolet, chef de marionnettes, qui aurait dû afficher, *conformément aux ordres de M. le lieutenant de police*, se soit assimilé aux grands spectacles, aux spectacles pensionnés par S. M. Le cas est d'autant plus grave, que cet histrion a déjà été réprimandé pour pareille audace; on ne doute pas que les puissances comiques lésées ne demandent cette fois qu'il soit renvoyé à Bicêtre pour récidive de son innocence [*]. » *Insolence! histrion!... Bicêtre!...* Quels mots à propos d'une affiche de spectacle où le cérémonial n'avait pas été rempli selon les us et coutumes voulus par messieurs les comédiens du roi...

La salle de la Gaîté, bâtie sur le boule-

[*] *Mémoires de Bachaumont*, année 1769.

vard du Temple, date de 1760. Nicolet en est le fondateur. Né avec la passion du théâtre *, il prit à loyer, vers l'an 1759, une salle que Fauré avait fait construire sur le terrain où a existé l'ancien Ambigu-Comique, dans l'intention d'y élever un spectacle semblable à celui que Servandoni avait établi au Louvre.

Nicolet occupa le local de Fauré jusqu'en 1764; alors il loua la partie du terrain que le théâtre de la Gaîté occupe aujourd'hui, et y fit bâtir une salle. Il éprouva de grandes difficultés, la première fut celle de ne pouvoir élever cette salle plus haut que les remparts de la ville, qui existaient encore à cette époque. Ensuite l'inégalité des terrains, de vastes fossés à combler, tout semblait devoir le faire renoncer à son entreprise; mais il triompha des obstacles, et après les avoir surmontés, il fit l'acquisition, en 1767, de la partie du terrain sur laquelle il avait bâti.

* Nicolet a joué aussi la comédie, et faisait les annonces lui-même.

Ce théâtre portait alors le nom de Nicolet; mais en 1772, il sollicita et obtint celui de *Grands Danseurs du roi*, qu'il conserva jusqu'au 22 septembre 1792, époque où il prit celui de *Théâtre de la Gaîté*.

En l'an III de la République, 1795, Nicolet loua son théâtre à l'acteur Ribié, qui, dans le cours de sa direction, en changea le titre en celui de *Théâtre d'Émulation*. Ribié, ayant quitté l'entreprise à la fin de l'an VI (1798), madame veuve Nicolet lui rendit sa dénomination de *Théâtre de la Gaîté*. Elle passa bail à madame veuve Jacquet, cette dernière le céda à un sieur Martin et compagnie, qui plus tard reprit Ribié pour associé.

Nicolet, qui avait commencé par des danses de cordes et par des animaux savants, obtint au boulevard la permission de jouer des petites pièces grivoises et des pantomimes-arlequinades.

Un nommé Taconnet, acteur et auteur, y donna beaucoup d'ouvrages amusants. Parmi ceux qui eurent un grand succès,

on citait : *les Aveux indiscrets, les Bonnes Femmes mal nommées, les Rémois, le Savetier Gentilhomme, les Ahuris de Chaillot, Riquet à la houpe, la Mort du Bœuf-Gras* et *le Baiser donné et rendu.* Cette dernière pièce aurait mérité d'être produite sur une scène plus digne... Taconnet, par ses comédies et son jeu, avait obtenu le surnom de Molière du boulevard, à ce que dit Dulaure dans son *Histoire de Paris.* Nicolet soutint son entreprise avec intelligence et probité, bien qu'il fût souvent persécuté par les prétentions des comédiens royaux, qui lui suscitèrent parfois de grandes entraves ; mais lorsqu'en 1791, un décret de l'Assemblée nationale proclama la liberté des théâtres, Nicolet joua des pièces plus dignes, et notamment celles de l'ancien répertoire français.

Une chose remarquable, c'est que les ouvrages de Molière sont ceux qui produisaient le plus d'effet au boulevard, *George Dandin* et *le Médecin malgré lui* y attiraient la foule ; chaque fois que l'af-

fiche annonçait une pièce de Molière, qui n'avait pas encore été représentée chez Nicolet, le public, c'est-à-dire le peuple, ne manquait jamais de demander l'auteur à grands cris, ce qui prouve que Molière est populaire... J'ai vu dans ma jeunesse jouer *Tartufe* aux Délassements ; l'effet que produisait la pièce serait difficile à décrire. Le peuple s'identifiait tellement avec le sujet, que l'on entendait souvent de ces exclamations : Ah! le scélérat !... Ah ! le coquin !... Arrêtez-le donc !...

Voici l'état de la troupe de Nicolet en 1790 : — Constantin, Destival, Guyaumont, Branchu, Blondin, Isidor, Monval, Boulanger, Lefort. *Les dames* : Boursier, Baptiste, Cousin, Dubois, Saint-Quentin, Dutacque mère, Dutacque fille ; *première danseuse :* Heugeens ; *premier paillasse :* Becquet ; un sieur Desvoye y dansait l'anglaise dans les entr'actes.

J'ai dit que Nicolet avait cédé son entreprise à Ribié en 1795 ; Ribié qui avait été figurant, comparse, dans sa jeunesse, était parvenu, par son intelligence et sa

volonté, à être un acteur original, et un directeur de spectacle fort habile. Ribié exploitait souvent une demi-douzaine de théâtres à la fois. Je l'ai vu directeur de la *Gaîté*, de *Molière*, de *Louvois*, de *la Cité* et de plusieurs jardins publics. Son activité dévorante suffisait à tout. C'est lui qui inventa les affiches monstres... et les spectacles incommensurables. Il annonçait le dimanche : *le Moine*, mélodrame en cinq actes avec une pluie de feu ; *le Mariage du Capucin*, en trois actes ; *Kokoli*, en deux actes, dans lequel M. Ribié battra de la caisse ; *le Drôle de corps* et *le Galant savetier*, vaudeville ; *le Ballet des marchandes de modes*, et des tours de physique. Tantôt on le voyait en phaéton, tantôt marchant à pied avec un parapluie, aujourd'hui menant le train d'un ambassadeur, demain occupant une mansarde, mais toujours gai, toujours insouciant, toujours heureux de sa position, formant mille projets à la fois, sa vie a été un long problème ; en somme, il est mort comme il a souvent

vécu, pauvre, mais toujours directeur de spectacle *.

Que si les auteurs actuels se trouvaient reportés comme par enchantement dans les coulisses et les cafés du boulevard du Temple de ce temps-là, ils ouvriraient de grands yeux et resteraient béants! Le café de la Gaîté ressemblait plutôt à un estaminet de la rue Guérin-Boisseau, qu'au café d'un théâtre. Une salle immense, un billard dans une chambre au fond, des tables vermoulues, des tabourets cassés, quatre mauvais quinquets qui fumaient au lieu de brûler: voilà ce qu'étaient certains cafés du boulevard du Temple. De 1792 à 1805, il a paru beaucoup de petits pamphlets anonymes qui occupaient les oisifs et les habitués des coulisses.

Hâtons-nous de le dire à la gloire de notre époque, s'il surgissait aujourd'hui de ces méchants écrits, l'indifférence et le dégoût en feraient aussitôt justice. Ce qu'il y a de plus triste en cela, c'est que

* Voir l'article *Boulevard du Temple*.

des personnes innocentes passaient souvent pour être les auteurs de ces malheureux ouvrages. A l'heure qu'il est, la petite littérature est touchante, acerbe, passionnée si vous le voulez, mais du moins elle a cela de consolant, que si l'on se permet une critique dure, acrimonieuse, injuste même quelquefois, on a le courage de mettre son nom au bas. C'est du progrès...

La calomnie a poursuivi les plus grandes illustrations, Rousseau le pindarique, ce pauvre Jean-Baptiste en est mort dans l'exil ;

..... Cet auteur dont la vie
Fut trop longue, hélas ! de moitié,
Qui fut trente ans digne d'envie !...
Et trente ans digne de pitié !...

Elle a hâté la fin de Marie-Joseph Chénier, le poëte du xixe siècle!... Malheureux poëte Chénier!... lui qui traçait ces vers si fraternels !...

[cendre,
Auprès d'André Chènier, avant que de descendre,
J'élèverai la tombe où manquera sa cendre,

Mais où vivront du moins et son doux souvenir
Et sa gloire, et ses vers dictés pour l'avenir.
Là, quand de thermidor la septième journée,
Sous les feux du lion ramènera l'année,
O mon frère !... je veux, relisant tes écrits,
Chanter l'hymne funèbre à tes mânes pros-
[crits.
Là, tu verras souvent, près de ton mausolée,
Tes frères gémissants, ta mère désolée,
Quelques amis des arts, un peu d'ombre et
|de fleurs,
Et ton jeune laurier grandira sous nos pleurs.

Voilà vingt-six ans que Chénier est mort... loin de vouloir réveiller d'amers souvenirs, nous oublions l'homme politique, et nous plaignons le frère calomnié.

La calomnie ne se trouve pas seulement dans l'histoire du théâtre et de la littérature ; c'est une plante vénéneuse qui pousse partout ; vous la trouvez à l'armée, au palais, sur les marches du trône :

....... Le vainqueur de Marsailles,
Au lever de Louis la trouva dans Versailles.

C'est elle qui poursuivait le brave maréchal de Luxembourg, quand il disait à Louis XIV : *Sire, je vais combattre les*

ennemis de Votre Majesté, et je vous laisse au milieu des miens...

L'infortunée Marie-Antoinette a été tuée deux fois, d'abord par la calomnie, ensuite par la main du bourreau. La postérité la plus reculée redira ces mots sublimes de la reine de France : *J'en appelle à toutes les mères !*...

La calomnie, avons-nous dit, n'épargne personne, pas plus les petits que les grands.

Lorsqu'un pamphlet anonyme surgit, la fille tremble pour sa mère, le frère pour sa sœur, le mari pour sa femme, l'ami pour son ami.

Je ne ferai pas entendre ici des paroles de colère; elles ne seraient pas dans l'esprit de mon livre ; mais je dirai aux jeunes gens qui me liront, peut-être : Prenez garde à ce que vous écrivez, ne vous laissez pas entraîner trop facilement au besoin de médire... J'ai entendu, dans ma jeunesse, raconter une anecdote qui est restée dans ma mémoire, parce qu'elle a produit sur moi une vive impression; elle

est touchante et peut servir d'enseignement pour tout le monde.

Il y a de cela quelque trente ans; un homme de lettres honorable et distingué se trouve insulté dans un petit livre anonyme; à force de soins, de démarches, il découvre enfin le nom et la demeure de celui qui l'avait outragé; il va pour lui demander satisfaction. Il arrive dans une vieille maison située dans l'un des plus vilains faubourgs de Paris, monte au cinquième étage... là, quel spectacle s'offre à ses yeux!... une chambre misérable... sans meubles, ouverte à tous les vents... un tout jeune homme pâle... souffrant... abattu par le mal... et couché sur un grabat... sans secours... l'homme de lettres reste immobile devant ce triste tableau!... il veut parler... la parole expire sur ses lèvres... il s'excuse... balbutie... dit qu'il s'est trompé... et sort en laissant sur la cheminée une pièce d'or, la seule qu'il eût dans sa poche...: à peine dehors, l'homme outragé ne put retenir ses larmes, et répétait tout seul: Pauvre jeune

homme... si jeune... il avait pourtant bien assez de sa misère !...

Plus tard, l'offensé fut assez heureux pour faire obtenir un emploi au jeune étourdi qui l'avait affligé... sans que celui-ci ait jamais su à qui il en était redevable.

Par bonheur pour nous, la liberté d'écrire est venue au secours de la morale, et depuis de longues années, on n'a vu que de loin en loin surgir de ces malheureux ouvrages qui font le chagrin de ceux qui les écrivent, et qui disparaissent sans qu'on ait à peine soupçonné leur existence.

C'est à la liberté de la presse que nous devons cette grande réforme; honorons, défendons, conservons la liberté de la presse, c'est peut-être elle qui nous sauvera de bien des excès, après en avoir commis beaucoup elle-même!

Un homme qui a beaucoup travaillé pour le boulevard et dont le nom s'y rattache, Martainville, a relevé en 1806 la fortune de Ribié, en composant pour lui le fameux *Pied de Mouton*.

On a dit et écrit beaucoup de mal de cet homme, dont la vie a été agitée, et la fin malheureuse. Martainville, né avec une imagination ardente, aurait pu devenir un homme remarquable ; mais son insouciance, son laisser-aller, son peu de tenue ont fait avorter toutes ces bonnes dispositions ; deux qualités que personne ne saurait lui contester, distinguaient Martainville : l'esprit et le courage... Voici ce que je trouve dans le *Moniteur* du 19 ventôse an II de la République, 10 mars 1794, (vieux style...).

« *Tribunal révolutionnaire.* Martain-
« ville, âgé de quinze ans, demeurant au
« collége de l'Egalité, rue Saint-Jacques,
« convaincu d'avoir coopéré à la rédac-
« tion d'un écrit en huit pages d'impres-
« sion, intitulé : *Tableau du maximum*
« *des denrées et marchandises, divisé en*
« *cinq sections...* a été acquitté à cause de
« son jeune âge. »

Il est impossible de montrer plus de courage et de sang-froid qu'il ne l'a fait devant le tribunal révolutionnaire. Le

président l'ayant appelé *de* Martainville, il se leva et dit en riant : « Citoyen président, je ne me nomme pas *de* Martainville, mais bien Martainville... N'oublie pas que tu es ici pour me *raccourcir* et non pour me *rallonger*... » Ce mot fit rire ses juges qui n'étaient pas coutumiers du fait. Je lui ai entendu raconter que le matin où il devait monter au tribunal révolutionnaire, on faisait la toilette à des malheureux qui avaient été condamnés la veille à mort. Parmi les victimes, il y avait un prêtre qui exhortait ses compagnons d'infortune. Ce prêtre dit à Martainville et à ses amis que l'on allait juger : « Jeunes gens, à genoux !... peut-
« être n'avez-vous plus que quelques
« heures à vivre !... »

Martainville et ses amis se prosternèrent aux pieds du prêtre, qui leur fit une allocution touchante, et leur donna sa bénédiction. Un moment après, les uns montaient au tribunal, les autres dans la charrette... Ce prêtre, qui avait été condamné la veille, se nommait Anne-Michel-

Guillaume Saint-Souplet, il était attaché à une paroisse de Paris *.

Martainville disait souvent : « Vous ne sauriez croire le bien que nous fit ce prêtre, il nous avait tellement électrisés que nous serions volontiers montés tous dans la charrette avec lui. » Une autre anecdote, qui ne fait pas moins d'honneur à son courage, m'a été souvent racontée. Quelques jours avant la chute de Robespierre, Martainville assistait à une séance de la Convention, très orageuse ; soit qu'il pensât que l'heure de Robespierre allait sonner, soit qu'un sentiment d'indignation se fût réveillé en lui, il sort de la Convention avec deux de ses amis, se rend au faubourg Antoine, comme on disait alors, par où tous les jours passaient les malheureux que l'on conduisait à la mort : là, il interpelle l'officier qui dirigeait l'escorte, lui dit que Robespierre vient d'être mis hors la loi, que le règne du sang est fini, engage l'officier à surseoir à

* *Moniteur* du 19 ventôse an II.

l'exécution... En ce moment sa voix trouve des échos, quelques jeunes gens s'unissent à lui ; déjà l'officier, hésitant, allait faire retourner les charrettes, lorsqu'un aide-de-camp accourut démentir la nouvelle; alors, le cortège se remit en marche pour la barrière du Trône, que l'on avait appelée la barrière Renversée. Martainville voyant qu'il y avait péril pour ses jours, sans espoir de salut pour les malheureux qu'il voulait sauver, se perdit dans la foule... Désigné à la police, il fut obligé de se cacher jusqu'à la chute de Robespierre, qui ne se fit pas attendre. Certes de pareils traits prouvent que Martainville avait du courage dans le cœur et de l'élévation dans les idées. Du reste, l'exaltation de ses opinions politiques lui valut souvent des attaques injustes et passionnées.

Voici une anecdote plus gaie. Martainville rédigeait en 1794 un journal très royaliste. Un soir qu'il était au café des Aveugles, où l'on chantait la *Marseillaise* et des couplets patriotiques, il est recon-

nu... On l'entoure, on l'injurie, on le force à faire comme les autres, à monter sur une table pour chanter un vaudeville républicain. Martainville dit qu'il n'en sait pas... On lui répond qu'il improvisera... Alors il monte sur un tabouret, et chante à haute voix le couplet suivant :

>Embrassons-nous, chers jacobins,
>Longtemps je vous crus des mutins
> Et de faux patriotes ;
>Oublions tout, et désormais
>Donnons-nous le baiser de paix,
> J'ôterai mes culottes:

A ces mots, des cris, des vociférations se font entendre... A l'eau ! à l'eau ! au bassin... Il paie d'audace, descend du tabouret, traverse la foule en riant, et chacun le regarde sans rien dire.

Martainville a beaucoup travaillé pour le théâtre, et notamment pour les boulevards. Ses pièces, pour la plupart, ne brillent pas par la conception ni l'entente de la scène, mais elles sont toutes pleines d'esprit, de malice et de gaîté...

Comme je viens de le dire, *le Pied de Mouton* releva la fortune de Ribié, le niais Dumesnil y était admirable de bêtise, et tout Paris a répété pendant vingt ans : *Demandez plutôt à Lazarille?* ce mot a été le *qu'en dis-tu?* de Martainville.

Après un procès assez long, madame veuve Nicolet rentra dans tous ses droits, et le privilége donné par le gouvernement au théâtre de la Gaîté a été définitivement accordé au propriétaire. En conséquence de cette décision, Ribié, dont le bail expirait, a été forcé de rendre le local le 20 mars 1808... Alors madame Nicolet confia à son gendre, M. Bourguignon, l'exploitation du théâtre de la Gaîté... Voyant que l'établissement redevenait prospère, M. Bourguignon voulut reconstruire une salle neuve à la place de l'ancienne, qui était triste et incommode... En 1808, on démolit le théâtre qui avait été bâti en 1760.

Pendant le temps de cette construction qui dura près d'une année, la troupe de la Gaîté obtint la permission de jouer

sur le théâtre des Jeunes Artistes qui venait d'être supprimé.

Les travaux de la nouvelle salle furent confiés à M. Peyre, habile architecte, homme de talent et de goût. Une salle élégante et bien coupée, avec trois rangs de loges, et des peintures agréables, remplaça le vieux bâtiment noir et enfumé, qui avait été le berceau de la Gaîté. L'inauguration en eut lieu le 3 novembre 1808, par une pièce à spectacle, de M. Apdé, appelé *le Siège de la Gaîté...* Cette pièce offrait une pompe extraordinaire... Le mélodrame continua d'attirer la foule; M. Bourguignon, qui s'était adjoint, comme directeur de la scène, un homme de lettres distingué, M. Dubois, vit son entreprise grandir tous les jours. M. Bourguignon a été un des directeurs les plus honorables des spectacles de Paris ; il apportait dans ses relations avec les gens de lettres cette probité consciencieuse, cet honneur sévère qu'il avait montré comme négociant. Que de fois il a aidé de sa bourse des artistes malheureux ! je pour-

rais citer de vieux comédiens qu'il a conservés à son théâtre, en leur payant des appointements qu'ils ne gagnaient plus depuis longtemps; mais il disait avec bonté : « Que voulez-vous!... ce sont de « vieux ouvriers qui ont bâti l'édifice, « encore faut-il qu'ils aient jusqu'à leur « mort une petite chambre dedans. »

Les drames de cette époque, qui ont obtenu de grands succès, sont: *l'Ange tutélaire* ou *le Démon femelle; Peau d'Ane, la Tête de bronze, la Citerne, l'Homme de la forêt noire, le Précipice, Marguerite d'Anjou, les Ruines de Babylone.* Les vaudevilles : *Tapin, Taconnet à la courtille, Monsieur et Madame Denis, la Famille des Jobards, la Fête de Perrault,* ou *l'Horoscope des Cendrillons; le Marquis de Carabas, Saphirine* ou *le Réveil magique; le Sabre de bois.* Plus tard : *Fanfan la Tulipe, le Grenadier de Louis XV, les Maîtresses-filles, la Fille Grenadier, la Partie fine, l'Héritage de Jeannette, les Valets en goguette,* etc.

Un fait assez curieux, et qui mérite d'ê-

tre consigné, arriva à propos de l'*Enfant du Régiment* *. Ce petit vaudeville avait obtenu beaucoup de succès, et une partie des spectateurs avait cru y trouver une idée politique ; enfin c'était, au dire de certaines personnes, le *Roi de Rome*, que les auteurs avaient voulu personnifier. La pièce avait été représentée quarante-cinq fois de suite, au bruit seul des applaudissements, lorsque défense arriva au théâtre d'en continuer les représentations. Mais ce jour-là, le duc d'Orléans, qui avait fait demander l'ouvrage, devait y assister avec sa famille. L'autorité décida que, puisque le prince désirait le voir, on pouvait encore le jouer pour cette seule fois. Peut-être que la pièce n'aurait jamais été défendue ; mais un dessin qui parut, représentant la principale scène, offrait sur les genoux d'un vieux pasteur *l'Enfant du Régiment*, dont la tête ressemblait à un portait du roi de Rome, peint par Isa-

* De MM. Dubois et Brazier, joué le 17 janvier 1818.

bey. Ce fut cela qui éveilla la susceptibilité de la censure ; il avait même été question d'incriminer les auteurs, qui certes n'avaient pas eu l'intention de renverser le gouvernement des Bourbons, dont ils étaient les amis... La pièce disparut de l'affiche, et la gravure fut saisie... On a fait, comme on fait souvent, beaucoup de bruit pour bien peu de chose !...

M. Bourguignon étant mort, le 19 décembre 1816, sa veuve continua à diriger son entreprise, d'abord avec M. Dubois, ensuite avec Frédéric Dupetit Méré, jusqu'à l'époque où elle mourut elle-même, le 11 mai 1825.

Alors M. Guilbert-Pixérécourt obtint le privilége, MM. Dubois et Marty furent nommés administrateurs, et Martainville *directeur imposé par l'autorité*. C'était tout bonnement une pension que le ministère octroyait à Martainville, mais à condition que les administrateurs de la Gaîté seraient chargés de la payer.

> Qu'il est doux de faire le bien,
> Surtout quand il n'en coûte rien.

Cependant de nouveaux priviléges ayant été accordés, on ouvrit de nouveaux spectacles qui firent tort à ceux des boulevards. Les jours mauvais arrivèrent, le public blasé, ne sachant plus ce qu'il voulait, devint exigeant, difficile, le vieux mélodrame qui avait tant amusé nos pères ne l'impressionnait plus, la nouvelle école débordait partout, l'horrible avait remplacé cet intérêt doux et tranquille du bon vieux temps ; les phrases redondantes n'électrisaient plus les amphithéâtres des quatrièmes... le mélodrame du Directoire et de l'Empire s'en allait, comme l'Empire et le Directoire s'en étaient allés.

Le gamin qui naguère frémissait en voyant Defresne dans *la Femme à deux maris*, ne croyait plus aux vieux brigands de Cuvelier et de Loasel-Théogate ; en vain Marty, ce bon Marty, essayait encore de parler vertu sur le boulevard du crime, on lui riait presque au nez.

Les événements de 1830, loin de ramener le peuple aux vieilles idées, ne firent qu'exalter son imagination... le drame

moderne lui plut un moment, il abandonna *la Tour du Monde* pour *la Tour de Nesle*, Frénoi pour Bocage..., Ferdinand pour Frédérick Lemaître..., Mademoiselle Bourgeois pour mademoiselle Georges, Adèle Dupuis pour madame Dorval... Le gamin se fit progrès... Deux niais classiques..., Dumesnil et Raffile, qui avaient été ses dieux, ses idoles..., le croira-t-on?... le gamin passait devant eux avec indifférence, il leur tirait la langue, un sourire amer semblait leur dire : vous êtes vieux!... O niais des anciens jours!... Beaulieu, Mayeur, Basnage *, Béville, Perroud, Mercier..., vous avez bien fait de mourir les premiers, vous êtes tombés comme le chêne de toute votre hauteur..., vous ne vous êtes pas

* Basnage s'est brûlé la cervelle à Versailles, le 3 mars 1821. On prétend qu'un reproche indiscret qui touchait à la politique fut cause de sa mort. L'évêque de Versailles autorisa ses camarades à lui faire dire un service dans la chapelle de l'hospice où son corps avait été déposé.

survécu... vous !... Allez réjouir les morts, puisque les vivants ne veulent plus rire...

L'année 1835 fut marquée par un événement déplorable... Bernard-Léon allait succéder à MM. Pixérécourt, Dubois et Marty ; ces messieurs, voulant laisser à leur successeur un théâtre en pleine prospérité, avaient redoublé de zèle, de soins et de travail ; déjà *Monsieur de Latude* ou *Trente-Cinq ans de Captivité* avait obtenu un succès étourdissant, quatre-vingts représentations n'avaient pas lassé la curiosité des amateurs du genre, lorsqu'un horrible incendie compromit la fortune des anciens directeurs, et vint pour un moment renverser les espérances de Bernard-Léon, qui avait acheté la salle et les bâtiments pour la somme de 500,000 francs.

Une féerie, intitulée *Bijou* ou l'*Enfant de Paris*, avait été montée à grands frais... Cette pièce devait être représentée le lundi 23 février. Le samedi 21, à l'une des dernières répétitions générales... on venait d'essayer une petite machine ; il

fallait que le tonnerre et les éclairs accompagnassent la scène, il paraît que l'homme chargé de tenir le flambeau qui devait servir à figurer les éclairs, l'ayant tenu trop près d'une étoile de frise, un morceau d'étoupe se détacha du flambeau, mit le feu à cette frise, qui bientôt le communiqua à toutes les autres *.

Il faut avoir été témoin d'un pareil sinistre pour s'en faire une idée. Voir en moins d'un quart d'heure un théâtre en feu... des dépenses considérables dévorées par la flamme, cent personnes ne sachant pas comment elles vivront le lendemain !... Ce coup fut terrible pour les anciens administrateurs, et surtout pour Bernard-Léon. C'était vraiment pitié de voir cet honnête homme et ce bon comédien, qui nous avait tant fait rire au Gymnase et au Vaudeville, pleurant à son tour sur les ruines de la Gaîté !... Mais chacun lui

* On a dit qu'une ouvrière, deux pompiers et un garçon de théâtre avaient péri dans les flammes.

vint en aide ; Bernard-Léon reçut des marques d'estime et d'amitié de toutes les administrations théâtrales, MM. Poirson, Dormeuil, Arago, Harel, de Cès-Caupenne et d'autres, donnèrent des représentations au bénéfice des malheureux artistes... Bernard-Léon, revenu du coup qui l'avait frappé, se releva plus fort qu'auparavant, et comme la *gaîté* ne meurt jamais en France, Bernard-Léon s'écria : *la Gaîté est morte, vive la Gaîté !*

Voilà que sur les débris fumants de la vieille salle des *Grands Danseurs du roi*, une salle s'est élevée comme par magie, on aurait dit que les pierres venaient se placer d'elles-mêmes comme au temps d'Orphée... Neuf mois après sa ruine, le 19 novembre 1835, la salle fut ouverte à la foule des curieux qui assiégeaient les portes ; l'affiche était assez bizarre, trois pièces la composaient : *Vive la Gaîté !*... prologue ; *la Tache de sang !*... drame, et le *Tissu d'horreurs*... folie... il y en avait pour tous les goûts. La soirée fut brillante ; à l'ancienne troupe, déjà remar-

quable par quelques talents et beaucoup d'ensemble, était venu se joindre L'Hérie, déserteur des Variétés, acteur original; puis Lebel, *loustic* très amusant. Une femme charmante, mademoiselle Nougaret, a surtout mérité d'être remarquée, d'abord pour sa jolie figure, ensuite pour son talent, c'est incontestablement une des plus agréables comédiennes qui soient montées sur une scène secondaire.

Mais, lorsque dans la petite pièce, *le Tissu d'Horreurs*, Bernard-Léon s'est montré, la salle a tremblé sous les applaudissements; il semblait que le public voulût lui témoigner toute la part qu'il avait prise à son malheur. Aussi, le rieur par excellence, le boute-entrain quand même, le cuisinier *Vatel*, le commis *Bellemain*, le perruquier *Poudret*, le fournisseur *Deladurandière* *, ne put, ou ne

* Personnages de *Vatel*, de *l'Intérieur d'un bureau*, du *Coiffeur et du Perruquier*, de

purent cacher une émotion visible... Les larmes vinrent d'abord, ensuite... le rire.

A l'heure où je clos ma chronique, le théâtre de la Gaîté vient d'enregistrer un brillant succès, avec un drame de M. Gabriel, composé sur la fameuse complainte :

> Jamais je n'pourrons oublier
> L'histoire de la belle écaillière,
> Qui donna sa confiance entière
> A ce follichon de pompier...

Mademoiselle Nougaret y est si jolie et si fraîche qu'elle vous donne envie de manger des huîtres... Ah ! si la rue Montorgueil possédait deux écaillères semblables... quelle fortune !... Cancale et Marenne, ne suffiraient pas à la consommation...

Partie et Revanche, pièces que Bernard-Léon a créées au théâtre du Gymnase.

On lit aujourd'hui sur la façade de la salle rebâtie à neuf...

Théâtre de la Gaîté.

FONDÉ EN 1760, Par J.-B. NICOLET. — *Reconstruit en 1808.*	INCENDIÉ LE 21 FÉVRIER 1835. — *Réédifié en fer la même année.* BOURLAT, architecte.
DRAME — VAUDEVILLE	MÉLODRAME — FOLIE

THÉATRE
DE
L'AMBIGU-COMIQUE.

THÉATRE
DE
L'AMBIGU-COMIQUE.

Nicolas-Médard Audinot, acteur et auteur de la Comédie-Italienne, a été le fondateur du théâtre de l'Ambigu-Comique. Son entreprise est née du ressentiment et de l'indignation dont un homme est toujours animé, quand il éprouve une grande injustice. Ayant essuyé un passe-droit à la Comédie-Italienne, il loua une baraque à la foire Saint-Germain, dans laquelle il établit des marionnettes, à qui

il faisait jouer des comédies et des opéras. Chaque figure imitait un acteur ou une actrice des Italiens. Polichinel était censé *gentilhomme de la chambre en exercice*, distribuant des faveurs et des grâces avec un grotesque à faire pouffer de rire. Cette caricature fit courir tout Paris.

Quand ses marionnettes commencèrent à s'épuiser, homme actif et intelligent, Audinot s'imagina de bâtir une salle de spectacle ailleurs, afin d'abandonner la foire Saint-Germain. Il loua un terrain sur le boulevard du Temple, et fit élever le théâtre de l'*Ambigu-Comique*, dont l'inauguration eut lieu le 9 juillet 1769; mais la gêne que la police lui imposait relativement à ses critiques des autres spectacles ôtait beaucoup de l'intérêt au sien... Il fit succéder bientôt des enfants à ses marionnettes. Deux auteurs, comme lui disgraciés de la Comédie-Italienne, Moliné et Plainchesne, devinrent ses fournisseurs habituels. La liberté, qu'ils croyaient propre à ce genre de spectacle, leur donnait lieu d'y glisser souvent des

choses plus que grivoises. D'abord les oisifs et la basoche s'y sont portés, ensuite les femmes de la cour n'ont pas dédaigné de s'y montrer : en peu de temps ce petit spectacle devint le rendez-vous de la cour et de la ville, il était plus fréquenté que son voisin Nicolet, même quand celui-ci montrait son fameux singe.

En 1771, des officiers aux gardes françaises et d'autres régiments donnèrent une représentation publique sur le théâtre d'Audinot. M. le duc de Choiseul, encore ministre de la guerre, ayant trouvé cette représentation fort indécente et indigne de l'état militaire, ordonna que tous les officiers qui y avaient pris part fussent mis au Fort-l'Évêque ; mais cette punition n'eut pas lieu, par égard pour M. le duc de Chartres, qui avait assisté au spectacle et avait beaucoup applaudi...

On lit dans les Mémoires de Bachaumont de la même année 1771 : « Les ama-
« teurs du théâtre sont enchantés de voir
« la foule se porter à l'Ambigu-Comique,
« pour y applaudir la troupe d'enfants qui

« y font fureur; ils espèrent que cette
« troupe deviendra une espèce de sémi-
« naire, où se formeront des sujets d'au-
« tant meilleurs, qu'ils annoncent déjà
« des dispositions décidées, et donnent les
« plus grandes espérances. Mais les par-
« tisans des mœurs gémissent sincère-
« ment sur cette invention, qui va les
« corrompre jusque dans leur source, et
« qui, par la licence introduite sur cette
« scène, en forme autant une école
« de libertinage que de talents dramati-
« ques *... »

Le Triomphe de l'amour et de l'ami-tié, qui n'était autre chose que l'opéra d'*Alceste*, réduit et proportionné à ce théâtre, y attirait beaucoup de monde. M. l'archevêque de Paris se plaignit au lieutenant-général de police, de ce que, dans cet ouvrage, il y avait un grand-prê-tre et un chœur de prêtres, dont les robes

* Nous pensons que dans ces temps il y avait beaucoup d'exagération et de jalousie.

ressemblaient à des aubes. Audinot représenta à M. de Sartines qu'à l'Opéra cela se pratiquait tous les jours ; que dans *Athalie*, à la Comédie-Française, toute la pompe des anciennes cérémonies judaïques y était développée. M. de Sartines n'ayant pris aucune mesure à ce sujet, Audinot continua de jouer sa pièce, et le public d'y courir.

Avant la révolution, toutes les pièces des théâtres du boulevard étaient soumises à la censure des comédiens français, et des comédiens italiens, qui pouvaient en permettre ou en empêcher la représentation. En 1776, Préville remplissait les fonctions de censeur pour la Comédie-Française, et Hesse pour le théâtre Italien.

Une chose que l'on aura peine à croire, c'est que les spectacles forains, toujours persécutés par les grands théâtres, jouissaient de beaucoup de liberté, et poussaient même la licence aussi loin que possible, mais pourvu qu'ils n'empiétassent jamais sur les priviléges des théâtres

royaux; ce que l'on voulait avant tout, c'était que leurs ouvrages ne ressemblassent en rien à une œuvre dramatique, qu'ils n'eussent ni plan, ni conduite, ni style; quant à la morale, on s'en riait... Périssent les mœurs plutôt qu'un principe dramatique! On a affiché sur le boulevard du Temple une pièce intitulée *Magdelon Friquet*, ou *Amant dessous, Amant dessus, Amant dedans*. C'était tout simplement trois amants qui se cachaient, l'un dessous une armoire, l'autre dessus, et le troisième dedans... Le titre était beaucoup plus obscène que la pièce... Pourquoi le tolérait-on ?... Parce que, comme je viens de le dire, l'ouvrage n'avait pas forme de comédie, et que la dignité de MM. les comédiens du roi n'était pas compromise.

Audinot était comédien passable et auteur médiocre, il n'a laissé qu'un petit opéra, *le Tonnelier*, sur la réputation duquel il a vécu soixante ans, encore cette pièce n'avait-elle pas réussi dans l'origine, car Quêtant, auteur du *Maréchal*, et

de beaucoup d'ouvrages joués aux foires Saint-Germain et Saint-Laurent, la retoucha et la fit rejouer à la Comédie-Italienne en 1765. Elle resta longtemps au répertoire. *La Dame blanche* porta malheur au *Tonnelier;* à la deuxième représentation de cet opéra, *le Tonnelier* fut sifflé si horriblement, qu'il n'a oncques depuis reparu sur l'affiche.

Audinot tenait au théâtre les rôles dits *à tablier*, emploi que Chenard a illustré depuis à l'Opéra-Comique. Il paraît qu'Audinot avait des manières très robustes en scène, car on a dit de lui: « Audinot a « rendu au naturel la grossièreté des « mœurs du peuple. »

Son théâtre fut, comme tous les petits spectacles, en butte à la haine et à la jalousie des grands... Mais une circonstance heureuse pour lui consolida son succès. « En 1772 *, madame Du Barry qui cher- « chait tous les moyens de distraire le roi,

* *Mémoires de Bachaumont,* année 1772.

« que l'ennui gagnait aisément, avait ima-
« giné de faire venir Audinot jouer à
« Choisy, avec ses petits enfants. C'est la
« première fois que ce directeur forain
« passait devant S. M. On a donné d'a-
« bord : *Il n'y a plus d'Enfants*, petite co-
« médie en prose d'un sieur Nougaret *,
« où il y a de la naïveté, mais des scènes
« d'une morale peu épurée, puis *la Guin-*
« *guette* ambigu-comique de M. Plain-
« chesne, image riante et spirituelle de
« ce qui se passe dans les tavernes, un
« joli *Téniers*. On a fini par *le Chat*
« *Botté*, ballet pantomime du sieur Ar-
« nould ; on n'a pas même oublié *la Fri-*
« *cassée*, contredanse très polissonne. Ma-
« dame Du Barry s'amusait infiniment, et
« riait à gorge déployée, le roi souriait
« quelquefois. En général, ce divertisse-
« ment n'a pas paru l'*affecter* beaucoup. »

Peu à peu, Audinot devint plus scrupu-
leux sur le choix des ouvrages qu'il fai-

* C'est sans doute celui qui fut censeur dramatique sous le consulat et sous l'empire.

sait représenter par ses petits comédiens. L'abbé Delille a peint l'empressement du public pour ce spectacle dans ce joli vers :

« Chez Audinot, l'enfance attire la vieillesse. »

Parmi les enfants qui brillaient dans cette troupe, on distinguait la fille d'Audinot, Eulalie, qui, dès l'âge de huit ans, se faisait remarquer par sa belle voix et son intelligence précoce. A l'exemple de M. J. Monnet, qui avait mis son nom dans l'épigraphe latine, placée en tête de son *Anthologie française* : *Mulcet, Movet, Monnet*, Audinot avait fait aussi entrer le sien, dans la devise inscrite sur la toile de son théâtre : *Sicut infantes audi-nos*, qu'un mauvais plaisant avait traduit ainsi : *Ci-gît les enfants d'Audinot*.

La foule se portait à ce théâtre, celui de l'Opéra étant désert ; les administrateurs parvinrent à obtenir, vers la fin de l'année 1761, un arrêt du Conseil, qui rangeait l'Ambigu-Comique dans les théâtres de la dernière classe. On ne lui laissa que

quatre musiciens, les chants et les danses lui furent défendus, ce qui occasionna une grande rumeur au boulevard. Peu de jours après, l'autorité décida que ce spectacle recouvrerait la musique, la parole et la danse, mais qu'il payerait une contribution de 12,000 livres au Grand-Opéra. C'était de l'argent et voilà tout; dès qu'on eut jeté le gâteau dans la gueule de Cerbère, il cessa d'aboyer et de mordre. A mesure que nous approchions de la révolution, les théâtres empiétaient sur leurs priviléges ; à des enfants de dix ans succédèrent des jeunes gens de quinze à dix-huit. Damas, Varenne, et d'autres comédiens du Théâtre-Français, y ont joué dans leur jeunesse. Un acteur de quatre pieds trois pouces, nommé le petit Moreau, y jouait les arlequins; dans une pièce intitulée : *Robinson dans son Ile*, le petit Moreau représentait *Vendredi* *. Les ouvrages enfantins firent place à des pièces plus *corsées*, et petit à petit le théâtre de

* Voir le chapitre *Boulevard du Temple*.

l'Ambigu-Comique devint un théâtre comme un autre. Un genre qu'il avait adopté, et qui y fit fureur, était celui de la grande pantomime historique ou romanesque. *Le Masque de fer, le Capitaine Cook, la Forêt-Noire, Hercule et Omphale, les Quatre fils Aymon*, ont singulièrement intéressé nos pères; mais une pantomime qui y obtint un de ces succès comme on en voit peu, était *le Maréchal-des-Logis*. Une aventure arrivée dans la forêt de Villers-Cotterets, en avait fourni le sujet. Une jeune et jolie fille la traversait seule, quand elle fut arrêtée par deux voleurs, qui, après lui avoir pris tout ce qu'elle possédait, la garrottèrent à un arbre, pour lui faire sans doute souffrir de plus affreux traitements...; mais par bonheur, un brave maréchal-des-logis des dragons de la reine, qui se rendait en semestre, ayant entendu les cris de la victime, courut à elle, mit les voleurs en fuite, détacha la jeune fille, et la reconduisit respectueusement à ses parents. Cette belle action, insérée dans toutes les ga-

zettes, retentit jusqu'à la cour. La reine voulut voir son dragon, on le lui présenta ; il reçut de Marie-Antoinette un accueil très touchant, et une somme d'argent avec laquelle il acheta son congé, et se maria avec la charmante fille qu'il avait sauvée par son courage.

Tout Paris alla verser des larmes au *Maréchal-des-Logis*, je crois même que le héros assista en uniforme à plusieurs représentations. Ces pantomimes étaient montées avec le plus grand soin ; vers 1792, on en donna une appelée *Dorothée*, dans laquelle il y avait une procession magnifique, les prêtres en aubes, les chantres portant chapes, les enfants de chœur, les châsses, les reliques, les évêques, les cardinaux, les pénitents blancs et noirs, les croix, les bannières, enfin tous les signes de la religion défilant sur le théâtre, au milieu des cris et des applaudissements d'une multitude qui commençait déjà à ressentir les atteintes d'un mal qui devait plus tard enfanter tant d'excès... Les saturnales au théâtre ne faisaient que

précéder celles que nous devions voir dans les rues... Hélas !... un an après, 93 avait sonné... Et nous avons vu des processions d'un autre genre !... Les églises pillées, dévastées, les vases sacrés livrés à d'horribles profanations, des *comédiens bourgeois* habillés en prêtres... se livrant aux plus infâmes sacriléges... j'ai vu, moi, étant enfant, un malheureux revêtu de l'habit sacerdotal, et dans un état complet d'ivresse, courir dans le faubourg Saint-Martin, avec de fausses hosties dans un saint-ciboire, et donnant la communion aux passants, se jouant ainsi de ce que l'homme a de plus saint et de plus sacré sur la terre :... de Dieu et des croyances ! Eh !... qu'on ne vienne pas dire que l'influence des théâtres n'a pas de pouvoir sur les masses ?... Comment vouliez-vous que ce peuple qui avait vu tourner en dérision les objets qu'il était accoutumé à respecter ne se livrât pas aux excès qu'il avait vus sur le théâtre ?... Du moment qu'il en avait ri, de ces excès, il n'était pas loin de s'y abandonner lui-même....

C'est ce qu'il a fait en 93, c'est ce qu'il a fait en 1831, c'est ce qu'il ferait encore, c'est ce qu'il fera toujours... lorsqu'au lieu de le retenir dans les limites de la raison, de ne lui donner que des émotions douces, des idées généreuses... religieuses même, dont nous avons tous besoin et dont il ne faut pas nous déshériter... vous lui direz qu'il peut rire de tout, se moquer de tout, insulter à tout. Ah! ce n'est pas toujours le peuple qui est le plus coupable! ce sont ceux qui le poussent en avant, qui l'excitent, l'exaltent, le démoralisent et qui, après son triomphe, le laissent ce pauvre peuple avec une misère de plus, misère la plus affreuse de toutes... celle de ne croire à rien!...

En 1790, Audinot avait pris pour associé Arnould, qui devint aussi son auteur privilégié, son faiseur de pantomimes; la troupe était assez remarquable : MM. Picardeaux, Saint-Aubin, Thomassin, Lebel, Cardinal, Dufresnoy, Lafitte, et les demoiselles Langlade, Rigoleau, Simonet, Rochetin; quant au pauvre Bordier, qui

jouait admirablement les petits-maîtres et les abbés, et qu'on avait surnommé le Molé des boulevards, il avait été pendu à Rouen en 89, pour avoir pris part, soi-disant, à une émeute de grain, suscitée à cette époque pour préluder à la révolution. On assure que ce comédien mourut gaîment. Dans une pièce de Pompigny, intitulée *le Ramoneur prince*, au moment de monter dans la cheminée, il disait : « Y monterai-je... ou n'y monterai-je « pas ?... » Quand il fut au bas de la fatale échelle, on prétend que Bordier dit en riant au bourreau : « Dis donc... y « monterai-je ou n'y monterai-je pas ?.. » Et il monta d'un pas ferme en saluant la populace qui le huait.

C'était ce Bordier qui chantait avec tant de charme cette romance que toute la France a sue et répétée :

> Je ne vous dirai pas j'aime,
> Votre rang me le défend ;
> Mais le Dieu qui veut qu'on aime
> Ne consulte pas le rang.

Quand Adonis a dit j'aime,
Vénus oublia sa cour ;
On est égaux quand on aime,
Tous les cœurs sont à l'amour.

Une demoiselle Masson * y a fait courir la capitale dans *la Belle au bois dormant*. Audinot s'étant retiré, son théâtre passa entre les mains d'une foule de directeurs, mais qui n'eurent pas la chance de leur devancier. Les principaux ont été : Picardeaux, Coffin, Rosny, Hector Chaussier, Camaille Saint-Aubin, Béraud, etc. Cuvelier y a pendant longtemps fixé la foule par ses pantomimes pleines d'imagination et de spectacle ; *le Diable* ou *la Bohémienne* ; *l'Enfant du Malheur*... ; *l'Héroïne Américaine*, jouées par Vicherat, Bitmer, Julie Diancourt, et Flore, ont fait les beaux jours de l'Ambigu... Vers 1798, ce théâtre allait de mal en pis, aucune administration ne pouvait tenir. Corse se présenta !... Corse venait de quit-

* Voir le chapitre *Boulevard du Temple*.

ter le théâtre Montansier, où il ne gagnait que de modiques appointements ; ce comédien, voyant l'état d'atonie où était tombé le pauvre Ambigu depuis longues années, ne désespéra pas de le relever. Un nommé de Puisaye, riche capitaliste, comptant sur son intelligence, lui offrit des fonds. La salle fut rebadigeonnée et réouverte par la *nouvelle administration*, comme on disait alors. Le succès ne sembla pas d'abord répondre à l'intelligence du nouveau directeur. M. de Puisaye allait abandonner la spéculation, quand le fameux Aude, le père des *Cadet Roussel*, donna *Madame Angot au sérail de Constantinople*. Jamais, je crois, les annales d'un théâtre n'ont retenti d'une vogue semblable ; deux cents représentations consécutives n'avaient point lassé la curiosité des Parisiens. Il est vrai de dire que Corse était d'une bouffonnerie achevée. C'est à partir de cette pièce que va commencer la fortune de Corse ; à dater de *Madame Angot*, la foule reprend le chemin de l'Ambigu ; une série de mélo-

drames pleins d'intérêt vont y ramener les anciens beaux jours; Caignez que l'on a surnommé le *Racine* du mélodrame, Guilbert-Pixérécourt, qui en est devenu le *Corneille*, y feront jouer le *Jugement de Salomon, la Forêt d'Hermanstad, Tékéli, la Femme à deux maris*, et tant d'autres ouvrages qui ont battu monnaie au boulevard du Temple. Ces mélodrames rapportèrent à Corse plus de onze cent mille francs de bénéfice en moins de quinze ans ; c'est presque incroyable... et pourtant cela est vrai.

Eh bien! que pensez-vous que les hommes qui ont fait faire tant de recettes touchèrent de droits d'auteurs ? je vais vous le dire : on achetait alors une comédie en un acte *deux cents francs* une fois payés, on donnait *neuf francs* par soirée pour une pièce en trois actes. Ainsi *le Jugement de Salomon, Tékéli*, qui ont mis dans la caisse de l'administration cinquante mille écus chacun, dans l'espace de quatre mois, ont rapporté à leurs auteurs *neuf cents francs !...* heureusement que l'on a un

peu changé tout cela depuis quinze ans.
Après la mort de Corse, arrivée en 1816[*],
madame de Puisaye resta seule quelque
temps à la tête de l'administration ; mais
ne pouvant fournir à toutes les nécessités
que ce genre d'exploitation réclame, M. Audinot, fils de l'ancien fondateur, rentra
dans le privilége de son père, seulement
en 1823; il prit pour associés, MM. Franconi et Sennepart. A partir de cette époque, jusqu'à celle de sa mort, arrivée en
1826, M. Audinot administra son théâtre
avec bonheur et intelligence. Ses manières
polies lui méritèrent toujours l'affection
de ses pensionnaires et l'estime des au-

[*] Corse était né en janvier 1760; il se livra d'abord à la peinture, et fut élève de Vien; il la quitta pour le théâtre, et débuta chez Audinot; il joua successivement à Bordeaux, aux Variétés, à la Gaîté, puis enfin à l'Ambigu-Comique, dont il prit la direction le 24 avril 1800. Corse a composé seul *Philomèle et Terrée*, mélodrame ; *Hariadan Barberousse* avec Victor Ducange ; il avait aussi recorrigé l'*Héroïne américaine*, pantomime de feu Arnould.

teurs. Sans continuer la vogue qu'il avait eue sous la direction de Corse, l'Ambigu-Comique n'en était pas moins très suivi; des succès honorables, une troupe toute dévouée, une économie sage sans être parcimonieuse, tout promettait à M. Audinot une ère de prospérité, lorsque la mort vint le frapper presque inopinément. M. Audinot avait placé de confiance trois cent mille francs chez un agent de change. Cet homme fit faillite, en lui emportant plus de la moitié de sa fortune. Il apprit cette triste nouvelle la veille de la fête de sa femme ; ce coup lui fut plus sensible pour elle que pour lui, et peu de jours après il mourut d'une inflammation à la gorge. Madame Audinot supporta cette perte avec résignation, elle tint tête à l'orage et continua de diriger l'entreprise avec MM. Sennepart et Schmoll *.

Parmi les comédiens qui ont brillé sur

* *Almanach des Spectacles*, année 1827, chez Barba, Palais-Royal.

la scène de l'Ambigu, pendant l'espace de trente ans, c'est-à-dire de 1800 à 1830, citons : Tautin, Frenoy, Raffile, Dumont, Stokley père et fils, Christmann, Joigny, et ce Révalard, le tyran modèle, le type des brigands passés, présents et futurs... Ce fut ce Révalard qui exploita plus tard une troupe de comédiens de province. On raconte sur lui des anecdotes assez plaisantes. Un soir qu'il avait donné un mélodrame dans lequel on faisait le bombardement d'une ville, la bourre d'un soleil alla frapper une personne placée à l'orchestre, qui heureusement ne fut pas blessée. Le lendemain, comme Révalard craignait que l'accident de la veille ne nuisît à la recette du jour, il fit mettre sur l'affiche en gros caractère : « Les personnes qui ce soir nous honoreront de leur présence sont prévenues que le *bombardement* n'aura plus lieu qu'à *l'arme blanche.* » On a fait un petit conte de cette naïveté... le voici :

> Dans un mélodrame nouveau,
> Comme on bombardait une ville,

Une bourre très incivile
Alla donner dans le chapeau
De madame de Sottenville,
Qui sur-le-champ se trouvant mal,
Hors de sa loge est emmenée,
Et dans le foyer promenée,
Revint bientôt du coup fatal.
Craignant qu'une semblable scène
Ne compromît ses intérêts,
Le directeur vient sur la scène,
Et par ces mots ramène enfin la paix :
« Messieurs, à dater de dimanche,
« Pour parer tout événement,
« Vous êtes prévenu que le *bombardement*
« Ne se fera qu'à *l'arme blanche* *. »

Cette ingénuité rappelle celle de l'acteur Tautin, qui, voyant à la Bibliothèque du roi *l'armure de François I*er, demanda sous quel règne ce conquérant faisait ses exploits?... L'employé lui répondit en souriant : « Mais il faisait sous lui. »

On a dit encore que Révalard, après avoir donné, dans une petite ville de pro-

* Ce petit conte rimé est de M. Brazier (*Note de l'Éditeur.*)

vincè, plusieurs représentations qui n'avaient attiré personne, afficha la veille de son départ : « La troupe de M. Révalard, « touchée de l'accueil empressé que les « habitants ne cessent de lui faire, a « l'honneur de les prévenir qu'au lieu de « partir samedi, ainsi qu'il l'avait an- « noncé, lui et ses camarades quitte- « ront la ville demain matin à six heu- « res. »

La seconde période du mélodrame a été aussi très brillante à l'Ambigu. *La Bataille de Pultawa, Thérèse, Clara, le Fils Banni, le Songe, le Belveder, Calas, Lisbeth* ou *la Fille du Laboureur, Cardillac, l'Auberge des Adrets*, et beaucoup d'autres ouvrages marquèrent le passage de MM. Mélesville, Nezel, Overnay, Antier, Hubert, Frédéric, Boirie, Victor Ducange, etc. M. Varez, que l'administration s'était attaché longtemps en qualité de régisseur général, a été et est encore la providence du mélodrame et des auteurs. M. Varez entend merveilleusement la mise en scène, on sait que ce n'est pas

la partie la moins importante de ce genre de spectacle : ses conseils, son goût, son extrême obligeance l'ont rendu précieux aux gens de lettres, qui n'ont eu toujours qu'à se louer de son zèle... M. Varez est aussi l'auteur de quelques pièces agréables, représentées au boulevard : *l'Appartement à louer, le Retour à la Chaussée-d'Antin, le Tartufe de Village*, etc., toutes ont obtenu du succès. M. Varez, en quittant l'Ambigu, est entré en 1827 au théâtre de la Gaîté, où il remplit les mêmes fonctions qu'à l'Ambigu-Comique.

Le théâtre de l'Ambigu bâti en 1769, après avoir existé plus d'un demi-siècle, devait finir comme finissent presque toutes les salles de spectacles, par le feu !... Dans la nuit du 13 au 14 juillet 1827, le théâtre de l'Ambigu-Comique a été consumé, c'était l'anniversaire de la mort de M. Audinot. On venait de répéter après le spectacle, afin de juger de l'effet d'un feu d'artifice qui devait figurer dans un mélodrame nouveau intitulé : *la Taba-*

tière. Peu d'instants après, l'incendie a éclaté et s'est communiqué si rapidement, qu'en moins d'une heure le théâtre et la salle ont été entièrement détruits; les bâtiments du côté de la Rue-Basse ont seuls été préservés. Le concierge nommé Couroy, et un pompier ont péri dans les flammes. Le 19, S. Ex. le ministre de l'intérieur a accordé un nouveau privilége, jusqu'en 1840, à madame veuve Audinot, et à M. Sennepart, son associé, et donné à ce dernier le titre de directeur-gérant.

On s'occupa bientôt de relever un théâtre à l'existence duquel était attachée celle de tant d'artistes. Mais l'autorité ayant exigé de l'isolement des deux côtés, l'ancien terrain fut jugé trop petit, alors on acheta un hôtel qui avait appartenu à M. de Jambonne, situé rue de Bondy, au coin du boulevard. Des actions furent créées, les ouvriers mirent la main à l'œuvre, et vingt-trois mois après avoir été incendié, le 7 juin 1829, le théâtre de l'Ambigu s'inaugura de la manière la plus brillante.

La nouvelle salle, construite par les soins de MM. Hittorff et Lecointe, est une des plus jolies de la capitale ; des artistes distingués concoururent aux embellissements, les peintures ont été exécutées par MM. Jouanis et Desfontaines ; les figures du foyer et celles du plafond de la salle sont de M. Gosse.

Un prologue en vaudeville, appelé *la Muse du Boulevard*, de MM. Léopold, Jules Dulong et Saint-Amand, leva le rideau. Madame la duchesse de Berri, que l'on était toujours sûr de rencontrer là où il y avait une bonne action à faire, honora de sa présence cette inauguration. On ne sache pas qu'elle ait jamais refusé d'assister à un bénéfice d'acteur ou d'actrice ; on l'a toujours vue se montrer avec le même empressement aux théâtres des boulevards, comme aux théâtres royaux. Elle savait que sa présence attirait la foule, aussi allait-elle volontiers à toutes les représentations, il suffisait de la prévenir la veille... comme elle disait avec son extrême bonté : Pauvre femme !... mainte-

nant que tu es sur la terre d'exil, puissent tous ceux que tu as secourus si noblement te rendre en reconnaissance tout ce que tu as semé en bienfaits!...

Ici les destinées de l'Ambigu-Comique vont cesser d'être brillantes ; des dépenses considérables de constructions, une troupe un peu vieille, des pièces pas assez jeunes, un public inquiet, difficile, que d'entraves!...

Madame Audinot et M. Sennepart se retirèrent. M. Tournemine, homme de lettres, se mit en leur lieu et place, comme directeur, Frédérick Lemaître, qui s'était déjà acquis de la réputation comme comédien, à l'ancienne salle, dans *Cardillac*, et *l'Auberge des Adrets*, fut choisi comme directeur de la scène ; mais leurs efforts réunis n'eurent pas le succès qu'ils pouvaient espérer... Ils appelèrent à leurs secours madame Dorval, la femme-drame, dont la réputation grandissait ; l'air lui manquant, elle retourna à la Porte Saint-Martin, car il faut un grand cadre à ce grand talent.

Au milieu de toutes ces révolutions dramatiques vint 1830!... Le théâtre de l'Ambigu, comme plusieurs spectacles de Paris, exploita la circonstance. Alors nous revîmes en scène les couvents, les moines, les religieuses, les prêtres, les évêques, les croix, les bannières, le Christ même figurait dans quelques pièces, peu s'en fallut que l'on ne célébrât la messe entre deux vaudevilles. Notre peuple est quelquefois bizarre, il rit volontiers des prêtres, et malgré lui il est forcé de reconnaître leur pouvoir et leur autorité.

En 1815, le cardinal Fesch était à Lyon, pendant que Napoléon marchait vers Paris. Le peuple rassemblé devant l'hôtel de la préfecture, et sachant que le cardinal devait y être, le demandait à tout moment, et dès que Son Éminence paraissait, le peuple criait à la fois : « A « bas la calotte, et vive le cardinal « Fesch ! »

Du reste, l'histoire de tous les théâtres est la même dans les temps de révolution. Le moyen d'être calme avec la fièvre ?

M. d'Aubigny, l'un des auteurs de *la Pie Voleuse*, a été un moment directeur de l'Ambigu, mais il ne fit que passer ; enfin, à M. Leméteyer succéda, vers 1832, M. le baron de Cès-Caupenne.

Depuis cette époque l'Ambigu-Comique est demeuré dans une bonne posture. De nouveaux auteurs pleins d'avenir ont travaillé pour cette scène. MM. Anicet Bourgeois, Francis Cornu, Maillan, Dumanoir, Paul Foucher, de la Boulaye, Desnoyers, Fontan, Alboise, Herbin, Malefille, Montigny, y ont fait représenter successivement : *le Festin de Balthazar, les Quatre Sergents de la Rochelle, Caravage, le Royaume des Femmes, le Juif Errant, le Curé Mérino, Glenarvon, le Facteur, Jeanne la Folle, le Pensionnat de Montereau,* etc...

L'Ambigu-Comique vient d'enregistrer un nouveau succès avec *Nabuchodonosor*, titre qui remplit bien l'affiche. Avant que MM. Anicet et Francis songeassent à mélodramatiser ce roi de Babylone, Béranger avait chansonné ce pauvre roi, qui

rêva sept ans qu'il était bœuf, toutefois après avoir fait fondre sa statue en or, et ordonné à tous ses sujets de l'adorer. Plusieurs de nos rois d'aujourd'hui sont plus modestes, ils ne font pas leur statue en or; mais il en est telle ou telle, qui bien qu'en terre cuite ou en plâtre, n'a pas moins coûté aux contribuables que celle de Nabuchodonosor.

THÉATRE

DES ASSOCIÉS.

THÉATRE DES ASSOCIÉS.

L'ORIGINE de ce petit spectacle fut assez singulière. Un bateleur, dont la physionomie grotesque exprimait d'une manière hideuse, mais souvent caractéristique, les différentes sensations, acquit sur le boulevard du Temple le surnom de grimacier.

D'abord il se montra en public, monté sur une chaise, et il s'abandonnait à la générosité de son auditoire. Sa dernière

grimace était toujours celle de la supplication, et souvent son escarcelle se trouvait remplie jusqu'au bord.

> Laissez leur prendre un pied chez vous,
> Ils en auront bientôt pris quatre.

C'est le bonhomme qui l'a dit, et le bonhomme avait raison. Nous sommes empiéteurs de notre nature ; nous faisons comme les petits oiseaux, nous essayons nos ailes avant de voler ; si nos plumes sont assez fortes, nous planons ; si nous tombons du nid, tant pis pour nous, on nous foule aux pieds, on nous écrase : trop heureux alors si les oiseaux qui volent jusqu'au ciel nous permettent de ramasser un grain de mil sur la terre.

Le grimacier du boulevard du Temple, monté sur sa chaise, rêva qu'il pouvait s'élever plus haut. Voyant qu'il avait la vogue, que la foule l'entourait, il imagina de quitter le plein air, fit construire une baraque en bois, et, au lieu de tendre la main lui-même, il força le public à venir prendre des billets à sa porte.

Cette spéculation lui réussit; content de ses bénéfices, il céda son fonds de boutique à un entrepreneur de marionnettes; mais il mit pour condition qu'il serait toujours grimacier en chef et sans partage, et qu'il paraîtrait dans les entr'actes. C'est de là sans doute que vient l'origine du titre : *Théâtre des Associés*. Les marionnettes servirent bientôt de passeport à des comédiens en personnes surnaturelles, ainsi qu'on l'annonçait autrefois sur le boulevard.

Il faut remarquer que ce sont des marionnettes qui ont toujours eu droit de fléchir la sévérité de MM. les gentilshommes ordinaires de la chambre du roi. Peut-être que se considérant eux-mêmes comme de grandes marionnettes, ils se croyaient obligés d'être utiles aux petites... *Et vice versâ.*

Le grimacier et les marionnettes disparurent : une salle fut bâtie et ouverte vers l'année 1774.

Les comédiens y chantèrent des couplets en l'honneur du sieur Lenoir, lieu-

tenant de police, qui avait autorisé l'ouverture dudit théâtre. Un sieur Beauvisage fut longtemps directeur de ce spectacle, dont la troupe desservait à la fois le boulevard et la foire Saint-Germain.

On y jouait des comédies, et surtout des tragédies!... où l'on riait!...

Pendant un temps, on permettait aux petits spectacles de donner des pièces du repertoire du Théâtre-Français, mais en changeant les titres, et en les faisant précéder de marionnettes. Ainsi, *Zaïre* était appelée *le Grand-Turc mis à mort*... *le Père de famille* s'appelait, *les Embarras du ménage; Beverley, la Cruelle passion du jeu.*

Le directeur lui-même, qui représentait le rôle d'Orosmane dans *Zaïre*, invitait, d'une voix enrouée, le public à entrer à son spectacle.

Un soir, qu'il remplissait le rôle de Beverley, dans la tragédie bourgeoise de Saurin, au moment où il prit le vase qui contenait le prétendu poison, en articulant ces mots: « Nature, tu frémis! » le

vase se brisa dans ses mains robustes, et la liqueur se répandit sur la table. Sans se déconcerter, il la ramassa, la fit couler dans le creux de sa main et l'avala avec intrépidité. Cette présence d'esprit lui valut une triple salve d'applaudissements.

Ducray-Dumesnil, l'auteur célèbre de *Lolote et Fanfan*, de *Cœlina*, d'*Alexis* ou *la Maisonnette dans les bois*, et d'une foule de romans qui ont fait verser des larmes à toutes les cuisinières de France et de l'étranger, fit jouer aux Associés une petite pièce appelée *les Deux Martines*. Un tour qui fut joué au duc de Valentinois paraît en avoir fourni l'idée à Ducray-Dumesnil. Le cuisinier du duc de Valentinois, qui s'appelait Olivier, avait une jeune fille d'une beauté remarquable. Le duc essaya de lui plaire, et son cuisinier feignit de se prêter à ses désirs. En conséquence, il lui indique un lieu où sa fille se rendra le soir; mais le duc au lieu d'une fille y trouva une ânesse. Le duc désappointé fit semblant de rire. Voici comment Ducray-Dumesnil avait arrangé

l'anecdote. Un paysan vient chez un riche procureur pour lui payer une créance, il a amené avec lui sa fille, qui s'appelle Martine, son ânesse porte aussi le même nom. Le procureur convoite la jeune paysanne, et, en l'absence de son père, lui fait des propositions et la conjure de lui accorder un rendez-vous. Le premier clerc engage la jeune fille à donner en apparence dans la proposition que lui a faite le procureur. Le soir arrive et au lieu de conduire la jeune fille, on y mène l'ânesse; le procureur appelle *Martine* tout bas, l'ânesse se mit à braire; enfin, après une foule de quiproquos assez amusants, tout se découvre. Le procureur est bafoué, le jeune clerc épouse *Martine*, non pas l'ânesse, mais bien la jolie paysanne, qui s'appelle Martine aussi *.

* J'ai trouvé cette anecdote écrite à la main dans l'*Almanach des Spectacles* de Duchesne, année 1797. La personne qui l'y a placée prétend la tenir d'un ancien cuisinier, ami de cet Olivier, qui la lui aurait racontée en 1797.

On trouve encore dans l'*Almanach des Spectacles de* 1792 :

« Le théâtre des Associés ayant expulsé
« les comédiens de bois se trouve en
« quelque sorte le second théâtre fran-
« çais existant à Paris. Lui seul eut la
« jouissance anticipée de ce que les dé-
« crets ont accordé depuis aux autres
« théâtres. Il jouait les pièces de tous les
« répertoires ; et, ce qu'il y a de singu-
« lier, c'est qu'il est aussi le seul qui ait
« perdu au nouvel ordre des choses ; car
« il avait trouvé moyen de représenter,
« sans réclamations, les pièces des auteurs
« vivants, ce qu'il ne peut plus faire au-
« jourd'hui. »

Au sieur Beauvisage avait succédé depuis longtemps le sieur Salé, acteur, qui jouait le rôle d'arlequin. Il avait choisi cet emploi, parce qu'étant borgne il pouvait cacher cette infirmité sous le masque.

Le spectacle continua de porter le nom de *Théâtre des Associés* ; mais à l'époque de la révolution il prit celui de *Théâtre Patriotique* du sieur Salé.

A cette époque la troupe se composait des sieurs Pompée, Adnet, Pisarre, Saint-Albin, Julien, Deleutre, Dorival, et des dames Fleury, Pompée, Roland, Petit, etc.

Ennuyé des persécutions qu'il avait à subir de la part de MM. de la Comédie-Française qui lui avaient fait défendre, par huissier, de représenter sur son théâtre aucun ouvrage de son répertoire, Salé leur écrivait un jour :

« Messieurs, je donnerai demain di-
« manche une représentation de *Zaïre*;
« je vous prie d'être assez bons pour y en-
« voyer une députation de votre illustre
« compagnie; et si vous reconnaissez la
« pièce de Voltaire, après l'avoir vue re-
« présentée par mes acteurs, je consens
« à mériter votre blâme, et m'engage à
« ne jamais la faire rejouer sur mon théâ-
« tre. »

Lekain, Préville et quelques-uns de leurs camarades allèrent voir jouer *Zaïre* chez le sieur Salé; ils y rirent tant, que le lendemain ils lui écrivirent qu'à l'ave-

nir les comédiens français lui permettaient de jouer toutes les tragédies du répertoire. Mais la révolution renversa bientôt les priviléges, et le Théâtre Patriotique joua le drame, la tragédie, la comédie, l'opéra, le vaudeville et tout ce qu'il voulut.

Quand on donnait le *Grand Festin de Pierre* ou *l'Athée foudroyé*, joué par Pompée, premier sujet de la troupe, le directeur Salé faisait l'annonce lui-même, et criait : « *Prrrrenez vos billets !...* » M. Pompée jouera ce soir avec toute sa garde-robe... Faites voir l'habit du premier acte (et l'on montrait l'habit du premier acte)... Entrez ! Entrez !... M. Pompée changera douze fois de couronnes... Il enlèvera la fille du commandeur avec une veste à brandebourg, et sera foudroyé avec un habit à paillettes !... »

Quand j'arriverai à notre époque, il me sera facile de prouver que le charlatanisme d'aujourd'hui ne le cède en rien à celui d'autrefois. On ne crie pas encore à la porte des théâtres : « Entrez, messieurs,

mesdames... » Mais patience, cela viendra.

Après la mort du sieur Salé, arrivée vers 1795, un pauvre comédien de province nommé Prévôt prit la direction de ce spectacle qu'il appela *Théâtre sans Prétention.* Il est impossible de se montrer plus humble; et si jamais homme a tenu ses promesses, c'est bien celui-là : il pourrait servir de modèle à beaucoup de directeurs. Ce pauvre diable faisait tout par lui-même, il était directeur, acteur, répétiteur, régisseur, souffleur, décorateur, buraliste, lampiste, machiniste, etc., etc.

Nos grugeurs de budget ne comprendraient pas ce genre de cumul. Ce pauvre vieux Prévôt, je l'ai vu pendant vingt ans affublé d'une vieille houppelande grise ; il ressemblait comme deux gouttes d'eau au profil de Séraphin, que l'on voit encore aujourd'hui au-dessus de la porte des ombres chinoises, au milieu d'un petit transparent. Prévôt avait de la dignité dans sa position, il était, comme je l'ai dit, humble et modeste ; mais sous le rap-

port de la littérature, il ne plaisantait point, il n'écrivait en aucune langue, et pourtant il attachait un grand prix à ce qu'il appelait ses ouvrages dramatiques, il les défendait surtout sous le rapport de la morale, et ils en avaient besoin; car c'étaient bien les plus malheureuses productions qui fussent au monde. Il a fait imprimer une vingtaine de pièces de théâtre; il avait grand soin de mettre au bas de chacune qu'il poursuivrait les contrefacteurs, comme s'il eût été possible de contrefaire un style et des conceptions semblables! Il annonçait sur son affiche: *Victor* ou *l'Enfant de la Forêt*, mélodrame en cinq actes du citoyen Prévôt, le premier qui ait traité ce sujet, d'après le roman du citoyen Ducray-Dumesnil; et dans la salle on lisait : *Les personnes qui veulent se procurer des exemplaires des pièces du citoyen Prévôt peuvent s'adresser aux ouvreuses de loges*. Il détestait la secte des philosophes, il plaisantait Voltaire et Rousseau, poursuivait à outrance les impies et les athées. Dans une

de ses préfaces, il écrit : « Si l'on plaisante mes ouvrages, l'on ne peut cependant me reprocher d'avoir corrompu les mœurs par des pièces licencieuses ; et il ne restera après moi aucune trace d'inconduite, ni que je me suis dérangé de mon ménage, ni aucun écrit qui puisse prouver mon immoralité, et qui ait jamais dénigré personne ; aussi, l'on ne me verra pas obligé de faire au lit de la mort amende honorable comme le fameux Laharpe !... »

Comment trouvez-vous cela ? Prévôt fustigeant Laharpe qui venait effectivement de faire amende honorable, pour rentrer dans le giron de l'église. Excellent homme ! que la terre te soit légère... Mais que tu étais drôle, et ton style aussi ! Prévôt, à cause de sa moralité littéraire, aurait mérité de vivre assez pour être député en 1836. Il aurait certainement pris la parole dans la discussion sur les théâtres, et n'aurait pas été un des orateurs les moins curieux. En 1820, je l'ai trouvé au jardin Marbeuf ; il montrait une petite

lanterne magique, la garde nationale de la deuxième légion donnait ce jour-là un grand dîner de corps, à l'occasion de la naissance du duc de Bordeaux; je fus assez heureux pour ouvrir une souscription en faveur de ce malheureux vieillard, qui vint lui-même au dessert la recueillir dans son chapeau; il avait les larmes aux yeux, et nous pleurions tous avec lui...

Son pauvre théâtre avait été fermé dans la grande fournée impériale de 1807; il ne pouvait s'en consoler, et je lui ai entendu dire à cette époque, en parlant de l'empereur : « Cet homme m'a bien trompé; c'est un grand coup d'état qu'il vient de faire là... nous verrons où cela le conduira. Attention, jeune France!.. »

Prévôt ne fut pas un ilote, un adorateur du pouvoir ; loin de là, il luttait avec lui autant qu'il était dans son pouvoir de le faire ; dans la préface d'une de ses pièces que la police consulaire avait voulu défendre, il se raidit, il se tord contre la censure, il prouve que sa pièce est

morale; après les coupures qui furent faites à sa comédie, il écrit à la barbe des consuls : « Voilà donc ma pièce approuvée, mais coupée, rognée, sabrée, et réduite de manière qu'il n'y en a plus du tout. Que faire à cela? pester tout bas contre notre belle liberté!... »

Eh! c'était un vieillard, un pauvre directeur forain, sachant à peine tenir une plume, qui osait dire à Bonaparte consul, au vainqueur de l'Egypte et de Marengo: « Que faire à cela? pester tout bas contre notre belle liberté!... » Au moment où l'on travaillait à recrépir le despotisme, cette petite phrase qui n'a l'air de rien prouvait beaucoup. Honneur au directeur du théâtre sans prétention! beaucoup de ses confrères n'en auraient pas dit autant. Prévôt, nos neveux se souviendront de toi! c'est pour cela que j'ai consigné cette anecdote dans mes chroniques des théâtres.

Lorsque son spectacle fut fermé, il fit placarder sur tous les murs de la capitale: « Les personnes à qui le citoyen Prévôt

est redevable de quelque chose, peuvent se présenter à la caisse qui sera ouverte tous les jours, depuis midi jusqu'à quatre heures. » On ne voit pas souvent de ces affiches dans Paris. Et mourir malheureux après cela !... c'est bien la peine d'être honnête homme. Prévôt est mort en 1825 dans la misère la plus affreuse. Ses ouvrages imprimés sont : *Victor, ou l'Enfant de la Forêt, l'Utilité du Divorce, l'Aimable Vieillard, la Marchande d'Amadou, les Deux Contrats, les Femmes duellistes, le Gras et le Maigre, la Cranomanie, le Retour d'Atrée, le Jacobin espagnol, Repentir et Générosité, le Valet à trois Maîtres, la Bibotte du Savetier, les Victimes de l'Ambition, la Vengeance inattendue,* et *un Tour de Carnaval.*

Voici la liste de ses principaux acteurs, qu'il payait tous les décadis (trois fois par mois) : Dugy, Rivière, Auguste, Josquin, Leroy, Lefranc, Henry, Mériel, Dumas, Richardi, Blivet, Camel et Salé (fils de l'ancien directeur des Associés) ; les dames Prévôt, Lautier, Émilie, Josse, etc.

Quelques auteurs qui ont obtenu plus tard des succès sur des scènes plus élevées, ont commencé à son petit théâtre. Cette salle resta fermée quelque temps ; mais vers l'année 1809, elle rouvrit sous le nom de Café d'Apollon. Les premières loges furent garnies de glaces ; on plaça des tables dans le parterre, et tout à l'entour de la salle, et moyennant une bouteille de bière et un petit verre de cassis, on pouvait y entendre chanter une ariette : on y joua même des petites scènes détachées, ainsi que des pantomimes arlequinades à trois acteurs seulement. Cet état de choses dura jusqu'en 1815 ou 1816, époque à laquelle madame Saqui obtint le privilège et le droit d'en faire une salle de spectacle. Elle devait, au terme dudit privilège, n'y faire paraître que des danseurs et des sauteurs ; elle pouvait aussi jouer des pantomimes arlequinades. Madame Saqui, qui s'intitule première acrobate de France, se renferma dans son privilège ; puis, empiétant petit à petit sur les droits de l'Ambigu et de la Gaîté, ses

voisins, elle joua des grandes pantomimes, des comédies, des opéras et des vaudevilles ; la révolution de juillet arriva avec ses barricades et ses pavés, la liberté fut proclamée, on en usa largement.

Aujourd'hui l'ancien théâtre des Associés dure encore ; on lit sur la façade : « Théâtre de madame Saqui, dirigé par M. Dorsay. » Arlequin a changé sa batte contre le couteau de Robert Macaire.

Les tours de force ont été supprimés, les danseurs ont changé d'habits ; on y joue des pièces à époques, des drames historiques : Cinq-Mars et le président de Thou n'y paraissent plus sur la corde raide, et le cardinal Richelieu s'y montre sans balancier.

J'ai dit au commencement de ce chapitre, que lors de l'ouverture des Associés, on avait chanté des couplets en l'honneur du lieutenant de police Lenoir. Les voici, ils sont curieux par leur naïveté et leur adulation, et prouvent qu'à cette époque, un lieutenant de police était un petit roi, qui trouvait aussi des poètes pour

l'encenser. Les temps sont bien changés!...

PREMIER COUPLET

(La foire personnifiée.)

Je revois la clarté du jour
Et mon cœur se rouvre à l'amour.
Affreuse léthargie !
Je brave ton pouvoir :
Ne crois pas que j'oublie
Lenoir, vive *Lenoir !*

DEUXIÈME COUPLET

Mondor l'un des acteurs de la pièce d'ouverture

Thémis protège nos essais.
Amis, soyons sûrs du succès ;
Nanteuil * daigne y sourire.
Pour nous quel doux espoir !
Ne cessons de redire :
Vive, vive *Lenoir !*

TROISIÈME COUPLET

(Un charbonnier.)

Le feu qui nous brûle en ce jour
Vaut mieux que st'ila de l'amour :

* Le gendre de M. Lenoir.

Si la reconnaissance
Devient not' premier d'voir.
Le cœur fait dir'. d'avance :
Vive, vive *Lenoir !*

QUATRIÈME COUPLET

(Première poissarde.)

Ces rubans que j'aimons le mieux,
Pour nous parer sont d' rubans bleus ;
 Si Jérôm' veut me plaire,
 Si Jérôm' veut m'avoir,
 Je voulons qu'il préfère,
 Les noirs, vive *Lenoir !*

CINQUIÈME COUPLET

(Une seconde poissarde.)

J' n'oublirons jamais que c'est ly
Qui nous a fait r'venir ici * :
Le portrait d' sa ressemblance
Cheux nous voulons l'avoir,
J'ons dans l'cœur sa présence ;
 Vive, vive *Lenoir !*

* On voit qu'il n'est guère possible de faire et de chanter de plus détestables couplets. Il paraîtrait, d'après cela, que l'on avait renvoyé les Associés du Boulevard du Temple, et que, par une autorisation de M. Lenoir, ils y seraient revenus en 1778, bien que ce spectacle remonte à 1760.

THÉATRE

DES

DÉLASSEMENTS COMIQUES.

THÉATRE

DES

DÉLASSEMENTS COMIQUES.

Ce théâtre, bâti boulevard du Temple, auprès de l'hôtel Foulon, qui existe encore aujourd'hui, remonte bien avant la révolution. Un sieur Valcour, homme de lettres et comédien, en était le directeur. Cet homme actif et intelligent aurait vu prospérer son entreprise, si un incendie, arrivé en 1787, n'eût dévoré la salle et le

matériel en quelques heures. On songea bientôt à la relever, et l'on en construisit une nouvelle qui était assez bien décorée, mais longue, étroite et peu commode. Ce théâtre, avant 89, était, comme tous les petits spectacles, en butte à la jalousie de ses voisins ; ayant porté plainte à M. le lieutenant de police Lenoir, il fut entravé dans ses pièces et ses acteurs. M. Lenoir rendit une ordonnance par laquelle il était enjoint au directeur du *Théâtre des Délassements Comiques* de ne représenter à l'avenir que des pantomimes; de n'avoir jamais que trois acteurs en scène, et d'élever une gaze entre eux et le public. A peine cette ordonnance avait-elle été rendue, que la révolution arriva, et que la gaze fut déchirée par les mains de la Liberté *.

A partir de ce moment, l'administration eut, comme toutes les autres, le droit

* *Almanach des Spectacles* de Duchesne, année 1792.

de parler, de chanter, de danser même, sans qu'il fût besoin pour elle de faire en aucune manière usage de gaze.

En 1794, le personnel des Délassements consistait d'abord dans son directeur, le sieur Colon. Ses acteurs étaient les nommés : Lebel, d'Hauterive, Larue, Robin, Borne, Fleury, Lallemant. — *Comédiennes :* les dames Bellavoine, Ducharme, Favi, Pichard, Roland, Fleury, etc... Les destinées de ce petit spectacle n'étaient pas brillantes; le grand nombre des théâtres faisait qu'ils se nuisaient les uns les autres, l'anarchie la plus complète régnait dans la plupart de ces établissements, où l'on jouait tous les genres, et où tous les genres étaient mal joués.

Sous les directions de Valcour, Colon et quelques autres, les théâtres du boulevard ne pouvant se soutenir par leurs ressources, appelaient à leurs secours différents genres de spectacles. J'ai trouvé dans des journaux du temps, qu'en 1791, un célèbre physicien, nommé Perrin, y donnait des récréations semblables à

celles de M. Comte. Voici une affiche :

AUJOURD'HUI A SIX HEURES ET DEMIE, dans la salle des Délassements Comiques,

M. PERRIN
PHYSICIEN CÉLÈBRE

Donnera une Représentation de ses prestiges :

1º *L'Encrier uniquement et parfaitement isolé, qui fournit à volonté de l'encre rouge, bleue, verte, lilas,* etc., etc... (Il paraît que déjà à cette époque on en faisait voir au public de toutes les couleurs) ;

2º *Le grand tour du citron ;*

3º *Le grand tour de la colombe, qui rapporte une bague mise dans un pistolet véritable, et tiré par une croisée ;*

4º *L'expérience de la montre pilée dans un mortier, et retrouvée aussi belle qu'auparavant,* etc.

La preuve qu'il alternait avec les comédiens, c'est que l'affiche du lendemain

annonce *les Chasseurs et la Laitière*, *les Folies amoureuses*, et *la Constitution villageoise*, vaudeville patriotique en deux actes.

Vers 1796, un nommé Deharme et sa femme, tous les deux comédiens, prirent la direction des Délassements. Là, commença seulement pour ce théâtre une ère nouvelle de talents et de prospérité. La troupe se reforma de nouveau, elle y joua la tragédie, la comédie, et même l'opéra d'une façon satisfaisante.

Un fait que je ne saurais passer sous silence, et que je suis heureux de constater ici, c'est que ce théâtre a vu commencer des acteurs, qui sont devenus par la suite des sujets de premier ordre...

Joanny, qui est depuis longtemps une des gloires de notre scène tragique, et qui reçut au service d'honorables blessures, y jouait étant tout jeune homme et comme amateur. Joanny aimait son art avec passion, il était sévère dans son costume, soigneux dans ses rôles; quand son nom décorait l'affiche, la petite salle

des Délassements était comble. Je lui ai vu jouer *Oreste, Néron, Britannicus*, et beaucoup d'autres rôles, dans lesquels il annonçait ce qu'il devait être plus tard. Il quitta Paris pour aller en province, d'où il revint pour entrer au second Théâtre-Français, et de là tenir à la Comédie-Française la place que son talent lui avait assignée depuis longtemps. Ce théâtre était assez suivi ; un nommé Leroy, autre amateur, s'y faisait remarquer à côté de Joanny. Un vieux comédien de société, Gobelin, ne manquait pas d'un certain mérite. Un jeune homme du nom de Viot, chantait avec assez de goût et de méthode. De jolies femmes : mesdames Pichard, Dorvilliers et Lolotte y brillaient aussi ; la dernière surtout était charmante dans *la Jeune Indienne* de Champfort, le costume sauvage lui allait à merveille. Une tragédienne, nommée Bosquillon, y tenait l'emploi de mademoiselle Raucourt, et la rappelait quelquefois avec bonheur... Quant au directeur Deharme, il jouait un peu de tout, sans être déplacé

dans rien; je l'ai vu dans la même soirée jouer *Abel, les Fausses Infidélités,* et Colin *du Devin du Village...* Voilà ce qu'on appelle :

« Passer du grave au doux, du plaisant au [sévère. »

Potier, notre grand comique, s'essaya tout jeune aussi sur cette scène du boulevard du Temple. Est-ce que je ne lui ai pas vu jouer le cocher des *Visitandines?...* Il était déjà fort plaisant, je vous assure... Nous avions tous prédit à Potier qu'il serait comédien, et nous ne nous sommes pas trompés, j'espère!... Potier était, quant au physique, ce qu'il est aujourd'hui, ce qu'il a toujours été : maigre, pâle, avec des jambes de fuseaux... mais comique des pieds à la tête... J'y ai vu Cazot débuter, en arrivant de l'Ile-de-France, dans *la Laitière Prussienne,* petite comédie d'un nommé Gabiot ; Cazot a fait depuis de grands progrès.

Ce théâtre a, dans les temps, donné aussi des ouvrages de réaction ; ce fut lui qui placarda sur tous les murs de Paris

cette singulière affiche, dont on a tant ri dans le monde et dans les coulisses.

Théâtre des Délassements Comiques.

AUJOURD'HUI 5 VENDÉMIAIRE AN VII DE LA RÉPUBLIQUE

la première représentation de

LA SOUVERAINETÉ DU PEUPLE

Comédie, suivie des

HORREURS DE LA MISÈRE!...

Drame, terminé par

LA DÉBACLE

Parade mêlée de couplets.

Si le hasard seul a présidé à cette affiche, admirons le hasard!... Si c'est une plaisanterie faite à plaisir, avouons qu'elle est d'autant plus sanglante, que l'autorité n'aurait jamais osé s'en apercevoir.

Lorsque le directeur Deharme se vit forcé d'abandonner ce théâtre en 1804, un sieur Bellavoine, mari de l'actrice que j'ai citée tout à l'heure, se mit à la tête de l'entreprise.

L'acteur Joly, que nous avons vu aux théâtres des Variétés et au Vaudeville, débuta aux Délassements dans un monologue intitulé : *L'Ivrogne tout seul*, que j'avais fait exprès pour lui. M. Dupaty, ayant donné à la rue de Chartres, *Arlequin tout seul*, petit cadre destiné à faire briller le talent de Laporte, tous les moutons de Panurge, je veux dire tous les vaudevillistes, sautèrent le fossé ; on vit alors surgir, sur tous les théâtres de la capitale, des monologues en couplets : *Cassandre tout seul*, *Gilles tout seul*, *Scapin tout seul*, *Crispin tout seul*, *Figaro tout seul*, *Colombine toute seule*, *Lisette toute seule*, *Fanchon toute seule*, *le Soldat tout seul*, *l'Auteur tout seul*, enfin jusqu'à *l'Acteur tout seul !*... qui jouait souvent son rôle *tout seul* dans la salle.

Joly eut beaucoup de succès dans ce personnage ; on se rappelle qu'il excellait dans les ivrognes. Cette bluette, représentée à l'époque où il avait été question d'effectuer une descente en Angleterre, le couplet que voici était toujours bissé :

> Si pour descendre en Angleterre,
> Faisant un miracle nouveau,
> Dieu, comme aux beaux jours de la terre,
> En vin pouvait transformer l'eau.
> Les Anglais, vous pouvez m'en croire,
> Redouteraient un grand échec ;
> Car bientôt, à force de boire,
> Chez eux on irait à pied sec.

C'était le temps des grandes illusions !... des rêves de gloire !... et nous avions vingt ans !...

Voilà, de bon compte, trois grands comédiens sortis du Théâtre des Délassements : Joanny, Potier et Joly. Plusieurs autres acteurs se sont fait remarquer à Paris et en province.

Le nombre prodigieux de salles de spectacles qui existaient alors dans Paris, rendait ces sortes d'exploitations très chanceuses : un directeur ne durait pas longtemps. Un acteur de l'ancienne troupe, nommé Lebel, voulut à son tour tâter du directoriat. Il ouvrit la salle qui avait été fermée pendant deux ans, et il eût été,

comme ses devanciers, forcé de plier bagage promptement, si deux événements, assez heureux pour lui, ne lui avaient fourni les moyens de lutter contre la mauvaise fortune qui planait toujours sur l'ancien théâtre. Un jeune homme, un employé, qui s'était fait comédien par goût, Saint-Clair, dont le nom de famille était Desprez, s'engagea chez Lebel.

Tékéli, mélodrame de M. Guilbert-Pixérécourt, venait d'obtenir un éclatant succès, mais il faillit être interrompu par suite de la conspiration de Georges Cadoudal. C'était à l'époque où la police faisait d'actives recherches pour découvrir ce grand conspirateur; tous les limiers de la préfecture étaient sur pied... Or, dans le drame du boulevard, *Tékéli*, proscrit, fugitif, errant de village en village, a trouvé l'hospitalité chez un honnête meunier... Le garçon du moulin, qui a entendu annoncer qu'on donnerait une grande récompense à celui qui livrerait le fugitif, propose à son maître de le dénoncer à la police du pays, car il sait, lui, où est Té-

kéli : il a surpris le secret du meunier... A ces mots le meunier, saisi d'indignation, lui répond : « Malheureux ! comment... « tu irais livrer un proscrit à la haine de « ses ennemis ?... tu vendrais un homme « sans défense ?... * Tu ne sais donc pas « que le métier le plus lâche, le plus vil, « est celui d'un dénonciateur ?... » Ici les applaudissements s'étant fait entendre dans toute la salle, l'autorité suspendit la pièce, mais l'interdit ne dura que quelques jours ; on la rejoua, à la charge, je crois, de supprimer le passage qui avait été cause de la suspension... La foule ayant repris le chemin de l'Ambigu, MM. Varez, Saint-Clair et moi, nous improvisâmes une parodie de *Tékéli*, que nous appelâmes *Kikiki !*...

Saint-Clair, chargé du rôle principal, imitait l'acteur Tautin d'une manière si

* Nous avons vu de nos jours un homme vendre une femme. (Allusion à Deutz et à la duchesse de Berry — G. d'H.)

originale, que cette facétie fit d'abondantes recettes et amusa beaucoup.

Saint-Clair était un jeune homme très bien élevé, qui ne manquait ni d'esprit, ni d'instruction; il a attaché son nom à plusieurs ouvrages qui réussirent, a été membre des *Soupers de Momus*, et a laissé des chansons fort piquantes.

Il est mort le 26 avril 1824, chez son jeune frère, qui était curé du village d'Herblay, près Pontoise. Cette circonstance est touchante : un jeune prêtre, recevant chez lui son frère comédien, lui donnant les consolations et les secours de la religion, le bénissant avant de lui fermer les yeux... Quelle leçon! puisse-t-elle trouver beaucoup d'imitateurs !... puissent tous les prêtres ne voir, comme le curé d'Herblay, que des frères dans ceux qui vont mourir... et se souvenir surtout que plus la vie d'un homme a été mondaine et agitée, plus, au moment suprême, cet homme a besoin d'indulgence et de prières...

Le théâtre des Délassements n'a jamais été constamment heureux; quand par ha-

sard il se soutenait quelque temps, c'était toujours un événement inespéré qui prolongeait son existence ou retardait sa chute.

Maître André, ce perruquier-poète, dont parle Voltaire dans sa Correspondance, a, comme on sait, fait une tragédie sur *le Tremblement de terre de Lisbonne*, tragédie qui avait eu les honneurs de l'impression, mais qui jamais n'avait été représentée. Le général Thuringue et l'acteur Beaulieu, qui s'étaient associés avec Lebel, conçurent l'idée de mettre en lumière l'œuvre du perruquier, qui certes ne se doutait guères, en 1757, que son nom et son ouvrage seraient exhumés en 1804. Ce poète tragique a été aussi en correspondance avec Voltaire; il lui avait même envoyé le manuscrit de sa tragédie, en le priant de lui donner son avis. Voltaire l'ayant lu, le lui renvoya après avoir écrit sur chaque feuillet: *Faites des perruques!... faites des perruques!... faites des perruques!...* Ce qui fit dire à maître André, que M. de Voltaire vieillissait, car il com-

mençait à se répéter. Il n'en dédia pas moins sa tragédie au philosophe de Ferney, qu'il appelle son cher confrère.

EPITRE

A Monsieur l'illustre et célèbre poète Monsieur de VOLTAIRE.

« Monsieur et cher confrère,

« C'est un écolier novice dans l'art de la poésie qui s'hasarde à vous dédier son premier ouvrage, vous ayant toujours reconnu pour un de nos célèbres, par les pompeux ouvrages que vous avez mis et que vous mettez journellement au jour. Je me trouverai heureux si vous voulez bien jeter un clin-d'œil sur ce petit ouvrage, en me favorisant du moindre de vos souvenirs. Je croirais manquer à mon devoir si je n'avouais que je vous reconnais pour mon maître. Si de votre support vous daignez me favoriser, je me promets que, franc de toute crainte je publierai sans cesse vos louanges, et je rendrai témoignage en tous lieux combien je vous suis redevable de l'avoir agréé.

« Monsieur et cher confrère, votre très humble et affectionné serviteur,

« André. »

PRÉFACE

Le public va être surpris, ne me connaissant pas, à l'ouverture de mon livre, quand il saura qui je suis, et qu'un homme de mon talent ait osé entreprendre un ouvrage pareil; mais je le supplie instamment de vouloir m'excuser.

Je suis perruquier, locataire; j'ai passé mes plus tendres années dans les études, et j'aurais été charmé de les continuer, si quelque revers fâcheux de fortune ne m'en eût empêché. Ayant malheureusement été créé sans bien, j'ai été contraint de quitter mes études et d'embrasser l'état de la perruque, qui était celui, disait-on, qui me convenait le mieux. Je n'ai pas laissé de regretter depuis ce temps-là, même je regrette encore tous les jours, mes chers lecteurs, comme Cicéron, Ovidé, Horace et Virgile. Je m'appliquais dans ma jeunesse à faire des petites rimes satyriques et des chansons qui n'ont pas laissé que de m'attirer quelques bons coups de bâton, ce qui ne m'a pas empêché de continuer toujours à composer quelques petits ouvrages, mais moins satyriques, mais qui n'ont pas paru. Après deux années d'apprentissage, j'ai quitté mon pays pour voya-

ger ; et ayant parcouru la terre et un peu la mer, je me suis rendu à Paris, ville célèbre par les beaux-arts et les sciences. Je serais trop long, et je pourrais peut-être ennuyer le lecteur si je lui faisais le récit de toutes les traverses que j'y ai essuyées ; je me contenterai seulement de lui dire qu'après bien des peines je me suis marié. Je n'en ai pas été pour cela plus à mon aise ; car, n'ayant point de bien, j'ai trouvé mon égale. J'ai travaillé pendant quatre années sans qualité, et j'ai été saisi plusieurs fois. Bref, je suis établi, et malgré que je me donne beaucoup de peine, je ne suis pas pour cela bien à mon aise, étant chargé de famille et de parents. Comme je suis assez pensif de mon naturel, il me venait souvent des idées qui me faisaient souvent tenir le fer à friser d'une main et la plume de l'autre. M'étant trouvé plusieurs fois à accommoder des personnes de goût et d'esprit, et me voyant penser, il m'ont si fort questionné qu'ils m'ont forcé de leur avouer que je pensais toujours à composer quelques vers. Leur ayant fait voir quelques-uns de mes petits ouvrages, ils m'ont persuadé que j'avais des talents pour le genre poétique, ce qui m'a déterminé à composer une tragédie où le lecteur y verra, à ce que je crois, que je me suis appliqué aux rimes et à la censure exacte de mes

vers. Je compte qu'il ne sera pas fâché d'y voir la description d'un combat d'animaux, de même qu'une déclaration d'amour; j'ai aussi tâché d'y faire voir la sincérité et la fidélité d'un amant et d'une amante, toutes les traverses qu'ils ont eus, le désespoir d'une maîtresse et le plaisir de revoir son amant, enfin le fâcheux accident qui est arrivé dans la ville de ces amants où ils ont péri malheureusement.

Je vous prie, mon cher lecteur, en lisant mon ouvrage, de ménager vos satires envers moi, et de vous mettre en idée que c'est un écolier du Parnasse qui ose hasarder de mettre au jour son premier ouvrage.

Je ne comptais pas avoir le plaisir de le finir sitôt, ayant été plusieurs jours auxquels mes occupations m'ont ôté entièrement l'avantage d'y travailler.

Mais ayant été interrompu, sur la fin de septembre, pendant deux nuits consécutives, par ces sortes de gens qui, par leurs odeurs, sont capables d'empestiférer tout le genre humain, j'ai tâché de dissiper leurs odorats en m'appliquant d'un grand zèle à ma tragédie; c'est ce qui m'a occasionné, mon cher lecteur, à vous la mettre plus tôt au jour. J'espère qu'au cas qu'il y ait quelque chose à redire à ce premier ouvrage, je m'appliquerai, dans mon second, à le rendre plus exact

et à prouver au public que je suis entièrement dévoué à pouvoir le savoir; c'est la grâce que j'espère que le public voudra bien m'accorder.

LETTRE

A Monsieur ANDRÉ,

Auteur de la tragédie *du Tremblement de Terre de Lisbonne.*

Monsieur,

Comme je crains que vous n'entendiez pas l'anglais, quoique cette langue soit actuellement fort à la mode et que tous les savants se fassent une espèce de devoir de l'apprendre, je prends le parti de vous envoyer la traduction de ma lettre. Voici ce que j'ai l'honneur de vous marquer :

Monsieur,

On dit que vous avez fait une tragédie admirable sur le tremblement de terre de Lisbonne; je suis très persuadé qu'elle aura le succès le plus brillant. On m'en a rapporté quelques traits: vous devez tout espérer de la scène pathétique du couteau et du beau récit du cinquième acte. Un ouvrage de cette nature réussira également chez toutes les

nations: heureux qui aura le premier l'avantage de le procurer aux étrangers dans leurs propres langues ! Je serai bien flatté si vous voulez me mettre en état de le faire admirer de mes compatriotes; je vous en demande un exemplaire, sitôt qu'il paraîtra. Vous ne devez pas douter des efforts que je ferai pour rendre dans ma traduction les beautés de l'original, et pour vous attirer à Londres les mêmes applaudissements que vous recevez à Paris. Je suis, etc.

Daignez, Monsieur, satisfaire à ma demande; les circonstances m'empêchent de donner mon adresse; la personne qui vous remettra ma lettre, ira chercher l'exemplaire le jour que vous lui indiquerez. Je suis sans réserve,

 Monsieur,

 Votre très humble et très obéissant serviteur,

 Cotwein.

Ce 4 novembre 1756.

~~~~

Les rôles de la pièce furent distribués, appris, répétés, et l'affiche des Délasse-

ments porta bientôt ces mots imprimés en gros caractères :

## AUJOURD'HUI
### LA PREMIÈRE REPRÉSENTATION DU
# TREMBLEMENT DE TERRE DE LISBONNE

Tragédie en cinq actes en vers,
par maître André, perruquier, contemporain
du grand Voltaire.

On voit que le charlatanisme des affiches n'est pas nouveau. Cette idée fut heureuse; pendant trois mois la foule se porta au théâtre, la meilleure société de Paris fit le voyage; les loges étaient louées une semaine à l'avance, et les équipages stationnaient tous les soirs, depuis l'entrée du faubourg du Temple jusqu'à la rue d'Angoulême. Les vers de maître André ont quelque analogie avec les vers de notre époque. A l'imitation de quelques poètes modernes, maître André, quoi qu'il en dise, secoue tous les vieux préjugés littéraires, il néglige la césure, s'affranchit

de l'hémistiche, et saute à pieds joints par-dessus l'hiatus.

Que de hardiesse dans ces vers !...

« Mon plus grand désir et... ma plus grande
[ambition...
« N'est que de partager avec vous ce *bondon*.
« Suzette, vitement, *prête-moi* un couteau.
« On t'en *rendra un* qui... sera beaucoup plus
[beau.

Je croirais n'avoir rempli ma tâche qu'à demi, si je privais mes lecteurs du récit de la catastrophe qui termine la pièce du perruquier célèbre. On pourra juger si la place de ce morceau sublime n'est pas marquée depuis longtemps entre le récit de Théramène et celui du jeune Marigny dans *les Templiers*.

DUPONT *seul.*

Ah ! ciel !... qu'ai-je aperçu ? qu'ai-je vu de mes yeux ?
Ah ! quel embarquement, et quel spectacle affreux !
Je tremble et je frémis, et je suis si saisi
Que je ne pourrai pas en faire le récit.
Non, je ne puis jamais exprimer par mes pleurs
Le trouble et le chagrin qui causent mes douleurs.

O malheureux destin ! ô fatale journée !
O dans quel désespoir m'as-tu abandonné?
Thérèse et Rodrigues, comte et Théodora,
Paraissez, de grâce, ne me délaissez pas !
A peine êtes-vous donc montés dans le vaisseau
Que je vous aperçois tous au milieu de l'eau.
Quand je veux avec vous, la planche escalader,
D'un coup de vent je vois le vaisseau s'en aller.
Je fais ce que je peux pour pouvoir l'arrêter :
Mais je l'ai lâché, car il allait m'emporter.
Je veux courir après dans cette conjoncture,
Je me sens tout mouillé jusques à la ceinture ;
Sur la terre les flots me forcent d'échouer,
Et je n'ai eu que le temps de me secouer.
Je cherche partout le comte de mes deux yeux ;
Je le voyais dans l'eau, puis après dans les cieux,
Mais si loin qu'il n'était pas plus gros que le pouce
Et toujours agité par de fortes secousses.
Je pleure et je gémis après le cher vaisseau ;
Un grand vent qui soufflait, me narguant aussitôt,
L'a approché de moi en l'élevant bien haut,
Et de là jusqu'à terre il n'a fait qu'un seul saut.
J'ai couru à l'endroit où je l'ai vu tomber ;
J'ai eu beau le chercher et partout regarder ;
Le vaisseau n'y était plus ; mais un très grand gouffre,
Qui poussait une odeur toute pleine de souffre,
L'avait mis tout au fond de ce malheureux trou.
J'y aurais descendu si j'avais su par où.
Dans le même moment que Thérèse j'appelle,
Moi qui désirerais m'en aller avec elle,

Le trou s'est rebouché, et je ne l'ai plus vu.
Thérèse! où êtes-vous? Je ne vous verrai plus,
Mon amour et mon cœur! Pour le coup que je meure!
Que n'ai-je donc aussi péri à la même heure!
Que ne puis-je fouiller au fin fond de ce trou
Pour du moins pouvoir m'y enterrer avec vous!
O sort! fallait-il donc qu'en un si doux moment
Vous me ravissiez la maîtresse avec l'amant?
Mais je ressens encore un nouveau tremblement:
Je crains qu'en m'arrêtant en ce lieu plus longtemps
Je n'y périsse aussi. Je m'en vais, si je peux,
Tâcher de me sauver, m'éloignant de ce lieu.
En quelque endroit que j'aille, à pied ou en carrosse,
Je me souviendrai du premier jour de ma noce*.

Après le succès, dont la durée fut longue, ce théâtre retomba dans son atonie accoutumée. Beaulieu quitta le boulevard du Temple pour se faire directeur du théâtre de la Cité, qui devait devenir son tom-

---

\* Cette tragédie, jouée pour la première fois en 1804, sur le théâtre des Délassements, vient d'être reprise sur celui des Folies-Dramatiques; je fais des vœux pour que beaucoup d'ouvrages du théâtre moderne aient dans trente ans le même honneur.

beau, et le général Thuringué passa en Russie, où il mourut, à ce qu'on a dit, d'une manière funeste.

Ce spectacle, qui ne faisait qu'ouvrir et fermer, resta inoccupé l'espace d'une année. Vers 1805, un spéculateur nommé Anicet Lapôtre obtint la permission de l'exploiter; M. Lapôtre fit refaire et décorer la salle à neuf, engagea de nouveaux acteurs, et grâce à son activité et à de grands sacrifices pécuniaires, il redonna la vie à un théâtre qui avait subi si longtemps les mauvaises chances de la fortune.

Un fait à constater, c'est que ce théâtre était en pleine prospérité, lorsque le décret impérial qui en supprimait vingt-cinq d'un coup, vint frapper M. Lapôtre, qui ne reçut aucune indemnité pour tous les sacrifices qu'il avait faits.

J'ai déjà dit que j'avais toujours trouvé le décret de 1807 injuste et brutal; en supposant que dans l'intérêt de l'art il ait été jugé nécessaire de réduire le nombre des théâtres à Paris, on pouvait s'y prendre d'une manière plus douce et plus pater-

nelle : par exemple, n'eût-il pas été plus convenable de dire qu'au fur et à mesure qu'un théâtre fermerait par suite de mauvaises affaires, ce théâtre ne serait jamais rouvert ?... Or, plusieurs d'entre eux n'étaient point dans ce cas; et notamment celui des *Nouveaux Troubadours*. M. Anicet Lapôtre avait payé jusque-là, avec une scrupuleuse exactitude, ses comédiens et ses fournisseurs. Ce directeur tenait un train de maison très confortable ; il aimait les gens de lettres, il était rare qu'il n'en eût pas toujours quelques-uns à sa table : on y trouvait toujours quelques artistes distingués. Des hommes de lettres qui ont depuis obtenu de légitimes succès sur des scènes plus dignes, ont commencé sur celle des anciens *Délassements comiques*. Je ne pense pas qu'aucun de ces hommes de lettres répudient jamais leur berceau ?... M. Sewrin, qui y fit jouer *le Jaloux Malade*, et *les Loups et les Brebis*, n'en est pas moins aujourd'hui l'auteur de *la Fête du Village voisin*, *de l'Homme sans Façon*, et de deux cents autres pièces

charmantes qui ont fait sa réputation. *La Mère Camus*, vaudeville grivois de M. Rougemont, l'a-t-il empêché de faire la tragédie de *Marcel*, et les drames de *la Vaubalière* et *de Léon* ?... M. Dumersan, en composant une parade intitulée : *Gilles dans un Potiron*, en est-il moins un homme de lettres spirituel, et un numismate distingué ?... Servières, mort référendaire de la Cour des Comptes, y a fait représenter : *Y a de l'Oignon*, vaudeville poissard ; et Servières n'en composa pas moins plus tard *Madame Scarron*, l'une des plus jolies pièces du théâtre Montansier. M. Simonnin, avec qui j'ai collaboré dans ma jeunesse, pour *la Belle aux Cheveux d'Or*, et *Gracieuse et Percinet* a obtenu depuis des succès plus solides. Enfin, Désaugiers.. notre Désaugiers à nous !..... est-ce qu'il n'a pas donné toutes ses premières pièces aux théâtres des Jeunes Artistes et de la rue du Bac ?.... Encore une fois, soyons reconnaissants envers les théâtres qui nous ont ouvert leurs portes les premiers, et redisons à ceux qu'un amour-propre

ridicule, ou une fausse honte, porterait à renier leur origine dramatique : « Ne « soyez pas plus fiers que Le Sage et « Piron, qui n'ont point rougi de tra- « vailler pour la foire Saint-Germain et la « foire Saint-Laurent. »

Après sa fermeture, le théâtre des Délassements a été démoli, mais le vestibule a servi souvent à montrer des animaux savants, des nains, des géants ; j'y ai vu encore il y a quelques années un *Salon de figures en cire*. Aujourd'hui la façade seule existe encore, et le théâtre de mes premiers essais, se trouve placé entre un épicier et un marchand de vins.... O vanité..... des vanités !.....

# THÉATRE
### DES
# VARIÉTÉS AMUSANTES
## (*LAZZARI*).

# THÉATRE DE LAZZARI.

En 1777, un sieur Tessier, voulant spéculer sur les élèves du Conservatoire de l'Académie de musique, fit construire une petite salle de spectacle sur le boulevard du Temple, vis-à-vis de la rue Charlot, qu'il destina aux élèves pour la danse de l'opéra. Cette salle était assez agréable, quatre-vingts élèves, garçons et filles, en étaient les acteurs et actrices.

*La Jérusalem délivrée*, grande pantomine à spectacle, fut jouée pour l'ouverture et attira beaucoup de monde.

« Un sieur Parisot, dit Bachaumont
« dans ses Mémoires, fut ensuite le direc-
« teur de ce théâtre, qui néanmoins n'eut
« pas de succès, malgré l'honneur qui lui
« vint d'y recevoir le fameux Paul Jones.
« Cet envoyé des Etats-Unis, étant à
« Paris en 1780, alla recevoir les applau-
« dissements des Parisiens dans presque
« tous les grands théâtres. Ne voulant pas
« manquer une ovation, il est allé, le 18
« mai, aux *Elèves de l'Opéra*. Comme le
« public en avait été prévenu, une foule
« immense s'était rendue pour le regarder
« entrer. Le sieur Parisot, voyant une
« recette assurée par la présence d'un
« des amis de Washington et de Lafayette,
« avait imaginé de suspendre en l'air une
« couronne qui, par une poulie, devait se
« glisser au-dessus de la tête du héros
« américain, et puis redescendre s'y placer.
« Heureusement que M. Jones Paul, pré-
« venu à temps de cette turpitude, a supplié
« humblement le directeur courtisan,
« qu'elle n'eût point lieu... On a joué *le
« Siège de Grenade*, pantomime dans la-

« quelle le sieur Parisot remplissait le
« rôle du *comte d'Estaing;* après avoir été
« applaudi, le chef d'escadre, Parisot, est
« venu à la fin du spectacle, dans son
« habit de théâtre, avec deux bougies à
« la main, reconduire Paul Jones à son
« carrosse...

« Malgré cette illustre visite, le sieur
« Parisot ne resta pas longtemps en pos-
« session de son théâtre ; comme il ne
« payait ni les entrepreneurs, ni les co-
« médiens, ni les auteurs, un ordre du
« roi prescrivit, en septembre de la même
« année, la clôture des *Elèves de l'Opéra;*
« c'était bien la peine d'avoir fait préparer
« une couronne à M. l'envoyé des Etats-
« Unis, pour qu'un ordre du roi vînt
« enjoindre à M. *le comte d'Estaing,* Pa-
« risot, de fermer boutique !...

« Ce théâtre se releva pendant la révo-
« lution, et lorsque celui des Variétés
« Amusantes fut érigé en Théâtre-Fran-
« çais, il en prit le titre... » Un Italien,
nommé Lazzari, en devint le directeur et
y jouait le rôle d'Arlequin avec un talent,

et une légèreté remarquables ; c'était surtout dans les tours d'adresse, les métamorphoses, les changements à vue qu'il excellait. Je me rappelle m'y être beaucoup amusé dans mon enfance.

Lazzari étonnait dans *Ariston, l'Amour puni par Vénus, la Tartane de Venise, le Diable-à-Quatre*, canevas qu'il composait lui-même.

Vers 1792, ce petit spectacle était très suivi... on y comptait quelques acteurs qui n'étaient point sans talent. D'abord : Lazzari, Clairville, Saint-Albin, Piquant, Ducerre, Lédo..... Les dames : Saivret, Fleuri, Richard, Lebon, Maucassin, Fanni, etc... Un homme de lettres, nommé Gassier, en était le régisseur....

Les pièces qu'on y représentait offraient souvent de l'esprit et de la morale. Des auteurs, qui plus tard ont obtenu des succès plus légitimes, ont commencé aux Variétés Amusantes. Lebrun Tossa y donna *la Cabale, l'Agioteur, les Rivaux amis* ; Saint-Firmin, *la Jeune Esclave* ; Grétry, neveu du compositeur, *la Noblesse*

*au Village;* Desriaux, *l'Ombre de J.-J. Rousseau ;* Gassier, *Gilles, toujours Gilles,* et *la Liberté des Nègres ;* Guillemain, *la petite Goutte des Halles,* vaudeville poissard..... Des ballets et des pantomimes variaient le spectacle.

Un nommé Saint-Albin, que j'ai cité plus haut, a été bien malheureux. Vous avez pu le voir, il y a quelques années, vieux, pauvre, souffrant, demandant l'aumône sur le boulevard Saint-Denis ; ce misérable vieillard n'osait pas avouer la profession qu'il avait exercée, il ne le disait qu'à quelques personnes intimes. En vérité cela est affligeant de voir des artistes traîner ainsi une existence malheureuse, après avoir joui de quelque réputation ; n'y aurait-il pas des moyens de fonder une caisse d'épargne et de prévoyance pour les vieux comédiens dont la carrière aurait été bornée ?... Le nombre des acteurs qui gagnent mille écus par an est plus grand que celui de ceux qui touchent de gros appointements. Quoi, les maçons, les charpentiers, les

couvreurs, presque tous les corps d'état forment entre eux des associations !..... et des artistes ne s'entendront point pour faire ce que font de simples ouvriers !... Espérons que cela viendra !

Le théâtre de Lazzari subsista jusqu'en 1798, où le 30 mai, à neuf heures du soir, il devint la proie des flammes.

On a pensé qu'une pluie de feu, représentée dans la dernière scène du *Festin de Pierre*, que l'on jouait le même soir, avait pu être la cause de l'embrasement de cette salle.

La méchanceté fit, comme c'est l'usage, courir des bruits calomnieux sur le compte du pauvre Lazzari, attendu que le théâtre n'était pas alors dans un état de prospérité; mais l'opinion publique en fit justice. Lazzari était généralement estimé, et tout le monde s'intéressa à lui : le malheureux directeur, ruiné par ce sinistre, se brûla la cervelle, dit-on, quelque temps après.

Le propriétaire de cet établissement, moins chanceux que beaucoup d'autres, essaya de rouvrir son spectacle, mais

un privilège lui fut toujours refusé.

La façade qui existait il y a quelques mois, et sur laquelle on lisait encore : *Variétés Amusantes,* vient d'être abattue ! une maison de six étages va remplacer le théâtre où Arlequin faisait ses métamorphoses, et où Paul Jones, envoyé de la République américaine, faillit recevoir *une couronne sur la tête.*

# CIRQUE OLYMPIQUE

ou

FRANCONI.

# CIRQUE-OLYMPIQUE

Les animaux ont toujours eu le privilège de nourrir l'homme et de l'amuser. Pauvres bêtes!... Ce n'est pas assez que le chien aille à la chasse, qu'il garde le toit domestique, il faut encore qu'il sache jouer aux cartes ou aux dominos. On arrache le singe à ses forêts pour l'habiller en soldat, lui commander l'exercice ou le faire danser sur la corde; lorsque l'animal le plus modeste, le plus laborieux,

l'âne, a porté à la halle les provisions de la semaine, un maître cupide ne rougit pas de le caparaçonner et de lui apprendre à désigner la personne la plus amoureuse de la société ; le serin qui nous charme par son ramage, est quelquefois obligé, pour avoir un grain de mil ou un brin de mouron, de s'atteler à un petit carrosse, ou de faire le mort. Les pigeons sont facteurs de la grande poste, en attendant qu'ils soient mis à la crapaudine...

Pauvres bêtes !... les hommes sont vos tyrans... vos bourreaux !... Vous êtes bien bons de ne pas vous révolter !... A votre place je demanderais une charte !... Mais non, je ne vous le conseille pas ; les grenouilles se souviennent encore de ce qu'il leur en a coûté pour avoir demandé un roi !...

Puisque tant d'animaux ont brillé par l'intelligence, le cheval ne pouvait pas, lui, le plus beau, le plus noble de tous, rester en arrière dans le mouvement intellectuel qui s'est aussi opéré parmi les bêtes.

Le cheval, cette belle conquête que l'homme a faite... le cheval devait jouer un grand rôle parmi les animaux devenus comédiens; aussi c'est avec orgueil, avec reconnaissance, que je consacre un chapitre à ces acteurs quadrupèdes : acteurs modestes qui, pour appointements, ne demandent qu'un picotin d'avoine; pour scène un manège, pour costume une selle, pour feux deux ou trois morceaux de sucre, et pour souffleur un fouet de poste.

Le manège de Franconi existait bien avant le Directoire; quelques années avant la révolution, un Anglais, nommé Astley, avait importé en France ce genre de spectacle.

Franconi père succéda à Astley au faubourg du Temple, où un manège avait été construit. Dans l'origine, ce spectacle consistait seulement en des exercices d'équitation, des tours de souplesse, et de petites parades à deux interlocuteurs.

Peu à peu, ce genre reprit de l'extension; un théâtre ayant été bâti dans le manège, on y joua des pantomimes. Quelques-

unes de celles qui avaient été représentées sur la scène de la Cité furent reprises : *la Mort de Turenne*, *le Damoisel et la Bergerette*, *la Fille Hussard*, ou *le Sergent Suédois*, etc., etc.

Franconi père quitta pour un temps son local du faubourg du Temple, et fit bâtir un nouveau manège sur l'emplacement de l'ancien couvent des capucines ; il y fit de brillantes affaires et céda son établissement à ses enfants, Laurent et Minette Franconi, qui allèrent l'exploiter à Mont-Thabor. De là, la véritable origine du *Théâtre du Cirque-Olympique*, dirigé longtemps par les deux frères, et abandonné par eux depuis dix ans.

Ce fut dans les derniers jours de décembre de l'année 1807 que Franconi père, ayant cessé d'être propriétaire et directeur, confia une belle entreprise, qu'il avait fondée lui-même, à ses deux fils. Les deux troupes d'écuyers, qui avaient été séparées un moment, reparurent ensemble à Mont-Thabor. On y joua une pantomime de Cuvelier, appelée *la Lan-*

*terne de Diogène*. Le titre seul suffit pour indiquer le sujet de cet ouvrage.

Diogène cherche un homme et n'en trouve point. C'est en vain que l'on montre à ses yeux les héros de chaque siècle, il ne souffle pas sa lumière et continue sa recherche. Enfin, le buste du héros français paraît entouré de tous les braves compagnons de sa gloire, et des trophées indiquent ses victoires ; alors, notre philosophe étonné éteint son flambeau, en s'écriant : *Je l'ai trouvé*. On juge de l'effet que devait produire une pareille allégorie en 1807.

Les frères Franconi ne jouèrent pas longtemps* dans le quartier des Capucines ; comme on commençait à y bâtir beaucoup,

---

* Le 2 janvier 1817, M. Comte, le physicien, rouvrit la salle du Mont-Thabor ; mais la direction eut à peine un mois d'existence. Il avait obtenu l'autorisation de jouer des pièces à tableaux, sous la condition que les acteurs seraient séparés du public par une gaze, et que dans les entr'actes ils feraient des tours de physique.

ils firent faire des réparations et des agrandissements à leur Cirque du faubourg du Temple, et y retournèrent le 8 novembre 1809. On lit dans le *Mémorial dramatique* de l'année 1810 :

« Une foule considérable de curieux et
« d'amateurs s'est portée au Cirque de
« MM. Franconi. On a jeté d'abord un
« coup d'œil sur les changements qui ont
« été faits à la salle et hors la salle, d'après
« les plans et sous la conduite de M. Du-
« bois, jeune architecte*. Sous la galerie,
« une nouvelle façade, ornée des attributs
« analogues au genre de cet établissement,
« décore l'entrée. Le vestibule est agrandi,
« un nouveau rang de loges est établi
« dans tout le pourtour de la salle. L'am-
« phithéâtre, au-dessus des loges gril-

---

* C'est le même qui était architecte des bâtiments de Monseigneur le prince de Bourbon ; il est frère de M. Dubois, homme de lettres, qui a été directeur de l'Opéra et de la Gaîté, auteur d'une foule de jolis ouvrages joués sur tous les théâtres de Paris.

« lées, en face du théâtre, est remplacé
« par des loges fermées, richement déco-
« rées ; les colonnes ont de nouveaux
« chapiteaux ; la salle est peinte à neuf,
« le théâtre a grandi en largeur, en hau-
« teur et en profondeur ; on y a pratiqué
« de nouvelles issues pour faciliter les
« manœuvres des chevaux. Enfin, l'avant-
« scène rapprochée d'un plan vers le
« cirque, est ouverte par de grands pilas-
« tres, avec loges et arrières-loges, for-
« mant quart de cercle ; ce parti a été
« adopté par l'architecte, pour ne pas
« masquer la vue du théâtre à toutes les
« places de côté.* »

C'est de cette époque que date l'ère de gloire dans laquelle marchera cette grande entreprise. MM. Franconi peuvent passer, à juste titre, pour les plus habiles écuyers qui se soient vus ; ils sont parvenus, à

---

\* C'est cette salle qui a été incendiée en 1826. Une maison considérable a remplacé le manège d'Astley, qui avait été fondé en 1790.

force d'adresse et de patience, à faire faire à leurs chevaux des choses dont beaucoup d'hommes seraient incapables. Ces acteurs à quatre pieds ont brillé sur presque tous les théâtres de Paris ; à la Porte-Saint-Martin, à Louvois, à la Cité, aux Victoires Nationales, voire même à l'Académie impériale et royale de musique. *Le Triomphe de Trajan* les a vus orner le char du grand empereur, et *la Belle au bois dormant*, après avoir dormi cent ans, s'est éveillée pour se voir traînée par eux au palais de son royal amant.

Cuvelier, ce pantomime fécond, original; Cuvelier, la providence des muets, qui aurait pu fonder un théâtre pour les élèves de l'abbé Sicard, composa plus de cinquante ouvrages pour le Cirque-Olympique.

*La Femme Magnanime, Frédégonde et Brunehaut, Richard-Cœur-de-Lion, le Renégat, les Français dans la Corogne, la Mort de Kléber,* celle *de Poniastowski, Gérard de Nevers et la Belle Euriante, Mazeppa,* etc., etc., obtinrent des succès longs et productifs.

Dans ces canevas dramatisés, les frères Franconi prouvèrent qu'ils étaient aussi bons pantomimes qu'habiles écuyers ; ce qui ne contribua pas pour peu à l'effet que produisaient ces mimodrames, c'était le jeu brillant et pathétique de madame *Minette Franconi*, douée d'une figure aussi belle qu'expressive ; il était impossible de mimer avec plus de grâce, de force et de sentiment ; comme ses gestes disaient tout ce qu'elle voulait dire, elle pouvait se passer de parler*.

Depuis sa fondation jusqu'à ce jour, ce spectacle, d'un genre particulier, a compté des écuyers très remarquables. Indépendamment des frères Franconi, de leur fils, de leur sœur, de leur femme, on y a vu défiler, depuis quarante ans, des hommes étonnants de force et d'agilité. Bastien, Bassin, Lagoutte père (si drôle dans la scène de Passe-Carreau du *Tail-*

---

* Madame Minette Franconi (née Lequien) est morte en 1832.

*leur*) ; Auriol, surnommé le Petit-Diable ; mais un artiste qui a tout éclipsé, par sa grâce et son audace, c'est Paul, surnommé l'Aérien, Paul, l'homonyme de celui dont la gloire a retenti à l'Académie royale de musique ; l'écuyer Paul nous a fait croire au *centaure Chiron*, tant l'homme et le cheval sont identiques. Puis des écuyères, des amazones charmantes, les dames Lucie, Varnier, Antoinette et Armantine Jolibois ; et comme s'il n'eût pas suffi de ses propres richesses, le Cirque-Olympique a reçu chez lui tout ce que l'étranger possède de rare et de curieux. Le Cirque-Olympique a été le bazar où les phénomènes des quatre parties du monde ont été exposées, comme des produits d'industrie.

On y a vu des jongleurs indiens, des sauteurs chinois, des acrobates italiennes, les deux sœurs Romanini, sylphides terrestres, se tenant sur un fil d'archal, comme l'oiseau sur la branche, le papillon sur la fleur ; on y a vu des géants, des colosses ; enfin, un nain célèbre, M. Harvy-Leach,

est venu nous prouver que le talent ne se mesure pas à la taille...

A présent que j'ai payé aux hommes le tribut d'éloges que je leur devais, qu'il me soit permis de m'occuper des animaux, en me pardonnant ma brusque transition. Que de célébrités je vais avoir à enregistrer !...

Tout Paris n'a-t-il pas admiré l'adresse et l'obéissance du fameux cerf *Coco*, coco si gentil, si bien apprivoisé, que toutes les jolies femmes ne craignaient pas, au nez même de leurs maris, de lui donner à manger dans la main en lui caressant son bois ; et cette chèvre acrobate, espèce de Taglioni portant barbe au menton, dansant comme une sylphide sur une corde raide ; et le cheval gastronome, mangeant, buvant comme un convive du caveau, dont j'ai l'honneur d'être membre... ; et ce jeune tigre, se promenant dans le manège avec la mignardise et la câlinerie du chat, croquant des gimblettes et léchant la joue des enfants, comme le ferait un caniche ou un chien de Terre-

Neuve ; et l'éléphant Kiouny, acteur colosse, le Désessart du Cirque-Olympique ; masse agissante et pesante, acteur profond et rêveur. Dans *l'Eléphant du roi de Siam*, MM. Ferdinand Laloue et Léopold, ont fait faire à Kiouny de véritables prodiges. Kiouny distribuait des fleurs aux dames, Kiouny rendait hommage aux mânes du souverain défunt, Kiouny protégeait le roi légitime contre l'usurpateur, le délivrait de sa prison, et, véritable Blondel, le faisait couronner à Siam, comme autrefois Jeanne-d'Arc avait fait sacrer Charles VII à Reims. La scène du banquet royal et la gavotte dansée par Kiouny excitèrent l'admiration de la multitude.

Je n'oublierai pas M. Martin dans sa forêt vierge, forêt dont les arbres étaient de fer-blanc, forêt close, non par des murs, des haies vives, des sauts de loups, mais avec de bons treillages, bien serrés, à petites mailles, par ordonnance du préfet de police, qui a dû s'interposer entre les ours et les spectateurs. Voyez-vous M. Martin,

nouveau Daniel dans la fosse aux lions, jouant au naturel un rôle de chasseur avec des acteurs naturels, des tigres, des hyènes, des panthères, et autres artistes de la même espèce.

Ah! si l'on avait dit, il a y cinquante ans, au comparse qui revêtissait la peau de l'ours des *Deux Chasseurs* (où feu Doztainville était si drôle) ; si l'on avait dit aux figurants chargés de faire les pieds du chameau dans *la Caravane du Caire :* « Un jour, on se passera au théâtre de comparses et de figurants pour tenir l'emploi de bêtes ?... un jour on rira en voyant pendus dans un coin de magasin *votre peau d'ours, votre tête de lion, vos pieds d'éléphant, vos bosses de chameau, vos cornes de cerf...* » Figurants et comparses auraient répondu avec indignation : «Qui donc nous remplace ?...— Qui vous remplacera ?... des bêtes !... — Des bêtes ?... — Oui, des bêtes !... — Jamais !... jamais !... » eussent répondu comparses et figurants... Eh ! bien, le règne des bêtes est venu... J'ai peur qu'il soit long.... car

leur intelligence confond celle de beaucoup d'hommes, qui se croyaient des gens d'esprit.

Dans la nuit du 15 au 16 mars 1826, un incendie, dont rien ne put arrêter les effets, a détruit la salle et le théâtre. Dès le 17 et le 18, les théâtres de Madame et de l'Ambigu ont donné des représentations au bénéfice de MM. Franconi ; cet exemple honorable a été suivi par tous les autres spectacles de Paris et des principales villes de France ; indépendamment de cela, des souscriptions ont été ouvertes et l'on s'est empressé de venir au secours du directeur, ainsi que des acteurs et employés. Le roi, les princes, les princesses du sang, le ministre de l'intérieur, celui de la maison du roi, monsieur le préfet de la Seine, leur ont alloué des sommes qui, réunies au montant des représentations et des souscriptions, les ont mis à même de réparer le désastre dont ils avaient été victimes. Ils ont de plus obtenu du ministre de l'intérieur un nouveau privilège de dix ans, avec l'autori-

sation de faire construire une salle nouvelle sur un emplacement très favorable, boulevard du Temple, entre l'hôtel Foulon et l'ancien Ambigu.

Alors les frères Franconi mirent leur entreprise en actions ; MM. Ferdinand Laloue, Vilain de Saint-Hilaire et Adolphe Franconi furent chargés des destinées de la nouvelle administration.

Le 31 mars 1827, le nouveau Cirque fut ouvert ; une pièce en trois actes, *le Palais, la Guinguette et le Champ de Bataille*\*, indiquait assez par son titre que le genre de ce spectacle serait le genre héroïque, les tableaux populaires et les scènes de bataille. De nouveaux comédiens vinrent en aide aux anciens ; d'abord Francisque, vieil acteur qui avait eu quelques succès au théâtre de la Cité ; Demouy, qui avait débuté à la Comédie-Française ; Edouard et Chéri, Thibouville,

---

\* De MM. Carmouche, Dupeuty et Brazier.

Signol ; mesdames d'Hautel, Caroline de Larue, Valmont, Gratienne, Tigée et mademoiselle Millot, cette belle et grande personne qui avait débuté toute jeune au théâtre de la Gaîté, et qui chantait ce couplet du *Marquis de Carabas*, que le gamin et la grisette ont su par cœur.

> Vous souvient-il d'une prairie,
> Où nos moutons allaient paissant?
> Petite fille assez jolie
> Avec vous les gardait souvent.
> C'était moi qui voulais vous plaire,
> Vous retrouvant dans ces cantons,
> Je suis la petite bergère
> Qui s'en revient à ses moutons.

La petite bergère avait depuis abandonné houlette et moutons, pour porter le casque du dragon ou le bonnet du grenadier. Mademoiselle Millot a brillé dans beaucoup de mimodrames ; nous l'avons vue souvent en vivandière, versant la goutte aux vieux soldats, et les suivant à Moscou, à Vienne, à Berlin, comme dit la chanson de Béranger... Nous l'avons vue dans

les insurrections populaires (du Cirque-Olympique) montée sur l'affût d'un canon, chantant la *Marseillaise* et la *Carmagnole* ; elle était si belle sous le costume d'une femme du peuple, que nous serions volontiers devenu révolutionnaire avec elle.

Le Cirque-Olympique n'est pas un spectacle comme les autres, c'est une exception, une excentricité ; sous ce rapport, je pense qu'il devrait être encouragé.

A Rome, il y avait des cirques, des amphithéâtres pour le peuple ; on y représentait des scènes de gladiateurs ; je voudrais voir construire à Paris une salle qui contiendrait dix mille personnes, une scène vaste en proportion, mais où l'on ne représenterait que des sujets nationaux ; ce serait le lycée où le peuple irait faire son cours d'histoire.

A la révolution de juillet, M. Ferdinand Laloue avait bien compris l'époque ; aussi a-t-elle été la plus brillante entre toutes celles que ce genre a traversées. On doit

l'avouer, jamais spectacle plus grand, plus beau, plus national n'avait été offert au public. *La Prise de la Bastille, l'Empereur et les Cent-Jours, les Polonais, l'Homme du Siècle...*, ont surpassé en décors, en magnificence, en mise en scène, tout ce que l'on avait eu jusqu'alors. Ces ouvrages ont ressuscité le grand homme, ils nous l'ont montré à Brienne, au pont d'Arcole ; nous avons failli le voir sauter rue Saint-Nicaise ; nous l'avons suivi en Egypte, à Marengo, à Wagram, à Austerlitz, à Moscou ; nous l'avons retrouvé à Champaubert, aux buttes Chaumont ; nous l'avons escorté à Fontainebleau, à l'île d'Elbe, à Sainte-Hélène ; nous avons assisté à ses funérailles, à son apothéose : nous ne l'avons quitté que dans le ciel...

Le Cirque-Olympique nous a saturés de gloire... étouffés sous les lauriers... Plus on montrait le grand homme au peuple, plus le peuple battait des mains ; il était ivre de son empereur, ce pauvre peuple, qui lui avait donné, pour faire des bulletins, tout son or et tout son sang ; partout

où l'on montrait l'homme du destin, le peuple criait : Encore ! encore... toujours ! toujours...

En 1812, Napoléon était loin de prévoir qu'il serait apothéosé vingt ans plus tard sur presque tous les théâtres de son ancien empire.

A l'apogée de sa gloire, en 1808, on avait risqué de le mettre en scène aux Jeux-Gymnastiques\*, dans un tableau militaire de M. Apdé, intitulé : *le Passage du Mont-Saint-Bernard*. Un acteur, nommé Chevalier, avait endossé la capote grise et le chapeau du petit caporal. Le succès fut prodigieux, éclatant ; pendant quatre mois, la salle était comble, on croyait que cela ne finirait jamais. On a dit, à cette époque, que le vainqueur de l'Italie avait assisté, dans une petite loge grillée, à l'une des représentations de cet ouvrage... Si cela est vrai, Napoléon a dû se montrer satisfait de l'accueil qu'il re-

---

\* Salle de la Porte Saint-Martin.

cevait par procuration ; l'enthousiasme que produisait cette grande figure, quand elle apparaissait sur le sommet glacé du Saint-Bernard, ne peut se décrire. Il faut avoir vu cela pour s'en faire une idée...

Après la révolution de juillet, Napoléon sembla reconquérir un moment sa popularité ; on aurait dit que le prestige dont ce nom avait été environné voulait se réveiller...... Alors, directeurs et auteurs se mirent en tête de ressusciter le grand homme ; on le tira de son tombeau de Sainte-Hélène, on le montra de nouveau à la foule, avec sa pose silencieuse, méditative... avec son front chauve, son regard d'aigle... Il semblait dire : Qu'est-ce que ce bruit ?... ces pavés ?... ces barricades ?... la France est-elle donc encore menacée ?... Qu'on me donne une épée ? Oh ! rendez-moi mon épée du pont d'Arcole... Et ma garde ? où est-elle ?... Mais le peuple lui disait : Non... tu ne peux plus rien faire pour moi... ton rôle est fini pour la France... mais tu as été si grand acteur que nous voulons te voir encore... t'applaudir

encore... te faire un dernier adieu.

Alors, nous avons vu les empereurs surgir de tous les côtés... J'aurais peine à vous en dire le nombre !... L'acteur Chevalier a été empereur aux Jeux-Gymnastiques ; Frédérick-Lemaître à l'Odéon ; Cazot, empereur aux Variétés ; Génot, empereur à l'Opéra-Comique ; Gobert, empereur à la Porte-Saint-Martin ; Béranger, empereur au Vaudeville ; Joseph, empereur à la Gaîté ; Francisque, empereur à l'Ambigu ; Edmond, empereur chez Franconi ; le petit Isidore, empereur chez M. Comte ; enfin, notre folle à nous, nos amours, Virginie Déjazet, a été aussi empereur aux Nouveautés et au Palais-Royal. Notez que je ne vous parle pas des empereurs de Belleville, de Montmartre, du Mont-Parnasse, ni de ceux des arrondissements de Sceaux et de Saint-Denis.

Dans cette recrudescence de napoléonisme, on négligeait l'emploi des Trial, des Brunet, des Potier ; on demandait aux correspondants des théâtres, des figures graves, des fronts découverts. Bon nom-

bre de comédiens oubliaient l'ancien répertoire pour apprendre le *Petit-caporal à Brienne, Bonaparte à Toulon, Napoléon en Egypte*, etc. Gobert marchait sur le boulevard les deux mains derrière le dos ; lorsque Francisque vous disait bonjour, sa parole était brève et saccadée ; Frédérick-Lemaître se passait gravement la main sur le front... Edmond ne prenait plus de tabac que dans la poche de son gilet qu'il avait fait doubler en cuir !... Cazot même... le bon Cazot tirait quelquefois l'oreille du costumier, comme Napoléon faisait quand il était satisfait d'un de ses généraux. Enfin, nous étions partout encombrés d'empereurs, partout de grands hommes au théâtre et de nains dans le monde.

Eh ! bien, ce que le Cirque a fait pour Napoléon, ne pourrait-il le faire pour tout ce qui serait noble et grand ?... Nos fastes sont intarissables ; notre histoire, un puits sans fond, c'est le tonneau des Danaïdes. Je le répète, je voudrais voir un théâtre national dans le genre du Cirque ;

mais établi sur une plus grande échelle. Malheureusement, cette entreprise aura toujours de la peine à se soutenir par ses seules ressources. Son budget ressemble aux nôtres, il est énorme... Pour y produire de l'effet, il faut cent personnes dans le Cirque : ajoutez à cela trente chevaux à nourrir, des écuyers à payer, des décorations brillantes, des costumes éblouissants... Vous verrez qu'il est impossible que les recettes suffisent à un luxe pareil. Un succès tel grand qu'il soit ne couvrirait jamais les dépenses ; ensuite, on ne peut guère espérer dans l'année qu'une seule pièce à vogue extraordinaire. Eh ! bien, si vous en rejouez deux qui n'attirent pas la foule, vous reperdez ce que vous avez gagné ; c'est donc, à mon avis, une exploitation fort difficile à soutenir. Le Cirque-Olympique, fermé depuis deux mois, vient de rouvrir. Le ministre de l'intérieur a donné à M. Dejean, propriétaire de la salle, le privilège de ce théâtre. Ce privilège durera jusqu'au 31 décembre 1850. Cette autori-

sation sera personnelle à M. Dejean, et il ne pourra la céder. Les pièces qu'il fera représenter pourront être en un, deux, trois ou quatre actes, mêlées ou non de chant ; mais sous la condition expresse que des exercices équestres entreront toujours dans l'action des ouvrages, même des vaudevilles, et que les représentations théâtrales devront toujours être précédées ou suivies de manœuvres de cavalerie et d'exercices de manège. M. Dejean jouit, en outre, du bénéfice de la décision ministérielle du 26 mai 1835, qui accorde au directeur du Cirque-Olympique l'autorisation de donner aux Champs-Elysées des exercices de chevaux et des scènes de cavalerie.

Ce privilège assez étendu, peut fournir au directeur-propriétaire des moyens d'utiliser un théâtre qui a coûté des sommes immenses à bâtir ; nous félicitons l'autorité de son bon vouloir, et nous faisons des vœux pour que cet établissement, aussi utile qu'intéressant, triomphe des obstacles que son grandiose et ses dépenses

nécessitent. L'existence de plus de cent personnes s'y trouve attachée, il serait malheureux de ne pas le voir prospérer... M. Ferdinand Laloue reste chargé de la mise en scène, la direction du manège est confiée à M. Adolphe Franconi.

Allons, courage, mon vieux Cirque-Olympique, tu peux avoir encore de brillantes destinées.. Ecuyers au manège !.. acteurs, sur vos planches !.. Cirque-Olympique, que les hommes et les chevaux te soient en aide !...

# PANORAMA-DRAMATIQUE.

## PANORAMA - DRAMATIQUE

Voici un théâtre qui a vécu ce *que vivent les roses, l'espace d'un matin !* Deux ans et trois mois ont suffi pour le voir naître, vivre et mourir. C'est encore un exemple de l'abus des privilèges, disait un chroniqueur en 1822 *.

Il était assez difficile à cette époque d'obtenir l'autorisation d'ouvrir un théâ-

---

\* *Almanach des Spectacles*, année 1822.

tre ; il fallait donc qu'une protection vînt se placer entre le décret de l'empereur Napoléon et les ministres du roi Louis XVIII.

M. le baron Taylor, artiste distingué, homme aimable et obligeant, ne demeura pas étranger à l'obtention du nouveau privilège, accordé à M. Allaux l'aîné.

Une fois le privilège obtenu, on se mit en construction, et l'on édifia sur un terrain situé boulevard du Temple, à côté de l'ancienne salle Lazzari. M. Langlois devint le directeur de ce nouveau spectacle, la régie générale et la mise en scène furent confiées à M. Solomé, comédien estimable qui avait déjà donné des preuves d'intelligence et de capacité en matière de théâtre. M. Véron Delacroix était second régisseur.

Cet établissement, tout minime qu'il semblait devoir être alors, n'en ouvrit pas moins sous les plus heureux auspices ; je n'en donne pour preuve que son comité de lecture, qui était composé de MM. Charles Nodier, Taylor, Merville, Gosse, de Cailleux, Delatouche, Jal et Bert : voilà donc

la peinture, la poésie, le journalisme venant en aide à tout un petit spectacle des boulevards ? Je partage tout à fait l'avis du chroniqueur quand il dit : « Qu'il ne
« faut pas laisser ouvrir un spectacle en
« lui imposant des obligations trop sévères ;
« un privilège accordé avec de trop fortes
« restrictions me semble un homme à
« qui l'on dirait : Je vous permets d'ouvrir
« un magasin, à condition que vous n'y
« vendrez que la marchandise qu'il me
« plaira de vous y laisser vendre, ou bien :
« Je vous permets de vous ruiner.

« On avait accordé au théâtre du Pa-
« norama-Dramatique le droit de jouer
« des drames, des comédies et des vau-
« devilles, à condition que l'on ne met-
« trait jamais que deux acteurs en scène ;
« on juge comme cela pouvait tourner au
« profit de l'art ? Empêchez, encore une
« fois, qu'on ouvre de nouveaux théâtres,
« si vous jugez que le nombre doive en
« être restreint, soit ; mais quand vous
« en autorisez, ne les baillonnez point.
« N'imposez point à des auteurs la néces-

« sité d'être sots et absurdes, par privi-
« lège du ministre ; la nature n'y aide,
« hélas ! que trop, même chez nos plus
« grands génies. »

La salle du *Panorama - Dramatique* avait été bâtie avec goût, sa façade était élégante, monumentale... La décoration intérieure de la salle se composait d'un soubassement qui supportait un grand ordre corinthien arabesque surmonté d'un petit ordre qui soutenait la coupole ; les ornements d'un style léger et gracieux étaient appliqués sur fond vert et tendre. L'architecte, M. Vincent, avait habilement tiré parti du terrain... Cette salle, toute petite qu'elle paraissait, pouvait contenir quinze cents personnes.

La troupe, composée à la hâte, présentait plusieurs artistes déjà connus, et d'autres en espérance ; d'abord Tautin, qui avait fait les beaux jours de trois théâtres dans l'espace de quarante ans, car il avait brillé à la *Cité*, à l'*Ambigu* et à la *Gaîté*... Bertin, qui avait commencé aux *Jeunes Elèves* sous le nom d'Ango. Puis venaient

Melchior, Dubiez, V. Ernest, Gauthier, Vautrain ; mesdames Hugens, Gobert, Mercier, Florville, Mariany, une charmante petite femme appelée Lili Bourgoin (nièce de notre Bourgoin de la Comédie-Française.)

Renauzy, maître des ballets, Begrand, Auguste, Bertollo, danseurs ; mesdames Ambroisine, Adèle Pallier, Varnier ; enfin, une jolie danseuse qui avait eu aussi une grande célébrité aux boulevards, mademoiselle Chéza, y reparut pour la dernière fois. Elle y rejoua un rôle que la célèbre madame Quériau avait créé d'une manière si remarquable, celui de *Jenny*, dans le ballet de ce nom. On se souvient des larmes que madame Quériau faisait répandre, par son jeu si passionné..., sa pantomime si expressive !... Sans l'égaler, mademoiselle Chéza la rappelait quelquefois avec bonheur... Ce que j'ai hâte d'enregistrer, c'est que Bouffé, ce petit comédien qui est devenu un si grand acteur, et qui tient au Gymnase un rang si distingué, Bouffé a presque commencé sa

carrière d'artiste au Panorama-Dramatique. Rien que pour ce fait, je pense que l'on a eu raison d'accorder un privilège et de bâtir une salle. Les vrais talents deviennent si rares, que s'il n'y avait que ce moyen-là pour s'en procurer, il faudrait l'employer coûte qui coûte.

Les drames les plus remarquables représentés au Panorama-Dramatique, sont *le Délateur par Vertu, Ogier le Danois, la Mort du chevalier d'Assas* et *Sidonie. La petite Lampe Merveilleuse* y eut un très grand succès... Parmi les vaudevilles et les comédies, citons *les Faubouriens*, à l'occasion du baptême du duc de Bordeaux... *les Cinq Cousins, la Prise de Corps, le Savetier de la rue Charlot, une Nuit à Séville*...On retrouve à ce théâtre des noms avantageusement connus, tels que ceux de Cuvelier, Léopold, Alexis Comberousse, Dubois, Boirie, Duperche, Ménissier, Pujol, etc.

La salle fut inaugurée par un vaudeville de MM. Carmouché et Rougemont, appelé : *Monsieur Boulevard*. On y re-

trouve l'esprit et la gaîté dont les auteurs ont donné tant de preuves. *La Romance et la Gavotte,* autre petit vaudeville non moins spirituel de MM. Carmouche et F. de Courcy, fut la dernière pièce représentée au Panorama-Dramatique ; elle fut jouée le 4 juillet 1823. Le théâtre ferma le 21 du même mois. A la première représentation du *Vieux Berger,* mélodrame qui obtint beaucoup de succès, il arriva à ce théâtre une aventure assez comique... Cette anecdote, racontée très spirituellement dans un petit journal très spirituel, m'a paru devoir entrer dans la chronique du *Panorama-Dramatique.* Voici comment s'exprime le conteur :

« Il y a quelques années (vers l'époque
« où Perrot, aujourd'hui le *Diou* de la
« danse, comme disait Vestris, faisait
« frire, sous le costume d'arlequin, des
« goujons dans le ventre d'une baleine),
« un petit temple théâtral s'était élevé sur
« le boulevard du Temple. On lisait sur
« le frontispice : *Panorama-Dramatique.*
« C'est là, que Bouffé du Gymnase, Serre,

« l'ex-pensionnaire de la Porte-Saint-
« Martin, firent leur entrée dans le monde
« théâtral ; c'est là aussi que M. Dupon-
« chel essaya les esquisses des costumes
« historiques et des vêtements de fantaisie,
« qui depuis le placèrent au rang des
« dessinateurs les plus sévères et les plus
« distingués.*

« Aujourd'hui la pépinière d'artistes
« est devenue une haute et profonde
« maison, où les actionnaires, charpen-
« tiers ou maçons, ont entassé le plus
« possible de bourgeois-locataires, qui
« vivent sur le sol où fut l'ancienne de-
« meure des brigands à bottes jaunes et
« des comiques à queues rouges. Au temps
« où le mélodrame avait fait de ce petit
« temple une de ses succursales, on tra-
« duisait sur la scène l'action étrange du
« berger Pourril, qui, pour quelques
« pièces d'or, s'avoua coupable d'un crime
« qu'il n'avait pas commis.

---

* M. Duponchet est devenu depuis direc-
teur de l'Opéra.

« On voulut donner à la mise en scène
« toute la vérité que permettait le cadre
« et le genre de l'ouvrage. On trouva
« piquant de renoncer à l'ancien usage
« des moutons peints en toile ou découpés
« en bois, et il fut question d'introduire
« sur la scène un troupeau de véritables
« brebis, marchant au son de la corne-
« muse, et obéissant à la houlette\*.

On enrôla donc une vingtaine de douces brebis, qui, à la répétition, firent merveille. Le régisseur affirmait n'avoir jamais eu affaire à des débutants plus soumis.

---

\* Dans ma jeunesse, je me rappelle avoir vu jouer *Geneviève du Brabant* ou *l'Innocence reconnue*, tragédie de Cicile... On avait mis sur l'affiche que l'enfant *serait allaité par une chèvre naturelle* ; mais voilà qu'au lieu de donner à têter au marmot, la chèvre se mit à sauter et à lancer des coups de cornes au fils de Geneviève, qui se sauva en pleurant dans la coulisse. On fut obligé d'aller chercher l'enfant, et d'emporter la chèvre; ce qui nuisit un peu au pathétique de la situation.

« Quand vint le grand jour de la pre-
« mière représentation, le troupeau dé-
« boucha dans un désordre plein d'ordre.
« Il bêla d'abord et se groupa pittores-
« quement autour du pâtre.

« Un tonnerre d'applaudissements
« ébranla la salle. On n'avait pas prévu
« l'ébranlement que produirait cet effet
« dans la colonne atmosphérique. Jamais
« moutons n'avaient ouï pareil tinta-
« marre, je ne sais ce qui se passa dans
« leur intellect, mais le désordre se mit
« dans les rangs, il y eut dans leur lan-
« gage un bêlement de sauve qui peut,
« qui amena la défection générale du
« corps. Le plus intrépide pour la fuite,
« s'étant approché de l'ouverture de l'a-
« vant-scène du rez-de-chaussée, s'y pré-
« cipita tête baissée, les autres fugitifs
« suivirent la même route ; dire le désor-
« dre que cet assaut mit dans une loge
« occupée par des dames, est impossible.
« On ne peut non plus décrire le rire de
« la salle, les cris des assiégés, le hourra
« des musiciens, armés de basses, d'archets,

« de violons, qui défendaient leur orches-
« tre de l'invasion... Enfin, la mêlée dura
« plus d'une heure, la garde et deux ou
« trois garçons bouchers ne parvinrent
« que fort difficilement à ramener les ré-
« fractaires au bercail.

« Le lendemain on revint aux moutons
« de carton, comme dans les pastorales
« de nos aïeux. »

Les administrateurs du théâtre de la Gaîté, qui avaient déjà été heureux avec le *Chien de Montargis*, ne furent pas effrayés de l'émeute moutonière qui avait eu lieu au *Panorama-Dramatique*, car, dans le *Petit Homme rouge*,[*] féerie, représentée en 1832 sur le théâtre de la Gaîté, on offrit le nouveau spectacle d'un troupeau de moutons, mais conduit par une *bergère* au lieu d'un *berger*. Soit perfectionnement chez ces pauvres bêtes, soit galanterie de leur part, ces acteurs jouèrent leur rôle à merveille ; ils défi-

---

[*] De MM. Pixérécourt, Carmouche et Brazier.

lèrent sur l'air d'un vieux ranz suisse, avec la douceur et la bonhomie qui sont le caractère distinctif du mouton... Ils marchaient à pas comptés, bêlaient en mesure, venaient manger dans la main de Mme Lemesnil, avec un ensemble que n'ont pas souvent de certains acteurs. Ils parquaient le jour dans un long corridor du rez-de-chaussée, broutant de l'herbe sèche, en attendant l'heure de paraître en public, ils ne demandaient ni feux, ni représentations à bénéfice, ils concoururent au succès du *Petit Homme rouge*, sans pour cela se montrer ni fiers, ni exigeants... Les directeurs seraient trop heureux s'ils n'avaient affaire qu'à des comédiens de cette nature... Lorsque le succès de la pièce fut achevé, les directeurs congédièrent le troupeau de moutons. Alors, ces pauvres petites brebis retournèrent tristement chez le boucher; et les spectateurs, qui les avaient encore applaudies la veille, ne se doutaient pas le lendemain en mangeant une côtelette à la jardinière, ou de la poitrine grillée à

la sauce piquante, qu'ils dévoraient des artistes qui avaient joui de quelque célébrité... L'homme est l'animal le plus odieux et plus ingrat que je connaisse... Ce n'est pas le mouton qui se conduirait ainsi !...

Malgré des efforts inouis, l'entreprise ne prospérant point, le spectacle fut fermé, après avoir, comme je l'ai dit, vécu deux ans et trois mois, mais toujours entre la vie et la mort. Plus fier que certains de ses confrères du boulevard, qui ont laissé pendant trente ans des traces de leur passage, le Panorama-Dramatique ne voulut point survivre à sa honte; à peine fermée, la salle a été démolie, et maintenant une maison de six étages remplace le théâtre où débuta Bouffé. Cette maison est presque historique, si le propriétaire le voulait bien, il doublerait le prix de ses loyers ; et quand on lui demanderait pourquoi... il répondrait avec orgueil :
« C'est que le *Père Grandet,* le *Bouffon*
« *du Prince* et le *Gamin de Paris* ont été
« locataires de cette maison avant qu'elle
« ne fût bâtie. »

# THÉATRE

## DU

# BOUDOIR DES MUSES.

(Rue du Chaume et Vieille rue du Temple.)

# THÉATRE

DU

# BOUDOIR DES MUSES.

On a beaucoup écrit pour et contre les ordres monastiques, on en a dit beaucoup de bien et beaucoup de mal, peut-être trop de mal... mais les passions ne calculent pas que de si grands abus résultaient de ces institutions qui remontaient aux premiers temps de la monarchie ; les esprits qui ne sont point passionnés conviendront que beaucoup d'ordres religieux ont été utiles sous le rapport de la science

et que d'autres ne l'étaient pas moins sous celui de l'humanité.

Aujourd'hui que nous aimons à fouiller les temps passés, à faire revivre les morts, nous sommes heureux d'interroger ces vieux manuscrits, ces chroniques, ces milliers de volumes que nous ont laissés les Bénédictins, les Oratoriens, les Théatins, les Génovéfins, et en général tous ces hommes qui, se renfermant dans les cloîtres, passaient leur vie à recueillir tant de richesses... Si l'on considère aussi d'autres ordres religieux par le bien qu'ils ont fait, on conviendra, certes, que ces moines que l'on a proscrits, persécutés..., n'étaient pas tous des fainéants ; leurs ouvrages et leurs bonnes œuvres existent encore, comme des protestations vivantes de leur savoir et de leur humanité.

Je ne prétends pas dire pour cela que tous les ordres religieux ont jeté le même éclat, que tous ont été utiles aux peuples, ce serait moi-même me montrer passionné, ce que je ne veux pas faire... De graves abus, sans doute, résultaient de ce grand

nombre d'hommes et de femmes, qui semblaient faire une société à part dans la grande communauté... ; mais, enfin, il en résultait quelque bien.

A côté de ces religieux qui se vouaient à la science et aux bonnes études, il en existait d'autres qui ne s'occupaient que des intérêts de la morale, de la religion et des souffrances du peuple. Ces frères de la Charité qui soignaient les malades avec tant de zèle et de désintéressement, n'étaient pas des inutiles... Ces religieux de Saint-Côme qui recueillaient dans leur couvent tout homme que l'on apportait blessé, n'étaient pas des inutiles ! Ces religieuses qui desservaient l'Hôtel-Dieu (et qui le desservent encore) n'étaient pas des inutiles. Ces filles de Sainte-Agnès qui enseignaient pour rien à lire, à écrire, à travailler aux enfants des malheureux, n'étaient pas des inutiles !... Ces frères de la Pitié qui ne reculaient pas devant les maladies les plus horribles et les plus contagieuses, n'étaient pas des inutiles !... Enfin, ces Révérends Pères de la Merci qui s'en

allaient quêtant toute l'année, et qui, lorsqu'ils avaient recueilli quelques sommes, les employaient à racheter des malheureux captifs... n'étaient pas des inutiles, non plus !...

Et vous ne me direz point que là, il y avait du luxe et de l'abondance.... Là, vous ne trouviez pas des crosses dorées, des mîtres brillantes, des rochets de dentelle; des capuchons fourrés, des croix d'or ou de diamant, des soutanes violettes, des calottes rouges...., mais bien des chapeaux pesants, des guimpes de toile, des soutanes de laine, des robes de serge, des crucifix de bois, de pauvres chapelets ; là, jamais le luxe du riche, mais toujours l'habit du pauvre..... celui de la souffrance.

Voilà des réflexions bien graves, à propos d'un tout petit spectacle de la Vieille rue du Temple..

Or, avant la révolution, il existait rue du Chaume, au Marais, un couvent où vivaient les Révérends Pères de la Merci ; j'ai dit que ces religieux consacraient les produits

de leurs quêtes à racheter tous les ans un certain nombre de Français prisonniers à Tunis et à Alger. Ce couvent, supprimé comme tous les autres, en 1790, devint, comme tous les autres, propriété nationale. C'est dans une des salles de ce couvent, qui servait de réfectoire aux bons Pères de la Merci, que l'on établit un petit spectacle, appelé *Théâtre de la rue du Chaume*.

Ce théâtre de la rue du Chaume fut édifié et fondé par un amateur nommé Cabanis, et un parent de Guibert, le comédien, qui a joué aux Variétés pendant trente ans. Ces deux amateurs passionnés pour le théâtre convertirent donc le réfectoire en une petite salle de spectacle, où eux-mêmes montaient des parties, et jouaient fort agréablement la comédie.

M. Varez fut chargé par eux de la régie. C'est sur ce théâtre que Lagrenée fit ses premiers débuts comme auteur et acteur*.

---

* Lagrenée est mort à Marseille.

Le succès de ce petit spectacle donna l'idée à un nommé Guyard, neveu du célèbre Fourcroix, d'en élever un plus important.... Guyard, mort référendaire à la Cour des comptes, était l'ami des arts et des artistes *.

Non loin de la Vieille rue du Temple, existaient des débris de bâtiments de l'ancien couvent des Filles-du-Calvaire. Ce fut dans l'un de ces bâtiments que l'on construisit le nouveau théâtre à qui l'on donna le nom de *Boudoir des Muses*... nom un peu mondain, à côté de celui des *Filles-du-Calvaire*... Déjà M. Guyard avait fait bâtir un temple pour la franc-maçonnerie. Ce temple était l'un des plus beaux qui existassent à Paris. La nouvelle salle pourvue de décorations, de costumes, d'accessoires, servit d'abord à donner des représentations bourgeoises ; on acheta le matériel de l'ancien théâtre de la rue du Chaume, afin de détruire toute con-

---

* Je dois encore une partie de ces détails à l'obligeance de M. Varez.

currence, et de donner à cette entreprise l'importance qu'elle méritait. Des comédiens furent engagés ; la haute comédie, l'opéra et le vaudeville composèrent le répertoire : le *Boudoir des Muses* devint le *Théâtre de la Vieille rue du Temple...*

Voici comment se composait cette administration en 1805 et 1806 :

Guyard, directeur ; Varez, régisseur ; Legras, souffleur.

Comédiens : Gérard, Dalainval, Devilliers, Louvet, Bertrand, Lorillard, Ponteil, Georget, Lauréat, Debilly.

Comédiennes : Marsange, Berger, Edmée, Rosay, Giverne, Colinet, Duforest, Héloïse.

Henri, chef d'orchestre ; Kerwichs, peintre, Camus, machiniste ; Forestier, costumier.

A ces noms il faut en ajouter d'autres qui ont grandi avec le temps : Sabatier et sa femme, Fresnoy, etc., etc.

Parmi le grand nombre d'ouvrages représentés au *Boudoir des Muses*, citons *les Deux Épouses, Célestine, Henriette et*

*Sainville*, *Azélie et Laurence*, les *Epoux Singuliers*, *l'Oncle Rival*, le *Lovelace du Marais*, *Tatillon*, *l'Habit de Bal*, *l'Auteur seul*, la *Partie carrée* et *la Parleuse éternelle*, imitée du *Parleur éternel*, jolie petite comédie en vers de M. Charles Maurice, jouée au théâtre Louvois sous la direction de Picard.

Plus tard, le théâtre du Marais et celui de Mareux, situés, le premier, rue Culture-Sainte-Catherine, et le second, rue Saint-Antoine, ayant donné de l'ombrage au directeur du Boudoir des Muses, il se rendit locataire de ces deux salles, où, plusieurs fois par semaine et surtout le dimanche, il exploitait avec sa troupe et à l'aide de quelques amateurs distingués, qui venaient se réunir à elle, les trois théâtres. Du reste, dans ce temps-là, c'était assez l'usage d'exploiter plusieurs théâtres à la fois. Ribié jouait à Louvois et à la Cité en même temps qu'au boulevard du Temple. Foignet envoyait aussi, les dimanches et lundis, une partie de sa troupe au théâtre de la

rue du Bac, que l'on appelait alors *Théâtre de la Victoire.* Les acteurs qui avaient joué dans la première pièce à la rue du Bac revenaient en fiacre, tout habillés, au théâtre de la rue de Bondy ; ceux de la rue de Bondy, qui avaient joué dans la seconde pièce, remontaient en voiture pour aller rejouer souvent le même ouvrage dans la salle de la rue du Bac ; c'est ce qui faisait que l'on voyait souvent affiché dans Paris le même ouvrage à deux ou trois théâtres le même jour.

Comme les pièces de Molière occupaient souvent l'affiche, il arriva une aventure assez comique, et dont je garantis l'authenticité. Quelques plaisants imaginèrent de donner des billets pour *Tartufe, le Misanthrope, les Femmes savantes* ; ils mettaient en tête : *Billet d'Auteur*, puis signaient en bas : *Molière*. Pendant plusieurs jours, ces billets entrèrent sans difficulté. Le contrôleur, nommé Picard, était un brave homme, mais d'une grande simplicité d'esprit ; comme le nombre des billets allait toujours en augmentant, il

finit par dire un soir très sérieusement aux ouvreuses de loges : « Mesdames, « vous qui devez connaître tous les auteurs qui sont venus ce soir, si vous « voyez M. Molière, dites-lui donc de me « parler en descendant, il faut absolument « que je m'explique avec lui sur le nombre « de ses billets ; il dépasse le règlement, « et je ne voudrais pas les lui faire payer « avant de l'avoir vu. »

Après la fermeture de ce spectacle, M. Varez fut choisi par Corse comme régisseur ; c'est sous cet habile directeur qu'il fit ses études de mise en scène... Le premier ouvrage que Corse lui confia fut une des premières pièces de M. Mélesville, *Abenhammet*, ou *les Abencerrages*.

La salle du Boudoir des Muses a été démolie quelque temps après ; aujourd'hui il ne reste plus rien du couvent des bons Pères de la Merci, ni de celui des Filles-du-Calvaire, ni du théâtre du Boudoir des Muses.

# THÉATRE

### DES

# JEUNES ARTISTES

(Rue de Bondy.)

# THÉATRE
### DES
## JEUNES ARTISTES.

Avant de commencer la chronique de ce théâtre, je dois parler de l'emplacement sur lequel il fut bâti.

Un sieur Torré, artificier italien, possédait le génie de son art, et lui fit faire de grands progrès en France. Le 29 août 1764, il ouvrit pour la première fois son spectacle, situé sur le boulevard Saint-Martin, à l'endroit où la rue de Lancry débouche sur ce boulevard (cette rue

n'était pas encore percée). Son local était vaste ; et son parterre pouvait contenir douze cents personnes. Ses feux d'artifice attiraient la foule par une perfection inconnue jusqu'alors. Plus tard, il joignit à ces feux d'artifice des décorations magnifiques et des pantomimes à spectacle, mais où le feu devait toujours jouer un rôle, comme chez Franconi les chevaux sont obligés d'entrer dans l'action d'une pièce.

Une de ces pantomimes attira tout Paris au spectacle pyrique de Torré : *les Forges de Vulcain*, jouées au mois de juillet 1766. Cette pièce représentait Vénus demandant à Vulcain des armes pour son fils Enée.

La représentation de Torré lui valut la faveur de composer le feu d'artifice qui fut tiré à Versailles à l'occasion du mariage de Louis XVI... Ce fut lui aussi qui inventa le *feu grégeois*, dont on avait fait usage au temps des croisades, et que, Dieu merci, on avait oublié. Le roi Louis XV applaudit à l'invention, mais

il défendit qu'on la mît en pratique.

En 1768, les propriétaires voisins du spectacle de Torré, craignant un incendie, lui suscitèrent un procès qu'il perdit. Mais pour le dédommager, il obtint le privilège de donner des bals et des fêtes foraines. Dans la même année, il introduisit, sur l'avant-scène, des bouffons qui jouaient des farces et chantaient des ariëttes italiennes.

En 1769, son théâtre fut reconstruit, et pour l'ouverture il donna *les Fêtes de Tempé* ; Torré avait donné en 1773 des fêtes au Colysée ; mais il ne négligeait pas son spectacle qui fut le premier qui porta à Paris le nom de *Waux-Hall*. Il reçut le nom de *Waux-Hall d'été* dès qu'il y eut un *Waux-Hall d'hiver*. Torré est mort au commencement de mai 1781*.

Nous voici arrivés aux *Jeunes Artistes*. On lit dans un journal de Paris de l'année 1779 : « Un sieur de l'Ecluse, pro-

---

* Dulaure, *Histoire de Paris*.

fesseur de danse, vient de faire bâtir un petit théâtre en bois, boulevard Saint-Martin, à côté de Torré. »

Cette salle s'ouvrit, le 12 avril de la même année, par *le Jugement de Pâris*, mélodrame ; *la Bataille d'Antioche, la Fête de Saint-Cloud*, et un prologue.

On voit qu'à cette époque, si l'on n'avait pas toujours la qualité, on se retirait, comme à présent, sur la quantité.

Les auteurs qui travaillaient le plus pour ce petit spectacle étaient Dumaniant, Defaucompret, Pompigny, Patrat, Gabiot, de Beaunoir * et Guillemin, qui composa plus de quatre cents pièces et parlait onze langues. Les acteurs qui y brillèrent successivement furent : Volanges, Bordier, Verneuil, Baroteau, Beaubourg, Beaulieu ; les dames Destrées, Prieur, Tabraise, etc., etc.

C'est là que furent joués, pour la première fois, *l'Anglais à Bordeaux*, Boni-

---

* Son véritable nom était Robineau, il avait été abbé avant d'être auteur dramatique.

*face et sa famille*, le *Ramoneur Prince*, les *Cent Ecus*, *l'Enrôlement supposé*, les *Battus paient l'amende*, etc.

L'Ecluse donna à son théâtre le titre modeste de *Théâtre des Variétés amusantes*. Il jouait souvent deux représentations par jour, l'une au boulevard Saint-Martin et l'autre à la foire Saint-Laurent. L'Ecluse céda plus tard son entreprise aux frères Valter.

Enfin, plus tard encore, ce théâtre ne pouvant plus se soutenir, les nouveaux directeurs l'abandonnèrent, et une partie de la troupe alla jouer au Palais-Royal, dans une salle qui existait près de celle où est maintenant le Théâtre-Français, sous la direction des sieurs Dorfeuil et Gaillard; la salle du boulevard Saint-Martin fut démolie, et on y établit une manufacture de papier.

Il était écrit quelque part que cette place du boulevard Saint-Martin devait voir toujours un théâtre debout. Vers l'année 1789, de nouveaux administrateurs y firent reconstruire une jolie salle, petite

et commode. Un sieur Clément de Lornaison, associé avec un sieur Desnoyers, donnèrent à leur spectacle le nom de *Théâtre-Français comique et lyrique.* Ce titre parut un peu grave.

On y jouait la comédie ; l'opéra et quelques drames y obtinrent du succès. Mais le sort de cette entreprise était encore incertain ; le destin de ce local était d'attirer la foule par de grandes niaiseries. Les **Battus paient l'amende**, parade que le père des Jocrisses, Dorvigny, avait donné sous l'administration précédente, eut un succès prodigieux : la cour et la ville y passèrent. Volanges, dont le nom est européen, y jouait Jeannot. Jeannot eut tous les honneurs attachés à sa célébrité ; il fut modelé en terre, en plâtre, en stuc, en bronze ; Louis XV l'avait sur sa cheminée, en regard du capitaine Laroche, qui commandait la ménagerie et la basse-cour du château de Versailles.

C'est ce capitaine Laroche qui, entrant un jour dans le cabinet du roi, et apercevant le buste de Volanges à côté du

sien, le brisa en morceaux, en s'écriant :
« Sire, quel est la malheureux qui a osé
« placer le buste d'un histrion à côté de
« celui d'un brave militaire décoré de vos
« ordres ? » Le roi sourit, ou fit semblant.
Pour toute vengeance, il dit : « Capitaine
« Laroche, j'ai rencontré dans la cour du
« château, du côté de l'orangerie, un
« dindon qui se promenait ; si pareille
« chose arrive encore, je vous ferai casser
« *à la tête de votre compagnie.* » Louis XV
avait de l'esprit, comme on sait, le capitaine Laroche sourit, ou fit semblant.

Après quelque temps d'exploitation, le théâtre comique et lyrique allait peut-être encore céder sa place à quelque autre entreprise, lorsque Beffroy de Rigny, plus connu sous le nom du Cousin Jacques, y fit représenter *Nicodème dans la Lune.* Cette pièce, hardie pour l'époque où elle fut jouée, était remplie d'allusions politiques. Elle eut un succès tel, que oncques depuis n'en connaissons de pareil. Ce fut Julliet, cet acteur excellent, qui devint depuis une des gloires de l'Opéra-

Comique, qui créa le rôle de Nicodème.

On lit sur la brochure de 1797, imprimée chez Moutardier : *Nicodème dans la lune* ou *la Révolution pacifique*, représenté pour la première fois sur le Théâtre-Français comique et lyrique, le 7 novembre 1790, et pour la trois cent soixante-treizième fois en 1793.

Eh bien ! malgré ce succès unique dans les annales dramatiques, cette pièce fut reprise au théâtre de la Cité en 1796, et y obtint encore un grand nombre de représentations.

Que dites-vous de cela, auteurs de l'époque ! Humiliez-vous, superbes !

Ce fut vers 1795 ou 1796 que ce théâtre prit le nom de théâtre des Jeunes Artistes ; un sieur Boirie, père de l'auteur, et Cailleau s'en firent directeurs : plus tard, il passa entre les mains de MM. Foignet, père et fils ; et plus tard encore, dans celles de Robillon aîné, frère de Robillon jeune, qui administra pendant vingt-cinq ans le théâtre de Versailles, et auquel M. Carmouche,

jeune homme de talent et d'avenir, vient de succéder\*. Ce théâtre eut des phases brillantes et des époques malheureuses.

Cuvelier, Hapdé, Hector Chaussier, Henrion (mort fou en 1808), Mellinet, Leroi de Bacre, Rougemont, Dubois, Coupart, Morel, Philibert (Mouton), Jacquelin, Servières et notre bon ami Flocon Rochelle (que la littérature et le barreau viennent de perdre), y obtinrent tous de brillants succès.

Enfin Désaugiers vint !...

Désaugiers, le bon chansonnier, et le chansonnier bon, fit ses premières armes ou ses premières pièces sur le théâtre des Jeunes Artistes.

Il y donna *l'Entresol*, *les Deux Dévotes*, *le Testament de Carlin*, etc. Sur ce théâtre aussi, débuta Lepeintre aîné, qui jouait les Arlequins, et créa Maineau dans

---

\* M. Robillon jeune vient de reprendre la direction de Versailles. M. Carmouche s'étant retiré pour exploiter celle de la ville de Strasbourg.

*Misanthropie* et *Repentir*, mis en vers par un poète nommé Rigaud.

Vers 1804 ou 1805, Lepeintre aîné voyant que le théâtre allait mal, partit avec quelques-uns de ses camarades, sous la tutelle d'un nommé Petit, qui enseignait la déclamation à nos comédiens.

Désaugiers et Jacquelin furent du voyage; ils allèrent à Marseille, à Avignon. Désaugiers, ainsi que Molière, fut, dans la troupe, auteur, acteur et même chef d'orchestre.

Jacquelin se borna à l'humble emploi de souffleur.

En passant par Avignon, Désaugiers, jouant le père Thomas dans le *Club des Bonnes Gens*, chantait une espèce de ronde en deux couplets; le public croyant qu'il y en avait trois, se mit à crier : Le troisième couplet! le troisième couplet! Désaugiers dit tout bas à son camarade : « Il n'y en a que deux; » mais le bruit redoublant, il improvisa un troisième couplet qui eut les honneurs du *bis*.

On pense bien que nos comédiens am-

bulants ne firent pas fortune, ils se séparèrent bientôt. Lepeintre aîné alla à Bordeaux, il y resta pendant dix ans, et de là revint à Paris, au théâtre des Variétés. Lepeintre, on le sait, est aujourd'hui un de nos meilleurs comédiens.

En revenant de Marseille, Désaugiers, Jacquelin et quelques autres, étaient dans un tel état de gêne, qu'il était temps qu'ils arrivassent à Paris. A quatre lieues de la capitale, leurs estomacs commençant à crier, et la caravane ne pouvant plus marcher, Désaugiers prit son violon, et, pour retremper le courage de ses amis, leur joua des contredanses jusqu'à la barrière. Ce fut là que Désaugiers, à qui il ne restait plus qu'un soû dans sa poche, acheta un petit pain et dit en riant à Jacquelin, en le rompant en deux : « Veux-tu l'aile ou la cuisse ? »

Est-ce que ce mot ne vous fait pas rire et pleurer ? Moi, je le trouve plein d'âme et de sentiment.

Désaugiers voulait vivre, et il avait raison ; il ne pensait pas, en disant cela,

que tant de gloire l'attendait plus tard. Si Désaugiers eût désespéré d'un meilleur avenir, s'il eût cédé au délire qui dévore aujourd'hui tout ce qui est jeune, nous n'aurions pas, pendant trente ans, serré la main d'un honnête homme, nous n'aurions pas applaudi au théâtre des ouvrages si gais, si fous, si délirants ; il ne nous aurait pas laissé quatre volumes de chansons ravissantes, que l'on chantera en France tant qu'il y aura des bons vivants et du champagne.

Que Désaugiers a bien fait de vivre !

C'est un crime de se tuer avant d'avoir essayé la vie : on court le risque de voler son siècle. Ah ! fi ! c'est de l'improbité !

Parmi les comédiens qui se firent un nom, et qui sortirent déjà grands d'espérance au théâtre des Jeunes Artistes, je dois citer en première ligne Monrose, le valet de Molière, de Régnard, de Dancourt ; on applaudissait déjà son jeu si vif, si fin, si spirituel. Il a tenu à la Comédie-Française tout ce qu'il avait promis aux Jeunes Artistes.

Puis, venaient ensuite Grévin, Prudent, Deschamps, Véniard, Liez, Notaire, Auguste, les deux frères Lefèvre, Lorillard, Douvry, Lepeintre jeune, qui jouait à dix ans les Cassandres comme un comédien consommé ; on l'appelait le Chapelle des jeunes Artistes. Il a recueilli son héritage, le public de la rue de Chartres le lui prouve tous les soirs ; puis un petit acteur du nom de Moreau, qui n'avait que quatre pieds deux pouces ; il avait joué à l'Ambigu en 1786 ; il était déjà vieux. La misère l'avait réduit, en 1809, à se faire voir comme un nain sur les places publiques. Pauvre petit Morcau ! cher petit arlequin ! ayez donc du talent !... arrivez donc à soixante ans, pour que l'on aille vous voir moyennant deux sous, si l'on y va encore. Puis enfin, ce malheureux Basnage. A propos, j'allais oublier Lafont ; notre célèbre violoniste faisait aussi partie de la troupe ; il débuta dans *la Ruse d'Amour*, opéra.

Une actrice du nom de Rosette y chantait l'opéra d'une manière remarquable ;

cette actrice se nomme actuellement madame Toby, et nous l'avons applaudie au au théâtre du Palais-Royal. Une dame Verteuil, une demoiselle Amélie, qui s'est acquis en province une grande réputation ; une demoiselle Martin, madame Chabert, madame Vautrin, qui, toute jeune alors, jouait déjà les duègnes avec un talent distingué. Sous le nom de mademoiselle Galathée, une jeune et jolie personne s'y faisait remarquer ; plus tard, cette aimable actrice épousa Lepeintre aîné, elle revint avec lui au théâtre du Panorama ; cette comédienne avait beaucoup de charmes et possédait des qualités estimables. Elle est morte il y a quelques années. Enfin, cette rieuse Elomire, paysanne type, cornette modèle, que Désaugiers rêvait peut-être déjà pour son *Dîner de Madelon*.

Le théâtre des Jeunes Artistes joua aussi son rôle politique. Martainville, que j'ai déjà cité, y donna *les Assemblées Primaires*, ou *les Elections*, pièce d'une opposition virulente.

Les prisons n'étaient pas encore fermées, eh bien ! Martainville eut le courage de faire chanter au portier du comité révolutionnaire :

> A balayer le Comité,
> Je prenais bien d'la peine ;
> Mais je puis dire, en vérité,
> Qu'elle était toujours vaine.
> Tout était propre à s'y mirer,
> Grâce aux pein's les plus dures ;
> Mais dès qu'un membr' venait d'entrer,
> Il était plein d'ordures.

Ce couplet, applaudi par une partie de la salle, fut sifflé par l'autre... On se battit dans le parterre ; les jeunes gens qui portaient alors des collets verts et des cadenettes, se montrèrent les plus violents à applaudir ; il s'en suivit des sifflets, des rixes, des duels ; le lendemain, la pièce fut défendue. Un nommé Limodin, qui était alors un des chefs de la police, fait venir Martainville... Celui-ci ne se laisse pas intimider... Il répond que sa pièce sera rejouée, ou qu'il fera retentir

tous les journaux de ses plaintes... Refus de Limodin de lever la défense. Que fait Martainville ?... le lendemain, on lit placardé à la porte du théâtre des Jeunes Artistes..., et dans toutes les rues de la capitale, une affiche monstre, sur laquelle est imprimé : Conversation du citoyen Martainville, auteur *des Assemblées Primaires, ou les Elections,* avec le citoyen Limodin, secrétaire de la police.... Là, il rend compte de sa conversation de la veille avec Limodin; vous pensez que l'on y retrouvait à chaque mot cet esprit, cette malice, ce trait incisif que Martainville possédait si bien... Entre autres griefs, Limodin lui reprochait d'avoir comparé *l'Assemblée primaire à une fille...* Enfin, tout ce que Limodin lui avait dit la veille dans son cabinet, Martainville l'avait affiché publiquement, et le tout assaisonné de réflexions à faire pouffer de rire... La pièce n'en demeura pas moins sous le coup de l'interdiction... et l'on vit sur l'affiche, ce que l'on mettait alors : « En attendant les *Assemblées Primaires* ou

les *Elections*, vaudeville du citoyen Martainville, suspendu par *ordre du gouvernement*. »

Les réactions à cette époque étaient terribles au théâtre, tous les jours il s'y passait des scènes tumultueuses ; heureux lorsqu'elles se terminaient sans qu'il y eût duel ou mort d'hommes... Si vous voulez une idée de ce que l'on chantait alors, dans les moments de réaction, prenez un vaudeville de ce même Martainville *, vous y lirez :

> On peut analyser le crime,
> Car, tyran, voleur, assassin,
> Par un seul mot cela s'exprime,
> Et ce mot-là, c'est jacobin.

A la première représentation de ce vaudeville, un coup de pistolet, chargé à balle, fut tiré dans la salle ; par bonheur il n'atteignit personne.

C'est aussi sur cette scène que Cuvelier

---

* *Le Concert de la rue Feydeau.*

et Hapdé donnèrent le *Petit Poucet*, ou *l'Orphelin de la Forêt*, mélodrame en cinq actes, à grand spectacle, *orné de chants, danses et costumes nouveaux, évolutions militaires, avec incendie, pluie de feu, explosion et démolition de l'arène du tyran Barbastal*. Ce mélodrame était joué par la célèbre Julie Diancourt, qui n'était plus jeune, car elle avait débuté à l'Ambigu-Comique, du temps d'Audinot, et un acteur nommé Delorge, qui est mort fou.

Une aventure, unique dans les fastes du théâtre, arriva aux Jeunes Artistes le jour de la première représentation de la *Nonne de Lindemberg*, épisode de la *Nonne Sanglante*, sujet tiré du roman du *Moine*. Des malveillants commencèrent par répandre dans la salle des odeurs infectes ; toutes les femmes s'évanouissaient, une cabale affreuse s'est formée contre la pièce : des sifflets on en vint aux cris, des cris aux mains. Le tumulte prit un caractère si effrayant, que l'autorité, pour éviter de plus grands malheurs, se vit dans la né-

cessité de faire évacuer la salle. Madame Vautrin était garottée à un arbre et des voleurs la gardaient à vue. La panique fut telle, que les voleurs s'enfuirent épouvantés ; madame Vautrin se sauva aussi, mais le châssis auquel elle était attachée ne voulant pas la quitter, elle emporta l'arbre avec elle, et courut jusque sur le boulevard, où, par bonheur, il se trouva un nouveau Milon de Crotone, qui fendit l'arbre sans y laisser son poignet.

Ainsi fut délivrée Madame Vautrin, non pas poursuivie par un songe comme le père Sournois, mais par un peuplier, et qui pouvait, nouvelle Daphné, rester métamorphosée en arbre : peut-être à la révolution de juillet, madame Vautrin aurait-elle servi à faire une barricade.

*Arlequin dans un œuf*, *les Sirènes*, *le Chat Botté*, obtinrent de grands succès ; Foignet fils, docteur, y brillait comme acteur et comme chanteur.

Tantôt heureux, tantôt malheureux, le théâtre des Jeunes Artistes se soutint avec des efforts inouis. Ce fut vers l'année

1804 que les billets à vil prix furent inventés. C'était absolument comme à présent, on les jetait par paquets dans les boutiques, dans les maisons, dans les administrations.

On allait aux Jeunes Artistes, moyennant huit sous aux premières, et six au parquet ; c'était fort agréable, et j'en usais, moi, jeune homme, Du reste, les petits théâtres, à cette époque, étaient, à peu de chose près, dans la même position où ils sont aujourd'hui.

Voilà qu'en 1807, époque du décret impérial, Bonaparte qui gouvernait à la Dupuytren, trancha la difficulté, en faisant fermer bon nombre de salles de spectacles d'un seul coup, sans leur donner le temps de crier merci ; acte que je trouvai alors, et que je trouve encore tant soit peu despotique de la part du grand homme (je lui en demande bien pardon du haut de sa colonne) ; mais il n'est pas permis à un roi, tel grand qu'il soit, de prendre la fortune et les établissements de ses sujets, sans les prévenir un peu d'avance : on

donne huit jours aux domestiques pour chercher une place. Le décret impérial est daté de Saint-Cloud, 9 août 1807, et tous les théâtres abolis furent fermés le 15 du même mois, ce qui ne fait que six jours.

Quand le théâtre des Jeunes Artistes fut supprimé, je commençais ma pauvre petite carrière de vaudevilliste (puisqu'ils veulent absolument qu'il y ait des vaudevillistes; moi je crois qu'il n'y en a pas, c'est un bruit qu'on a fait courir). Je venais d'y donner *Caroline de Lichtfield* et *la Jardinière de Vincennes*, avec Simonnin. Ces deux pièces réussirent beaucoup, grâce à la rare intelligence de plusieurs jeunes acteurs, que j'ai cités plus haut. Une petite fille du nom de Louise, qui n'avait pas encore treize ans, joua le rôle de *Caroline* avec un talent au-dessus de son âge.

Aujourd'hui, quand je passe, au bout de vingt-huit ans, devant la maison où était mon pauvre petit théâtre des Jeunes Artistes, je regarde en arrière et j'ai le

cœur gros de voir les magasins de M. Jecker fils, successeur de son digne père, remplacer le foyer public; je pleure quand j'entends le bruit des outils; là où naguère nous faisions chanter les airs de Piccini, de Propiac et de Foignet.

Ne m'en veuillez pas, M. Jecker, je vous ai connu enfant, personne plus que moi ne rend hommage à l'art de l'opticien, personne plus que moi n'apprécie le mérite des étuis de mathématiques, des boussoles, des aiguilles maritimes; j'aime les verres grossissants, j'aime les verres qui rapprochent certaines personnes, j'aime quelquefois bien davantage ceux qui en éloignent d'autres, j'aime les spectres solaires, les lorgnons doubles, les binocles, les chambres noires; j'aime surtout les vieilles lunettes dont se servaient nos pères, et dont je puis avoir besoin d'un jour à l'autre; mais je voudrais encore que mon théâtre des Jeunes Artistes fût au coin de la rue de Lancry, dût le superbe Ambigu-Comique en froncer les sourcils dans son large pâté de pierres.

Croyez-vous donc, mon cher Ambigu-Comique, que *les Sirènes* auraient viré de bord devant *Ango le Marin ?* Pensez-vous que le *Juif Errant* aurait fait peur au *Petit Poucet*, qu'*Arlequin dans son œuf* aurait voulu ramasser quelques miettes au *Festin de Balthazar ?* Non, non ; ils ont eu leur temps, vous avez le vôtre, et voilà tout.

S'il revenait un Napoléon ! mais n'ayez pas peur, il n'en reviendra pas ; rien ne l'annonce pour l'instant du moins. Malgré cela, un temps arrivera où l'on dira : le théâtre de l'Ambigu-Comique était en face de la rue où avait été celui des Jeunes Artistes.

C'est le sort des hommes et des choses de paraître et disparaître. Deux mots déduisent la vie et la mort : *Esse et fuisse.*

# THÉATRE

### DES

# FOLIES-DRAMATIQUES.

## LES FOLIES-DRAMATIQUES.

La chronique de ce petit spectacle sera courte et rapide, ses faits et gestes seront bientôt enregistrés, il ne compte aujourd'hui que cinq années d'existence. M. Allaux aîné, qui avait déjà obtenu le privilège du *Panorama-Dramatique*, obtint aussi celui des *Folies*... C'était, à cette époque, la récompense de travaux importants.

M. Allaux aîné, frère de celui qui avait remporté le prix de peinture pour aller à Rome, a été, de plus, l'inventeur du *Néorama*. Son jeune frère en avait exécuté les principaux dessins, avec d'autres lauréats, parmi lesquels il faut placer Thomas, alors jeune peintre plein de sève et d'avenir, qui mourut il y a deux ans. Il existe entre lui et Carle Vernet un point de douloureuse ressemblance. Carle Vernet venait de recevoir le cordon de commandeur de la Légion-d'Honneur, lorsque la mort le frappa, et Thomas avait à peine été nommé chevalier du même ordre, lorsqu'il fut atteint d'une cruelle maladie qui l'enleva à son frère\* et à ses amis. Il s'éleva d'abord quelques difficultés qui retardèrent l'ouverture des *Folies-Dramatiques*. Ce théâtre était appelé à remplacer sur le boulevard du Temple,

---

\* Thomas était frère de M. Gabriel, auteur d'un grand nombre de vaudevilles qui ont obtenu beaucoup de succès.

l'ancien Ambigu-Comique, transporté sur le boulevard Saint-Martin.

La salle nouvelle, très bien coupée, ajouta à la réputation que M. Allaux s'était déjà acquise comme peintre et comme architecte, car c'est sur ses plans qu'elle a été construite...

Lors de son ouverture, qui eut lieu le 22 janvier 1831, M. Léopold, homme de lettres, était directeur, mais il ne resta pas longtemps ; il se retira après l'ouverture, et ce fut M. Mourier, homme de lettres aussi, qui lui succéda. M. Porte-Lette, qui, sous le nom de Ponet, a attaché son nom à des ouvrages dramatiques, ayant quitté le Cirque-Olympique, dont il était régisseur, entra en cette qualité au théâtre des *Folies*...

Un prologue en vaudeville, *les Fous Dramatiques*, de M. Saint-Amand, et un mélodrame intitulé : *les Quatre Parties du Monde*, d'un ancien comédien du boulevard, nommé Bignon, inaugurèrent le spectacle. La troupe se composait de jeunes acteurs que l'on avait recrutés dans

la province et la banlieue ; quelques-uns se firent remarquer par d'heureuses dispositions. Palaiseau, qui montre du naturel dans les rôles de niais, Dumoulin et Rébard, que le théâtre des Variétés a pris chez lui ; Roger, Millet, Camille, etc. De jeunes actrices, mesdames Elise, Louise, Alphonsine, montrèrent de l'intelligence.

Mais deux comédiennes méritent une mention particulière, d'abord mademoiselle Théodorine, qui a déployé bien vite les germes d'un talent distingué, par sa tenue, sa manière de dire ; aussi depuis un an, elle est placée à l'Ambigu sous les rapports les plus favorables. *Nabuchodonosor* lui doit une partie de sa vogue, elle s'y montre belle... intelligente, soigneuse, elle y plaît...

Cette jeune personne est engagée, dit-on, à la Comédie-Française pour l'année prochaine, ce qui doit encourager les acteurs des petits théâtres ; bien d'autres ont eu cet honneur avant mademoiselle Théodorine, et bien d'autres l'auront encore après elle...

Quant à M<sup>lle</sup> Léontine, c'est bien la petite fille la plus cocasse, l'actrice la plus drôle, la plus bouffonne que je connaisse. Elle a commencé sa carrière dramatique au théâtre des Nouveautés, elle jouait un jeune élève dans l'*Ecole de Brienne* ou *le Petit Caporal*. Son allure est franche, hardie, elle ne recule devant rien... elle ne trouve aucune difficulté... Son débit est vif, son œil ardent... sa démarche assurée, sa mémoire désespérante.. Elle affectionne les rôles les plus longs et porte les jupons les plus courts. Dans *Gig-Gig*, elle faisait pâmer les habitués des Folies. Elle s'est acquis une telle réputation au boulevard, que le gamin ne la voit pas passer sans lui retirer sa casquette ; n'ayez pas peur qu'il la tutoye, il dit : voilà mamselle Léontine !... Il la regarde béant... il la hume, la respire... Quand elle entrait en scène, un silence religieux régnait dans la salle ; l'amphithéâtre était fasciné par son regard de basilic... On n'y aurait pas entendu casser une noix, croquer une noisette... et tant que Léontine était en scène, l'em-

ployé aux trognons de pommes pouvait se croiser les bras... Léontine n'était interrompue que par les éclats de rire qui se prolongeaient en échos jusque sous le vestibule.

L'ouverture des Folies eut lieu six mois après la révolution de juillet... Le peuple était encore dans la joie... Il régnait encore... du moins au théâtre... J'ai assisté un dimanche à une représentation extraordinaire... Le peuple a demandé la *Parisienne*, puis il a crié vive la Charte... puis vive Léontine!... Je crois que si cette petite actrice l'eût bien voulu, elle aurait fait de l'émeute aux Folies-Dramatiques, et donné du fil à retordre aux sergents de ville... La petite Léontine a changé de théâtre, mais non pas de quartier ; elle continue à la Gaîté ce qu'elle avait commencé aux Folies, et voulant prouver au gamin du boulevard qu'elle sait reconnaître l'enthousiasme qu'il a pour elle, le culte qu'il lui a voué... elle a joué la gamine de Paris avec une verve... un laisser-aller qui feront époque au

boulevard du Temple... Je ne serais pas surpris que cette petite fille ne devînt un jour une comédienne, et que les Variétés ou le Palais-Royal ne la vît jouer avec succès quelques rôles à la Flore ou à la Déjazet.

Ce théâtre, mené avec intelligence, a réussi ; mais il a été obligé, comme beaucoup d'autres, d'appeler quelquefois à son secours des acteurs de haute lignée ; Frédérick Lemaître lui vint un moment en aide ; cet habile comédien, voyant que par un été brûlant, le boulevard du Temple était triste et désert, prit en pitié le pauvre théâtre, témoin de ses débuts: Or, il alla trouver M. Mourier et lui dit : Vous souffrez... — Qui vous l'a dit ?... — Je le sais. — Encore ? — Je le sais, vous dis-je !... et si vous voulez, je puis amener tout Paris à votre théâtre ?... — Il fait bien chaud, répond le directeur en hochant la tête... — Bien chaud ?... bien chaud ?... tant mieux... répond Frédérick...

A vaincre sans péril, on triomphe sans gloire.

—Vous croyez ?... — Sans doute, quand on le veut bien...

L'été n'a pas de feux, l'hiver n'a pas de glace.

Et là-dessus, il lui montra le feuillet d'un manuscrit sur lequel on lisait : *Robert Macaire !!!...* A ces mots magiques, le directeur pétrifié...

. Resta comme une pierre,
Ou comme la statue est au *Festin de Pierre*.

Il ne trouvait rien à répondre, tant sa joie était grande !... Il entraîne le comédien dans son cabinet, lui signe un engagement, met la pièce à l'étude, et voilà que la salle des Folies-Dramatiques n'est plus assez grande pour contenir la foule qui se presse à ses portes. Cent représentations, avec une chaleur du Sénégal !... Ce théâtre ressemblait au tonneau des Danaïdes, toujours vide et toujours plein. Il est vrai de dire que Frédérick était vraiment fou dans cette folie ; jamais on n'a vu, et

jamais peut-être on ne verra chez aucun acteur tant d'audace unie à tant d'originalité.

*Robert Macaire* a tout résumé à lui seul. Dites ?... que n'en a-t-on pas fait ?... La poésie, la peinture, la musique ; tous les arts se sont emparés de ce type. *Robert Macaire* restera comme spécialité. *Robert Macaire* a détrôné toutes les renommées qui avaient brillé avant lui. *Jeannot* briserait sa lanterne en le voyant, *Nicodême* ne ferait plus sa révolution *dans la lune*. *Monsieur Vautour* resterait sous les *scellés*, *Cadet Roussel* lui dirait : « Maître, veux-tu que je baise la poussière de tes bottes déchirées... » Et *Jocrisse*... ce ravissant Jocrisse !... oubliant que son nom a fait le tour du monde, s'écrierait avec la vieille naïveté de Montaigne : « *Que says-je ?...* »

A Frédérick Lemaître a succédé, l'été suivant, Philippe, qui vint aussi braver la zône torride. Philippe y joua une pièce fort amusante de MM. Théaulon et Frédéric de Courcy : *les Aventures de Jovial...*

C'était encore cet *Huissier-Chansonnier*, qui avait tant fait rire aux Nouveautés... Ah ! si tous les huissiers étaient aussi bons enfants que M. Jovial, on aurait plaisir à faire des dettes, et Sainte-Pélagie serait un jour fort agréable... On voudrait s'y mettre, rien que pour entendre des couplets écrits sur papier timbré... Philippe attira aussi du monde à ce théâtre. Enfin, pour qu'il fût dit que tous les fous et toutes folles s'étaient donné rendez-vous aux *Folies-Dramatiques*, Odry le balourd.. y vint, après Philippe, donner des représentations extraordinaires. MM. Dupeuty et de Courcy se chargèrent de faire un *habit à la taille*... de ce gros stupide. Or, devinez ce qu'ils firent de ce pataud si divertissant ?... de cette tête de bois, si intelligente ?... Vous connaissez tous les bras d'Odry ?... les jambes d'Odry ?... les cheveux d'Odry ?... les yeux d'Odry ?... le nez d'Odry ?... Eh ! bien, devinez ce qu'ils ont fait de toutes ces choses ?... *Un homme à femmes !*... un *M. Coquelicot*... Oui, Odry, un homme à bonnes fortunes ?...

Odry, un mauvais sujet... un roué... Odry, un coureur de ruelles!... c'est drôle, avouons-le !

Malgré le nombre des théâtres et les mauvais jours ; malgré les luttes incessantes qu'il eut à soutenir, ce spectacle s'est maintenu jusqu'à ce jour, avec assez de bonheur, mais non sans faire de grands efforts... Parmi les ouvrages qui ont produit le plus d'effet aux Folies, citons d'abord *la Cocarde Tricolore...* des deux frères Coignard. Cette pièce, indépendemment de la circonstance qui la fit faire, offrait de l'intérêt, de l'esprit et de la gaîté...

C'est depuis l'apparition de la *Cocarde Tricolore,* qu'a commencé pour ce théâtre une série d'ouvrages, dont plusieurs auraient pu réussir sur des scènes plus relevées.

Alors des noms déjà connus dans les lettres, paraissent sur les affiches des Folies. On y voit arriver à la file, ceux de MM. Paul de Kock, Rougemont, Alexandre Comberousse, B. Antier, Francis-Cornu,

Anicet-Bourgeois, Wanderburck, Le Roi de Bacre, Dumersan, Valory, Simonnin, Masson, de Livry, Maurice, Alhoy, etc...

*La Laitière de Belleville, le Parc aux Cerfs*, ou *la Fiancée de Chevreuse ; mon Oncle Thomas, la Courte Paille, les Cuisinières, l'Amour et les Farces, le Marquis d'autrefois ;* enfin, *le Couvent de Tonningthon*, ou *l'Amitié d'une Jeune Fille,* épisode de la révolution, qui joignait au mérite d'offrir des situations fort attachantes, celui d'être joué par Palaiseau, Rébard, Roger, mesdames Camille et Théodorine ; la petite Léontine y représentait une bouquetière, et faisait beaucoup rire...

M. Mourier vient de s'adjoindre M. Hippolyte Cogniard pour diriger cette entreprise. L'intention de ces Messieurs est de donner plus d'importance à ce théâtre ; déjà des réparations et des embellissements ont été faits à la salle éclairée au gaz ; quelques nouveaux sujets seront engagés, les ouvrages auront plus de portée, la mise en scène sera mieux soignée. Sou-

haitons donc que ces projets se réalisent ; le public et les entrepreneurs y trouveront leur compte. On aime à voir grandir et prospérer les entreprises à l'existence desquelles sont attachées tant d'existences.

# THÉATRE

DES

# JEUNES ÉLÈVES

De la rue de Thionville.

(*Rue Dauphine.*)

# THÉATRE DES JEUNES ÉLÈVES

#### RUE DAUPHINE.

Quand vous avez traversé le Pont-Neuf, salué la statue d'Henri IV, et que vous entrez dans la rue Dauphine, vous ne vous doutez guère, en passant devant la maison n° 24, qui fait face à la rue du Pont-de-Lodi, que là il y eut un théâtre, théâtre d'enfants qui ont presque tous jeté un grand éclat sur l'art dramatique.

Avant que le théâtre des Jeunes Elèves de la rue de Thionville fût bâti, vers 1799

ou 1800, il y avait eu en son lieu et place une salle de vente, un club patriotique et un corps-de-garde.

Ce fut donc vers l'an VIII ou l'an IX de la république, qu'un sieur de Metzinger, menuisier en bâtiments, y fit construire une petite salle de spectacle. Cette salle modeste contenait seulement deux rangs de loges, un orchestre, des baignoires, un petit parterre et deux loges d'avant-scène.

Un comédien nommé Belfort, qui tenait à Paris un bureau d'agence dramatique, ouvrit ce spectacle ; plus tard, il s'adjoignit M. Constant Tiby, actuellement directeur du théâtre de Genève. Cette entreprise fut exploitée par MM. Dorfeuil et Pelletier de Volmeranges.

Belfort engagea des artistes de l'âge de six jusqu'à seize ans. Il prit pour instituteur Dorfeuil. On exerça d'abord les élèves dans la salle des Délassements Comiques, boulevard du Temple.

On représentait sur le théâtre des Jeunes Elèves tous les genres, depuis la tragédie jusqu'au ballet-pantomime.

C'est là que furent joués pour la première fois *le Paysan Perverti*, *Clémence Waldémar*, *Tous les niais de Paris*, folie fort originale de M. Réné Perrin, qui donna aussi *Fitz-Henri, ou la Maison des fous; l'Amour à l'anglaise*, de M. de Rougemont, *le Concert aux Champs-Elysées*, de M. Dumersan.

On y donnait beaucoup d'ouvrages du vieux répertoire, surtout des opéras-comiques.

Ce théâtre eut aussi de petites guerres intestines, à une époque où Pelletier de Volmeranges emmena une partie de la troupe jouer au théâtre Mareux, rue Saint-Antoine.

Vers la fin de 1805, MM. Belfort et Constant Tiby cédèrent leur théâtre à MM. Duport et Maxime de Rédon, qui ne purent tenir longtemps; alors les acteurs se mirent en société, et jouèrent jusqu'à la fermeture, qui eut lieu en juin 1807. Pendant les chaleurs, on emmenait quelquefois une partie de la troupe faire des tournées en province.

Cette salle, par la suite fut utilisée ; on y jouait la comédie bourgeoise, où l'on y donnait des bals. En 1826, elle fut démolie, et remplacée par une grande et belle maison.

Les auteurs qui travaillaient pour ce théâtre étaient d'abord : Félix Nogaret, plus connu sous le nom de l'Aristénète français, un des censeurs du gouvernement impérial.

Ce vieillard était bien le censeur le plus censeur de tous les censeurs ; les plaisanteries les plus innocentes lui paraissaient des monstruosités.

M. de Rougemont avait donné au Vaudeville une pièce intitulée : *les Amants Valets ;* M. Dubois, magistrat honorable et homme très spirituel, était alors préfet de police. Dans sa pièce, M. de Rougemont avait indiqué, parmi les personnages, Dubois, valet fourbe et intrigant. Le censeur raya ce nom et mit en marge du manuscrit : « Changez le nom de Dubois, par respect pour M. le préfet de police. »

Le même censeur disait aux auteurs

qui bataillaient pour obtenir un mot ou un couplet : « Messieurs, çà vous est bien facile à dire ; mais quand le ministre m'aura donné un coup de pied dans le..... me le rendrez-vous ?... »

C'était, du reste, un fort bon homme, vivant d'une façon originale, bien pourvu d'instruction, ne manquant point d'esprit ; mais il ne pensait pas que l'on pût censurer une pièce de théâtre, sans lui faire de larges amputations.

Ensuite venait le chevalier de Cubière-Palmézeau, si connu par ses *baisers* et ses *tragédies* ; cet homme eut le courage de refaire *Hippolyte* après Racine. C'était celui que feu Antignac désignait, quand il disait dans une chanson :

> Puis sur la scène, à la sourdine,
> Un auteur qui n'a pas de nom,
> Pour nous faire oublier Racine,
> Vient de ressusciter Pradon.

Puis Pelletier de Volmeranges, faiseur de drames larmoyants, dont les phrases étaient d'une longueur incommensurable.

Un jeune enfant lui répondit un jour le mot du soldat romain :

« Vous vous plaignez que je ne sache pas votre rôle en huit jours ; vous qui l'avez écrit, je vous en donne quinze. »

Cet auteur a pourtant fait quelques ouvrages, qui eurent de grands succès, entre autres : *Les Frères à l'épreuve* et *le Mariage du capucin*.

Enfin, M. Aude, père des *Cadet Roussel*, Moline, Rouhier-Deschamps, Brunot, rédacteur des *Petites-Affiches* ; Duport, Dufresnoi, Coupart, Décourt, Grétry, neveu du grand compositeur.

Madame Belfort, femme du directeur, y fit représenter *le Saut de Leucade* et la *Famille Portugaise*. Madame la comtesse de Beauharnais y donna aussi plusieurs ouvrages.

L'orchestre fut dirigé successivement par les sieurs Raymond, Roselly, Cuisot (père de l'actrice), Arquier, Bianchi et Naudet, actuellement musicien au théâtre des Variétés.

C'est sur le théâtre des Jeunes Elèves

que fut représenté pour la première fois un ouvrage intitulé : *Gibraltar*, de M. Charles Maurice, rédacteur-propriétaire du *Courrier des Théâtres*. Cette pièce en cinq actes, était composée ainsi : *premier acte*, tragédie ; *deuxième*, opéra-comique ; *troisième*, mélodrame ; *quatrième*, comédie en vers libres ; et *cinquième*, en vaudeville. C'était toujours la même action, toujours les mêmes personnages. C'est le premier ouvrage de ce genre d'originalité qui ait été joué.

Firmin a commencé sa carrière dramatique aux Jeunes Élèves. Firmin fut, tout jeune, ce qu'il a toujours été, vif, bouillant, impétueux... C'est l'acteur des sentiments exaltés, des larges passions ; l'acteur qui remue, qui entraîne les masses. Il a réchauffé parfois des œuvres un peu froides, et certains auteurs lui ont dû souvent des succès qu'ils n'auraient pas obtenus avec un comédien moins chaleureux et moins emporté que lui.

Fontenay s'est élancé du même théâtre sur la scène du Vaudeville. C'est un co-

médien plein de tact, de prudence; un acteur aux manières polies, au jeu posé, soignant son costume comme un débit et composant un rôle à merveille. Il s'est fait remarquer dans beaucoup d'ouvrages.

Une foule de jeunes talents escortaient les notabilités d'alors. Desprez, le fils de l'acteur qui jouait les confidents au Théâtre-Français, se montrait déjà bon comédien dans Soliman des *Trois Sultanes*, et le chevalier de *la Fée Urgèle*.

Lemonnier sortit aussi des Jeunes Elèves, pour aller à Rouen, et vint occuper à l'Opéra-Comique la place que ses talents, sa bonne tenue l'appelaient à remplir. Guénée qu'on a vu au Vaudeville et aux Nouveautés (il est à Londres), Edouard, Ozannes, Pélissier, qui furent aussi à Louvois et à l'Odéon; Clément, qui joua longtemps à Versailles; Lepeintre cadet; puis un enfant qu'on appelait Tourin, et qui jouait *le Chaudronnier de Saint-Flour* comme l'acteur le plus exercé.

Les femmes l'ont emporté sur le nom-

bre, et presque toutes sont devenues des actrices d'une haute portée. Je place en première ligne madame Rose Dupuis, cette belle et bonne comédienne si pleine de grâces, de sensibilité, actrice dont le charme est inexprimable, dont la voix est douce comme la cloche lointaine de l'ermite quand elle appelle à *l'angelus*.

Diriez-vous pas que sur la scène elle est chez elle? qu'elle cause avec ses amis? qu'elle donne des ordres à sa famille? C'est encore un dernier parfum qui s'exhale du grand théâtre fondé par Poquelin, valet-de-chambre du grand roi.

Madame Régnier, qui jouait les duègnes à douze ans, comme plus d'une comédienne à quarante, actrice au sel fin, au débit vif, pressé, spirituel, au style bien ponctué, bien accentué, possédant, par intuition, Molière, Regnard, Le Sage et tous les grands écrivains.

M$^{lle}$ Motté, qui se fit applaudir comme cantatrice dans toutes les capitales; elle chantait si bien le bel air de *Montano et Stéphanie* : *Oui c'est demain, demain que*

*l'hyménée!* qu'on la nomma *Montano*; sobriquets d'artistes, vous valez mieux que certains noms!

Puis venait Henriette Cuisot, cette grande brune à l'œil vif et noir, au regard de feu, à la démarche hardie, chantant le vaudeville avec abandon, enlevant un couplet avec une adresse inconcevable. Cuisot, bonne camarade, toujours naïve, quelquefois spirituelle, cette pauvre Henriette est morte dans l'isolement; sa mort fut si spontanée, que ses camarades n'eurent pas le temps d'en être prévenus. Elle s'en alla toute seule, elle qui avait vu tant de fois la foule sur ses pas. C'est amer! Pauvre femme!

Aldégonde, petite actrice agaçante, mettant beaucoup d'esprit dans son jeu; elle avait joué la comédie au théâtre Molière, quand il avait pris le nom de Variétés Etrangères, sous la direction de M. Boursault; elle annonçait tant de dispositions, qu'on l'avait surnommée la petite Mars du quartier Saint-Martin.

Adèle Lemonnier, sœur du comédien,

dont je viens de parler, épousa M. Boussigne, artiste dramatique ; de cette union naquit madame Thénard du Vaudeville, talent héréditaire ! transmission du sang!

Une toute petite fille, entrant à peine dans l'adolescence, portant une jolie figure pâle, mais ronde, mais douce, mais charmante, yeux vifs, sourire gracieux, maintien décent : Pauline était son nom. La première fois que je la vis, elle jouait l'Amour dans une féerie ; on la retirait d'une corbeille de fleurs. Si bien que d'abord on ne la reconnaissait pas. Mademoiselle Pauline étant encore enfant, apportait déjà ce soin, cette exactitude qu'elle a toujours conservée depuis; peu d'actrices ont porté la cornette avec plus de mignardise, le bavolet avec plus de gentillesse : c'était une charmante *laitière suisse*, une suave *rosière*.

Toujours bien soignée, bien corsée, bien épinglée, jouant un rôle à la centième représentation comme à la première, espèce de marquise en cotillon rouge ; elle aurait mis des mouches dans *Perrette*,

qu'avec sa jolie figure, ça n'aurait pas été un contre-sens.

Puis, une Virginie Legrand, qui plaît en province ; puis une Agathe Martin, qui est devenue une excellente danseuse ; puis une belle personne du nom d'Arsène, qui se fit distinguer au Vaudeville, à côté de Mademoiselle Betzi, sa jolie sœur. Mademoiselle Betzi, retirée du théâtre, vient, jeune encore, de succomber à une maladie longue et douloureuse : fosse fraîche ouverte !.... terre mouvante !.... silence ! et respect !....

Puis une jeune personne du nom de Mitonneau, qui jouait des duègnes, et que l'on applaudissait à la Gaîté il a quelques années ; enfin une autre petite duègne, appelée la petite Bardoux, qui phrasait à merveille. Presque tous ces enfants demandaient à faire les vieux ; c'était vraiment original de les voir se grimer la figure avec des épingles noires et du charbon brûlé... Cette petite Bardoux était impayable dans madame Pernelle, quand elle disait : « *Marchons, gaupe ! marchons !* »

Attention, messieurs et mesdames! que la trompette sonne, que le tambour batte au champ; pavoisez vos fenêtres, sablez le devant de vos portes pour voir passer... *Fretillon!...* vous ne vous y attendiez point, n'est-ce pas? Eh! oui, c'est Virginie Déjazet que je vous annonce, Virginie la spécialité de l'époque, la femme par excellence, la comédienne excentrique, oui, Virginie qui est aussi sortie de cette brillante pépinière! Je la vois encore dans *Fanchon toute seule.* C'était déjà une actrice. Elle n'était guère plus grande que sa vielle. Après la pièce, on se la passait de mains en mains dans les loges, pour lui donner des bonbons. Quand elle entrait en scène, son œil d'aigle mesurait l'espace qui la séparait du public, avec cette assurance que donne un grand courage. Dans le présent elle voyait l'avenir; rien ne l'effrayait, rien ne l'arrêtait. Elle semblait dire comme César : *A moi le monde!* Virginie est une heureuse exception, elle peut tout dire et tout faire, parce qu'elle ne dit et ne fait rien comme les autres.

Elle chante le couplet comme Désaugiers le chantait au caveau moderne; elle danse comme Taglioni; fait des armes comme Grisier, elle est femme, elle est homme, elle est tout ce que vous voulez... Elle parle toutes les langues, tous les idiômes, tous les baragouins, ça lui est bien égal, à elle... Elle a été tout ce qu'il est possible d'être; villageoise, grisette, reine, impératrice, page; elle a été Henri IV, Louis XII, Louis XIII, Louis XV; elle a été J.-J. Rousseau, Voltaire. Virginie a été décorée des ordres de tous les souverains de l'Europe; elle a porté le bonnet de la liberté et le petit chapeau du grand homme... En voilà des extrêmes! elle s'est battue à Wagram, a été blessée à Eylau, a défendu les buttes Chaumont; je crois même qu'elle a signé, comme maréchal de France, les capitulations de 1814 et 1815!

Je l'ai vue dans la même soirée porter la capote de Napoléon et la veste du gamin; je lui ai entendu dire: « Soldats, votre empereur est content de vous! »

Et l'instant d'après s'écrier : « Ah ! c'te tête ! » Eh ! bien, je puis vous affirmer qu'elle était sublime des deux côtés.

Allons, Virginie, à toi le rire, à toi le théâtre ! sois toujours gaie, bonne, folle, toujours entraînante, toujours délirante ! mousse, mousse comme le champagne retombe en gerbes éblouissantes ! éparpille-toi en bons mots !... Et les générations futures s'écrieront : « Il y eut un César, un Capitole, un Alexandre, une Colonne, un Bonaparte et une Virginie Déjazet !... »

# THÉATRE DE LA CITÉ.

# THÉATRE DE LA CITÉ

Voici venir un théâtre fondé sur les ruines d'une des plus vieilles églises de Paris.

Saint-Barthélemy fut d'abord chapelle du Palais, puis église royale et paroissiale. Elle était située rue de la Barillerie, en face du Palais-de-Justice.

Le comte Eudes, élevé à la dignité de roi, la fit construire ou réparer en 890, 891. En 915, Salvator, évêque d'Aleth,

en Bretagne, craignant les effets de la guerre que faisait Richard, duc de Normandie, à Thibaud, comte de Chartres, vint y déposer une grande quantité de reliques, parmi lesquelles on comptait les corps de dix-huit saints.

Cette église porta quelque temps le nom de Saint-Magloire, mais en 1140, elle reprit celui de Saint-Barthélemy, qu'elle conserva jusqu'à son entière extinction qui arriva en 1787.

D'abord, quelques pierres se détachèrent des piliers du chœur ; voyant que l'édifice menaçait ruine, on enleva à la hâte les vases sacrés et tous les objets précieux, et peu de temps après, l'église s'écroula avec un fracas épouvantable.

On se mit de suite à la reconstruire ; le portail était terminé et les piliers de la nef s'élevaient déjà, lorsque la révolution vint suspendre le cours des travaux.

Saint Barthélemy prévoyait-il que son église devait devenir un lieu de plaisir et de licence ? Etait-ce un avertissement qu'il avait voulu donner aux impies, en

s'écroulant juste à l'époque d'une révolution, qui devait renverser les autels, et faire de tous les lieux saints d'horribles lupanars ?...

D'un autre côté, le peuple de Paris, à qui le nom de saint Barthélemy avait porté malheur en 1572, voulait-il prendre sa revanche deux cents ans après, en choisissant la demeure du saint malencontreux, pour y effacer les traces de sang, en y faisant d'ignobles saturnales ?

Le théâtre de la Cité fut bâti vers 1791, par un architecte nommé Lenoir * et Saint-Elme, son neveu, qui l'administrèrent pendant quelque temps avec intelligence. Beaucoup d'ouvrages du répertoire du théâtre des Variétés Amusantes, situé Palais-Royal, près la galerie de Bois, y furent transportés ; grand nombre de comédiens du même théâtre formèrent le

---

* Celui qui fonda le musée des Petits-Augustins, et à qui l'on est redevable de la conservation d'un grand nombre d'anciens monuments.

noyau de la nouvelle troupe de la Cité.

Bien que ce spectacle fût situé dans un des quartiers les plus populeux de Paris, sa destinée ne fut jamais brillante ; dans l'espace de quinze ans, il fut ouvert et fermé vingt fois. On y essayait tous les genres, et pas un ne pouvait s'y acclimater.

Le 20 octobre 1792, le théâtre s'ouvrit par une représentation au bénéfice des citoyens de la ville de Lille. On y joua *la Mère rivale, la Nuit aux aventures* et *Tout pour la liberté.*

A dater du 23 brumaire an II de la république (1793 vieux style), ce théâtre quitta le nom de théâtre du Palais, et prit celui de Cité-Variétés. Le mot « palais » blessait sans doute les oreilles de nos républicains farouches, qui, plus tard, se laissèrent apprivoiser par des dignités, des rubans et des places.

Dans l'origine, on y jouait des drames, des comédies et des opéras. Les auteurs qui se consacrèrent le plus à ce théâtre, étaient : Dumaniant, Picard, Pigault-

Lebrun, Desforges, Patrat, le Cousin Jacques, Planterre, Aude, Tissot, Dorvigny, Plancher-Valcour (qui s'était fait appeler Aristide), Martainville, Dorvo, Pompigny, Camaille Saint-Aubin, Armand Charlemagne, Ducray-Duménil, Cuvelier, Sewrin, Armand Gouffé, Georges-Duval, Henrion ; plus tard, Servières, Rougemont, Dumersan, Moreau, etc.

Il existe peu de théâtres à Paris qui aient compté autant d'acteurs à réputation. Les principaux étaient : Beaulieu, Saint-Clair, Pélicier, Barotteau, Frogère, Varennes, Brunet, Tiercelin, Closel, Duval, Villeneuve, Armand Verteuil, Cartigny, Mayeur, Tautin, Laffitte, Bithmer, Raffille, Dumont et Frédéric; Faure, actuellement à la Comédie-Française, y dansait dans les pantomimes. Comme actrices, mesdames Potier, sœur de notre grand comique, Saint-Clair, Pélicier, Leloutre, Tabraise aînée, Tabraise cadette, Cartigny, Julie Pariset, Chénier, Lacaille, Destrées, Cléricourt, Roseval, la petite Frogère, etc.

On a fait la remarque que le théâtre de la Cité, construit sur l'emplacement d'une église, fut celui où l'on joua le plus de pièces révolutionnaires, et surtout le plus d'ouvrages dirigés contre la religion et les prêtres.

*La folie de Georges*, *Marat* ou *l'Ami du Peuple*; le *Tombeau des Sans-Culottes*, la *Mort de Beaurepaire*, les *Moines gourmands*, les *Dragons et les Bénédictines*, les *Dragons en cantonnement*, *A bas la Calotte*, *l'Esprit des prêtres*; on y rejoua aussi le *Jugement dernier des rois*, de Sylvain Maréchal, auteur du fameux *Dictionnaire des Athées*. Dans cette pièce, on voyait la czarine danser la gavotte avec le pape.

Le libraire Barba y débuta en 1795 par le rôle de Frontin, dans *Guerre ouverte*. L'acteur Michot et la jolie comédie des *Étourdis* d'Andrieux avaient monté l'imagination du jeune libraire. Cependant il quitta bientôt la scène pour se livrer entièrement à son commerce; mais il était écrit que Barba devait occuper une place

honorable dans l'histoire de notre théâtre, car cet éditeur infatigable a jeté dans le monde littéraire plus de six millions d'exemplaires de tragédies, comédies, opéras, ballets, pantomimes, libretti, programmes, etc.

Une aventure originale précéda sa retraite. Un jeune homme ayant attaqué sa personne et son commerce dans un journal rédigé par Lepan, Barba*, dont on connaît les forces athlétiques, le guetta un soir à la sortie du spectacle ; après s'être bien assuré qu'il était l'auteur de l'article diffamatoire, il l'étreignit dans ses bras, comme le serpent de la fable enlaça le fils de Laocoon, puis il se laissa glisser par terre en l'entraînant sur lui ; après lui avoir infligé une forte correction, Barba se mit à crier au secours. La garde arriva, on emmena les deux champions au poste du Pont-Neuf, et l'on allait conduire le malheureux jeune hom-

---

\* C'est lui qui m'a communiqué cette anecdote.

me à la préfecture, lorsque Barba intercéda pour lui ; le battu fit des excuses au battant, et l'affaire en resta là.

Martainville débuta aussi au théâtre de la Cité, dans *Frontin tout seul* ou *le Valet dans la malle*, vaudeville d'Ernest Clonard. Si Martainville n'obtint pas de succès comme comédien, il s'en est dédommagé comme auteur et comme publiciste.....
Aussi disait-il souvent :

« Je me sens toujours porté à l'indul-
« gence quand je parle des comédiens qui
« ne sont pas bons, car je me rappelle que
« j'étais bien mauvais ! »

Un auteur fit représenter à la Cité, *l'Epoux Républicain*. Un mari dénonçait sa femme au comité révolutionnaire comme aristocrate. Après la représentation on demanda l'auteur, qui parut en carmagnole, le bonnet rouge sur la tête, salua le public et dit d'une voix émue :

« Citoyens, je n'ai pas eu de mérite en
« traçant ce petit tableau patriotique ;
« quand le cœur conduit la plume, on fait

« toujours bien, et je suis sûr qu'il n'y
« a pas dans cette salle un mari qui ne
« soit prêt à faire comme mon *Epoux*
« *Républicain*. »

Une salve d'applaudissements accueillit cette harangue conjugale d'une singulière tendresse. Quel délire !...

Plus tard la réaction fut violente ; un avocat nommé Ducancel donna *l'Intérieur des Comités révolutionnaires* ou *les Aristides modernes*. Cette satire sanglante d'une sanglante époque obtint un succès de fureur ; deux cents représentations ne suffirent pas aux Parisiens pour épuiser leur moquerie.

Brunet qui venait de la province, et qui avait débuté au théâtre de la Cité, jouait dans cette pièce le rôle de Vilain, le portier du comité révolutionnaire. Quand Manlius-Torquatus lui disait :
« Viens ici, Vilain ; il me prend envie de
« te débaptiser... Il faut que je te nomme
« Torquatus, » Brunet répondait, avec son ingénuité connue : « Du tout..., par
« exemple !... qu'est-ce que ma marraine

« dirait ?... Vilain je suis, et veux rester
« Vilain. »

La pantomime est le genre qui fit le plus d'argent au théâtre de la Cité. C'est là que furent représentés *la Mort de Turenne, le Damoisel et la Bergerette, la Fille Hussard, les Tentations de Saint-Antoine, les Incas, l'Homme Vert, Turlututu, Empereur de l'Ile Verte* et *le Mogol,* ou *la Fête du Sérail.* Les chevaux de Franconi y obtinrent un grand succès et y firent d'excellentes recettes. On les intercalait dans les pantomimes, ce qui donnait beaucoup de charmes à ces sortes de représentations.

Un soir un des plus beaux acteurs de la troupe, je veux dire un des plus beaux chevaux, le jeune premier, tomba dans l'orchestre et faillit se casser la jambe ; il en fut quitte pour garder l'écurie pendant huit jours, et reparut plus superbe que jamais. Se rentrée fut annoncée sur l'affiche, le public s'y porta en foule. L'acteur équestre reçut des spectateurs un accueil qui dut lui prouver combien il était

aimé. Il fut redemandé après le spectacle, et peu s'en fallut qu'on ne lui jetât des vers et des couronnes.

Dans un charmant vaudeville de Dieulafoi, Jouy et Longchamps, appelé *le Tableau des Sabines*, et représenté à l'Opéra-Comique National, le 9 germinal an VIII..., Dozainville chantait le couplet que voici, en parlant des pièces où les chevaux de Franconi paraissaient.

> L'auteur de ces beaux intermèdes
> Aux passions sait mettre un frein,
> Avec des acteurs quadrupèdes,
> L'intrigue doit aller bon train.
> Par malheur pour la troupe équestre,
> On m'a dit que ce mois dernier,
> Le trop fougueux jeune premier
> S'est laissé tomber dans l'orchestre.

En l'an x (1802), des chanteurs allemands exploitèrent la salle de la Cité, qu'ils appelèrent *Théâtre de Mozart*. On y donna plusieurs opéras du pays : *le Menteur des Cours*, *le Visionnaire*, *le Mari jaloux*. L'ouvrage le plus important fut

le *Miroir d'Arcadie*, opéra du compositeur Sysmeir, et surtout l'*Enlèvement au sérail*, de Mozart. Les chanteurs qui s'y firent entendre étaient : Hoffmann, Reiner, Walter, Cindler ; les dames Welner, Renier, Luders. Le spectable ne réussit pas. Les bouffes commençaient à s'acclimater chez nous ; les Piccini, les Sacchini, avaient commencé cette révolution musicale que Rossini devait achever plus tard.

Le théâtre de la Cité subit tous les modes de direction, même une compagnie d'acteurs-sociétaires.

Vers l'année 1805, l'acteur Beaulieu tenta de relever le théâtre de la Cité. Comme il avait eu une grande réputation dans les niais, (c'est lui qui avait créé *Cadet Roussel*, l'*Enrôlement supposé*, et le fameux *Ricco*), Beaulieu espérait que le public se souviendrait de lui ; mais le public est oublieux de sa nature, cet acteur avait vieilli, de jeunes réputations surgissaient, Brunet avait grandi, Brunet était à l'apogée de sa gloire.

Beaulieu avait une imagination ardente ; quand il prit le théâtre de la Cité, il dit à quelques-uns de nous, qui étions les jeunes hommes d'alors : « Je brûle mes « vaisseaux... et si je ne réussis pas, je « me brûle la cervelle. »

Nous le rassurions en le plaisantant, et nous lui donnions des espérances que nous étions loin d'avoir. Voilà qu'un jour Beaulieu conçoit le projet d'étonner la capitale, il nous annonce sérieusement l'intention où il était de se montrer dans un rôle tragique.

Nous ne pouvions croire à cet acte de folie ; mais un matin on lit dans Paris : « *Mahomet*, tragédie de Voltaire, dans laquelle le citoyen Beaulieu remplira le rôle de Mahomet, suivi de *l'Enrôlement Supposé*, comédie de Guillemin, dans laquelle le citoyen Beaulieu remplira celui de Guillaume. »

A cinq heures du soir, une foule immense assiégeait les portes du théâtre de la Cité. Sept heures sonnent, la toile se lève, Beaulieu paraît ceint du turban, le

poignard à la hanche gauche; un silence profond règne dans la salle, on avait peur de respirer. Pendant la première scène, l'acteur étonne par quelques éclairs, une tirade débitée avec chaleur entraîne les applaudissements ; mais bientôt le naturel revient ; l'acteur s'intimide, s'embarrasse, quelques gestes grivois trahissent le niais par excellence, et avant la fin du troisième acte, Mahomet est forcé de quitter la scène ; la veste de laine remplace le dolman damassé, une perruque rousse succède au turban, la prose de Guillemin tue les vers de Voltaire, et le public, tout triste d'avoir affligé un acteur qu'il avait tant aimé, le redemande après la petite pièce; mais le coup était porté! *Mahomet* avait tué *Guillaume.* Quelque temps après, Beaulieu, qui était tombé dans une mélancolie profonde, se brûla la cervelle par une belle journée d'été.

Après la fermeture définitive, la salle de la Cité reprit le nom des Veillées, ensuite elle s'appela le bal du Prado, nom qu'elle a toujours conservé depuis.

Le foyer public, et plusieurs autres pièces, sont devenus des loges de franc-maçonnerie. Dans la plus belle, on voit encore un trône et deux fauteuils, dans lesquels se sont assis Napoléon et Joséphine qui y présidèrent une fête d'adoption donnée par le maréchal Lannes et le général Poniatowski, qui tous les deux étaient vénérables de loges.

Il existe à l'entresol un joli petit théâtre bourgeois, où l'on jouait la comédie de société ; mais obéissant aux ordonnances, M. le préfet de police a fait défendre, en 1825, d'y donner des représentations.

Les machines du théâtre ont été achetées, en 1808, par M. Bourguignon, directeur de la Gaîté. Elles ont été consumées dans l'incendie de 1835; attendu que tout doit finir. Sous la galerie qui conduit de la rue de la Vieille-Boucherie au bord de l'eau, on a construit de petites boutiques, qui malheureusement sont inhabitées, l'endroit étant trop sombre et point passager. Les dessous du théâtre sont aujourd'hui transformés en espèces de caves

qui servent de serres chaudes, et dans lesquelles les jardiniers et les pépiniéristes déposent, après leur marché, les fleurs, les arbustes qu'ils n'ont point vendus.

Au milieu de ce grand bouleversement, quelques vieilles colonnes sont restées debout... de vieux chapitaux sont demeurés en place... Dans une petite cour on remarque deux ou trois débris de pierres tumulaires qui servent de pavés.

Hélas! peut-être moi-même ai-je foulé aux pieds les noms effacés de quelques martyrs, ou ceux de quelques saints évêques!...

Voilà tout ce qu'il reste aujourd'hui de l'église de Saint-Barthélemy, édifiée ou réparée par Eudes, roi de Paris.

Qui sait si la Terreur, qui a fouillé les tombeaux, déchiré les suaires, mordu les cercueils, éparpillé les os des morts pour danser à l'entour, n'a pas oublié dans un coin obscur du théâtre quelques-unes des saintes reliques que l'évêque d'Aleth y vint déposer lui-même?...

Pourquoi réveiller les morts?... je re-

garde les saints comme fort étrangers aux crimes de la terre ; j'aurais voulu que leurs autels et leurs tombeaux fussent respectés... je n'aurais jamais voulu voir un lieu consacré au culte, devenir un théâtre de mélodrame ou de pantomime, et les chevaux de Franconi hennir et piaffer, tout juste à l'endroit où l'on avait célébré les saints mystères.

Paris sera toujours assez grand, ce n'est pas la terre qui manque.

Ah ! laissez nos vieilles églises tomber en ruines si vous le voulez ; mais respectez toujours leurs pierres noircies par le temps, et les ossements qu'elles recouvrent.

Oui, je le répète, conservez toujours purs les asiles fondés pour la prière. Est-il un homme qui puisse dire : *Jamais je n'aurai besoin de prier ?...*

# RAMPONNEAU.

# RAMPONNEAU.

On s'est beaucoup plu, depuis quelques années, à faire revivre les grandes célébrités théâtrales, et l'on a peut-être un peu trop négligé les petites.

Gloire aux grands noms!... c'est justice!... Mais en faisant l'éloge des officiers, n'oublions pas les soldats. Que les Garrick, les Lekain, les Talma, les Larive, les Saint-Prix, les Molé, les Dugazon, les Fleury, soient nos dieux de première

classe, j'y consens; je suis prêt à brûler de l'encens aux pieds de leurs autels. Que les Desgarcins, les Lecouvreur, les Sainval, les Devienne, les Raucourt, les Joly, les Contat, les Duchesnois et tant d'autres femmes illustres, reçoivent des couronnes après leur mort, et même de leur vivant, je suis trop galant pour leur refuser des fleurs... Ah! couvrez-en leurs fronts et leurs tombeaux..... Je ne dirai jamais..... assez! Mais, je le répète, ne soyons pas ingrats envers des noms moins grands... Nos pères leur ont dû des plaisirs, nous leur devons bien quelques souvenirs aussi.

Voilà qui est bien grave à propos de Ramponneau; on va me dire : « Qu'a de commun un cabaretier des Porcherons avec les noms fameux que vous venez de citer ? » Je répondrai : « Ce nom de cabaretier se rattache à l'histoire de la comédie; il doit être enregistré comme les autres. »

Si Ramponneau n'eût vendu que du vin à six sous, s'il se fût borné à faire danser les ouvriers le dimanche et le

lundi, certes ce serait une irrévérence grande que de mêler son nom à ceux que je viens de citer...; mais ce cabaretier a eu l'intention d'être acteur..., c'en est assez pour qu'il mérite une mention honorable, surtout dans un ouvrage qui a mis sur son frontispice : *Chronique des Théâtres.*

D'ailleurs sa biographie se rattache à celle des auteurs et des comédiens de son époque.

Grégoire Ramponneau, qui régnait aux Porcherons vers l'an de grâce 1770, a laissé un nom impérissable, parce qu'il est arrivé jusqu'à nous, en passant de bouche en bouche..... On trouve encore son image dans plus d'un cabaret, à côté de celle de l'empereur. L'un monte un cheval de bataille, et l'autre est à califourchon sur un tonneau.

Ramponneau a été célèbre pendant longtemps. Il a frayé avec toutes les notabilités dansantes, mangeantes et buvantes du boulevard du Temple ; c'était la Baleine des Porcherons.

Taconnet, qui a laissé des souvenirs au théâtre, comme acteur et comme auteur, allait souvent, avec son camarade, le fameux Constantin, à la guinguette de Ramponneau-Grégoire.

C'est peut-être à ce nom-là que nous devons la résurrection du refrain que chante Blondel, dans *Richard-Cœur-de-Lion* :

> Moi, je pense comme Grégoire,
> J'aime mieux boire.

Les auteurs du temps, qui travaillaient pour les petits spectacles, allaient chercher des inspirations dans ce cabaret. Dorvigny, qui se disait fils de Louis XV, et qui n'en était pas plus fier pour cela, Dorvigny a été le père des *Jocrisses* que Brunet devait plus tard immortaliser par son jeu simple et naïf. Ce pauvre Dorvigny allait aussi composer ses romans et ses comédies à la guinguette de Ramponneau, et plus d'un artisan qui buvait avec lui, était loin de se douter qu'il trinquait avec le fils d'un roi !...

En ce temps-là, les auteurs n'avaient pas de voitures; ils ne gagnaient pas vingt, trente, quarante mille francs par an. Une pièce se payait vingt écus; c'était un prix fait comme un habit (je dirais comme des petits pâtés, si je ne craignais d'être un peu trivial).

On jouait les pièces cent fois, deux cents fois, trois cents fois... On les jouait toujours... Audinot et Nicolet faisaient fortune; les auteurs mouraient à l'hôpital, et tout allait bien.

Mais nos devanciers vivaient au jour la journée; ils n'avaient point d'ambition; il leur semblait que le mot poète et le mot misère devaient toujours marcher ensemble. Taconnet et son camarade Constantin avaient aussi choisi la guinguette de Ramponneau, de préférence à d'autres... Là, nos acteurs, accoudés devant une bouteille de vin, répétaient leurs rôles en présence du cabaretier célèbre, qui se gaudissait à les entendre. Taconnet et Constantin étaient les plus intrépides buveurs qui fussent au monde.

J'ai su d'un vieux comédien nommé Genest, qui jouait encore la comédie au théâtre de la Gaîté en 1825, qu'une fois ces deux acteurs firent le pari de vider entre eux deux une pièce de cent vingt bouteilles; Ramponneau la fit monter. On commença : les champions s'excitaient par des bons mots, par des saillies; et peu s'en fallut que nos deux fous ne gagnassent le pari. Ils avaient à peu près bu les deux tiers du tonneau, lorsque Constantin vint à chanceler; Taconnet tint bon, lui; mais après quelques nouvelles libations, il demanda une trève d'une heure, une suspension d'armes; les verres furent déposés : alors les témoins, craignant pour ces nobles ennemis, déclarèrent que le combat n'irait pas plus loin, et, pour mettre les parties belligérantes dans l'impossibilité de continuer, ils burent le reste de la futaille, au risque de s'enivrer à leur tour.

Voilà de la charité, ou je ne m'y connais pas... Voilà ce qui s'appelle aimer son prochain plus que soi-même...

Constantin mourut des suites d'une orgie, et son ami Taconnet d'une chute qu'il fit et qui lui occasionna une plaie à la jambe. Taconnet, comme auteur, ne manquait ni d'esprit ni de gaîté; il a laissé plus de quatre-vingts pièces de théâtre, dont cinquante au moins sont imprimées.

On lit dans les mémoires secrets de Bachaumont :. « Le sieur Taconnet, au-
« teur et acteur de Nicolet, vient de
« s'exercer sur un sujet plus noble ; il a,
« de l'agrément de la police, fait impri-
« mer des *Stances sur la mort de la*
« *reine,* en forme d'élégie. Il faut avouer
« que si cet ouvrage fait honneur au cœur
« de cet *histrion*, il dégrade singulière-
« ment l'héroïne. On est surpris, d'après
« l'oraison funèbre du père de Pau, si
« fameuse par son ridicule et par l'éclat
« scandaleux qu'elle fit à la mort de mon-
« seigneur le Dauphin, que l'on n'ait pas
« examiné de plus près la pièce burlesque
« du sieur Taconnet : il est des éloges
« qui doivent être interdits à de certaines
« bouches. »

Cet *histrion !*... à propos d'un ouvrage que l'on reconnaît être l'œuvre du cœur ? Pourquoi serait-il interdit à un mauvais poète de célébrer les vertus d'un bon prince ou la gloire d'un grand capitaine ?

Je suis convaincu d'avance que les vers de Taconnet n'étaient pas forts ; mais puisque l'intention était bonne, l'intention devait le faire absoudre ou du moins le mettre à l'abri d'une grosse injure.

On trouvera peut-être ma remarque minutieuse ; mais je défends mon héros, moi !..... J'ai mis Taconnet sur la scène des Variétés avec mon spirituel collaborateur et ami Merle. Tiercelin l'a fait revivre, grâce à son jeu si gai, si vrai, si entraînant ; Tiercelin, cet acteur inimitable dans son genre, qui a si bien représenté le peuple.

C'est à Tiercelin que l'on pourrait appliquer ce vers d'une chanson de Béranger, faite pour une occasion plus grave :

Bras, tête et cœur, tout était peuple en lui.

Si je ne réhabilitais pas la mémoire de ce pauvre Taconnet, je commettrais le crime de lèse-reconnaissance.

A force de hanter les comédiens, voilà-t-il pas qu'un jour maître Ramponneau se sent une velléité de comédie ; nouveau Thespis, il pense à s'élancer d'un tonneau sur le théâtre ; ses amis l'encouragent, il n'hésite plus et va s'engager dans la troupe d'un sieur Gaudon, directeur d'un spectacle forain.

Un rôle lui est confié, il l'apprend, le répète ; mais au moment de débuter, il lui prend un scrupule, il a peur du diable et de son curé, et ne veut plus être comédien.

Le directeur, qui comptait beaucoup plus sur le nom de Ramponneau que sur son talent, le directeur, qui n'avait point engagé l'acteur, mais bien plutôt le marchand de vin, exige que celui-ci tienne son marché.

Refus de la part de Ramponneau ; sommations, assignations, procès de la part de Gaudon, scandale ; les journaux reten-

tissent de l'aventure, on compose une complainte sur Gaudon et ses malheurs; on fait des paris pour et contre, on s'entretient à Versailles de ce procès burlesque; le comte d'Artois tient pour *Gaudon*, Monsieur (comte de Provence, depuis Louis XVIII) pour *Ramponneau*.

Cependant, au dire de Voltaire, ce procès ne fut pas jugé. Mais on doit penser qu'après tout le bruit qu'il avait fait, la vogue de Ramponneau grandit encore.

Les voitures armoriées, les équipages stationnaient à sa porte... on retenait des salons huit jours à l'avance, on allait dîner chez lui, rien que pour le voir..., l'entendre... Dès lors, tout se fit à la Ramponneau.

On dansait à la Ramponneau..., on chantait à la Ramponneau..., on buvait à la Ramponneau.

Ce qu'il y a de singulier, c'est qu'une tradition populaire a prétendu que l'influence du clergé avait été pour quelque chose dans cette affaire. Ramponneau gagna son procès, ou, pour mieux dire,

ce procès fut arrangé, moyennant une somme d'argent que l'on donna à Gaudon. Je ne garantis pas le fait.

Son curé serait intervenu en disant :

« Qu'il était scandaleux que l'on voulût
« contraindre un homme à se faire comé-
« dien ; que du moment que son ouaille
« avait vu le précipice ouvert sous ses
« pas, il était libre de revenir ; que l'on
« ne pouvait pas forcer un chrétien à se
« damner de gaîté de cœur, que ce serait
« un funeste exemple à donner... ; que
« d'ailleurs il y avait déjà bien assez de
« comédiens, qu'il n'y en avait que trop
« même, et qu'il fallait saisir l'occasion
« d'arracher un malheureux à la damna-
« tion éternelle. »

Pour que rien ne manquât à la gloire de Ramponneau, Voltaire fit un plaidoyer en sa faveur ; dans ledit plaidoyer, le philosophe établit un parallèle entre la profession de comédien et celle de cabaretier, parallèle qui pourrait donner quelque autorité à ce que j'ai dit plus haut.

Ce plaidoyer, que Ramponneau est

censé prononcer lui-même devant se juges, renferme d'excellentes plaisanteries et de bons arguments.

« Messieurs mes juges, y dit-il, je suis
« baptisé, et mon nom est *Saint-Genest*
« *de Ramponneau*, cabaretier de la Cour-
« tille. Vous avez tremblé, ô *Gaudon!* ma
« partie! et vous, son éloquent défenseur,
« tremblez à ce nom de *Saint-Genest*, qui
« ayant paru sur le théâtre de Rome,
« comme vous voulez me produire sur
« celui du boulevard (ou boulevert), fus
« miraculeusement converti en jouant la
« comédie; il convertit même une partie
« de la cour de l'empereur, si l'on m'a dit
« bien vrai; il reçut la couronne du mar-
« tyre, si je ne me trompe. Vous me pré-
« parez, maître *Beaumont*, un martyre
« plus cruel; vous me criez d'une voix
« triomphante : *Ramponneau, montrez-*
« *vous ou payez*... Je ne paierai point,
« messieurs, et je ne me montrerai point
« sur le théâtre. J'ai fait un marché, il est
« vrai; mais comme dit le fameux Grec,
« dont j'ai entendu parler à la Courtille :

« *Si ce que j'ai promis est injuste, je n'ai
« rien promis.*

« M. *Beaumont* prétend que si *Jean-*
« *Jacques Rousseau*, citoyen de Genève,
« s'est fait voir marchant à quatre pattes
« sur le théâtre des marchés Saint-Ger-
« main \*, *Genest de Ramponneau* ne doit
« point rougir de se montrer sur ses deux
« pieds ; mais la cour verra aisément le
« faux de ce sophisme. *Jean-Jacques* est
« un hérétique et je suis catholique ;
« *Jean-Jacques* n'a comparu que par pro-
« cureur, et on veut me faire comparaître
« en personne : *Jean-Jacques* a comparu
« en dépit des lois, et c'est en vertu des
« lois qu'on veut me montrer au peuple.
« *Jean-Jacques* a été faiseur de comédies,
« et moi je suis un honnête cabaretier.
« On sait ce qu'on doit à la dignité des
« professions. *Néron* voulut avilir les

---

\* Dans la comédie des *Philosophes* de Pa-
lissot, J.-J. Rousseau était représenté mar-
chant à quatre pattes, et mangeant des lai-
tues toutes crues.

« chevaliers romains jusqu'à les faire
« monter sur le théâtre... mais il n'osa y
« contraindre les cabaretiers.

« Que dira maître Beaumont, si je lui
« montre les saints rituels, où sont excom-
« muniés les fauteurs de théâtre, c'est-à-
« dire les rois, les primats, les *Sophocle*
« et les *Corneille !* Un cabaretier, au con-
« traire, est essentiellement de la com-
« munion des fidèles, puisque c'est chez
« lui que les fidèles boivent et mangent. »

Tout le plaidoyer de Voltaire est écrit dans le même style ; c'est toujours la religion qu'il oppose au théâtre et aux comédiens.

Je n'affirmerais que ce fut un cas de conscience qui ait fait reculer Ramponneau au moment de devenir acteur. Si cela est, à quoi a-t-il tenu qu'un cabaretier des Porcherons ne devînt un comédien... et peut-être un bon comédien !... En vérité, il faut convenir que la destinée d'un homme tient souvent à bien peu de chose.

LE

# BOULEVARD DU TEMPLE.

# LE BOULEVARD DU TEMPLE.

> La seul' prom'nade qu'ait du prix,
> La seule dont je suis épris,
> La seule où j' m'en donne, où c' que j'ris,
> C'est l' boul'vard du Temple à Paris.
>
> <div align="right">Desaugiers.</div>

Charles Nodier a dit, en parlant de la route du Simplon, que Napoléon fit creuser d'une manière si miraculeuse : *Le malheureux!... il m'a gâté mes Alpes!...* Ce mot n'a rien d'exagéré. Or, il en est des plus petites choses comme

des plus grandes. Moi aussi, j'ai eu mes phrases d'indignation; et lorsque je me promène aujourd'hui de l'emplacement où était Paphos au café Turc, et que je reviens de la rue d'Angoulême à l'hôtel Foulon, je m'écrie à mon tour : *Les malheureux! ils m'ont gâté mon boulevard du Temple!*

Nos pères l'avaient vu commencer, grandir, prospérer, ce fameux boulevard, dont le nom est européen. C'était une kermesse parisienne, une foire perpétuelle, un landit de toute l'année. On y trouvait à rire, à jouer, à se délasser de jour et de nuit; c'était le rendez-vous de la meilleure société; une foule de voitures brillantes y stationnaient. On bravait le froid et le chaud pour y entendre un paillasse qui, n'en déplaise à Debureau, avait aussi son mérite. Ce paillasse, qui se nommait le père Rousseau, s'était fait une réputation en chantant en plein air :

C'est dans la ville de Bordeaux
Qu'est z'arrivé trois gros vaisseaux,

Les matelots qui sont dedans,
Ce sont, ma foi ! de bons enfants.

J'en ai vu les débris, moi, de ce bon gros paillasse, et je me suis courbé respectueusement devant lui.

Je puis affirmer que jamais paillasse ne fut plus drôle, ni plus complet ; ce n'était pas le visage pâle et blême de Debureau, ce n'était pas son jeu savant et grave, ni ses poses artistiques, ni ses clignements d'yeux si expressifs !... c'était une figure pleine, rouge, bourgeonnée ; c'était la gaîté du peuple dans tout son débraillé !... Impossible de ne pas rire comme un fou du roi, en voyant ses grimaces, en entendant sa voix rauque et brisée ; il jouait ses chansons, comme Debureau ses pantomimes, car mon paillasse était aussi un grand acteur !... Ne croyez pas qu'il répétait comme un élève du Conservatoire ; non, il mettait dans son débit de l'esprit, du mordant ; sa physionomie était d'une mobilité surprenante. Je gage que, s'il vivait encore, il serait à la hauteur de

l'époque, et que la littérature capricieuse qui nous fait un grand homme, chaque matin, en déjeûnant chez Tortoni ou au café de Paris, aurait découvert autant de drame dans mon paillasse, qu'elle en a trouvé dans Debureau.

Combien j'étais heureux... quand, les poches pleines de marrons et de châtaignes, le vieux père Motet, notre bon précepteur, nous conduisait, les quintidis et les décadis, au jardin de l'Arsenal, et nous permettait de faire une halte devant le théâtre des Pantagoniens. Nous restions des heures entières à contempler le père Rousseau, ce paillasse classique!... A peine osions-nous respirer, tant nous avions peur de perdre un de ses gestes, une de ses contorsions. Hommes d'aujourd'hui, respectez les souvenirs des hommes d'autrefois; libre à vous d'adorer César! mais permettez-moi d'admirer Pompée!

Avant la révolution (celle de 1789, bien entendu), il n'y avait que quatre théâtres sur le boulevard du Temple : le spectacle

d'*Audinot*, *les Associés*, dont un sieur Salé était directeur, *les Grands Danseurs du Roi*, fondés par Nicolet, le théâtre *des Délassements Comiques*, et le *Salon des Figures* du sieur Curtius, qui était à la place qu'occupent aujourd'hui les Funambules.

Le boulevard du Temple a eu ses célébrités dramatiques.

Une actrice nommée Louise Masson, après avoir débuté à la Comédie-Italienne, vint jouer chez Audinot *la Belle au Bois dormant*. Deux cents représentations ne suffirent pas pour rassasier le public. La cour et la ville (comme on disait alors) voulurent voir cette actrice extraordinaire. Les journaux du temps assurent que cette demoiselle Masson était d'une beauté remarquable. Elle reçut les hommages de tout ce qu'il y avait d'aimable et de riche à Paris. Elle dissipa en folles dépenses des sommes considérables ; et, après avoir passé par tous les degrés de l'infortune, je l'ai vue... moi... je l'ai vue, en 1803, pauvre et misérable, affublée

d'une robe de gaze en hiver, chanter avec un ancien comédien de province, sur ce même boulevard, témoin de ses triomphes, les duos du *Tableau Parlant* et de *Blaise et Babet.* Tous deux faisaient des gestes, des agaceries comme s'ils eussent encore été sur un théâtre. Quand la scène était jouée, le vieillard faisait humblement la quête, en disant : « Messieurs, ayez pitié « de mademoiselle Louise Masson, qui a « fait courir tout Paris chez Audinot, « dans *la Belle au Bois dormant!* » Ce spectacle faisait peine à voir!... et j'ai senti mes yeux humides en déposant ma modeste offrande dans la petite tasse de porcelaine.

Ainsi que je l'ai dit, le boulevard du Temple, à cette époque, était une foire perpétuelle ; son aspect était pittoresque. Outre les quatre théâtres dont j'ai parlé, on y voyait le salon des figures, puis des baraques de bois occupées par des bateleurs qui montraient des animaux vivants; deux ou trois estaminets ou cafés borgnes et des maisons isolées et mal bâties. Deux

modestes restaurants, Bancelin et Henneveu, étaient les seuls établissements où les gens du monde fissent des parties fines. Bancelin et le Cadran-Bleu n'étaient pas, à cette époque, au-dessus de nos plus modestes cabarets d'aujourd'hui. Si les Vadé, les Favart, les Saint-Foix revenaient à présent, ils pourraient chercher longtemps la petite porte par où ils entraient pour faire leurs orgies, après la chute ou le succès de leurs ouvrages.

Une jolie fille, nommée Fanchon, était la bayadère de ces deux cabarets ; elle venait au dessert chanter des couplets de Collé, de Piron, de l'abbé de Lattaignant, et recevait, entre le champagne et le café, des marques de la satisfaction des convives.

MM. Bouilly et Joseph Pain ont, dans une charmante pièce jouée au Vaudeville, il y a trente-deux ans, remis à la mode cette *Fanchon la Vielleuse,* si célèbre au boulevard du Temple.

En 1791, un décret de l'Assemblée nationale proclama la liberté des théâtres.

Le boulevard du Temple ne resta pas en arrière ; aussi, dans l'espace de deux ans, vit-on s'ouvrir sur ce boulevard une foule de nouveaux spectacles : *les Elèves de Thalie, les Petits Comédiens Français* et le *Théâtre Minerve* ; le café Godet, le café de la Victoire, où l'on jouait la comédie, sans compter des marionnettes, des cabinets de physique, de curiosités, etc., etc.

J'étais enfant... bien enfant, mais je me rappelle encore combien ce boulevard était animé. A midi, les parades commençaient ; à peine un paillasse avait-il fini, qu'un autre lui succédait deux pas plus loin. On entendait le son aigre d'une clarinette, le bruit sourd de la grosse caisse, les cimbales qui vous brisaient le tympan : et puis, les cris des marchands et des marchandes : « Ma belle orange ! ma fine « orange ! Ça brûle... ça brûle... A la « fraîche, qui veut boire ?... » C'était étourdissant, c'était assourdissant... Mais c'était fou... original... varié... c'était palpitant, c'était vivace !

Les spectacles des boulevards jouaient,

comme les autres, des pièces révolutionnaires ; seulement, lorsque celui du Vaudeville ou des Italiens obtenait un grand succès dans ce genre, il autorisait les petits théâtres à les jouer, afin de répandre plus vite parmi le peuple les sentiments patriotiques. C'est ainsi que j'ai vu représenter à l'Ambigu et aux Délassements *l'Heureuse Décade, la Nourrice Républicaine, Encore un Curé, la Fête de l'Egalité*, et d'autres pièces du répertoire du Vaudeville.

Lorsque l'horizon commença à s'éclaircir, les petits théâtres imitèrent les grands, ils donnèrent aussi des ouvrages de réaction.

De 1800 à 1825, les théâtres du boulevard du Temple subirent de grands changements dans les genres et dans les acteurs.

Que de renommées j'aurais à enregistrer depuis cinquante ans, que de gloires y sont venues naître, briller et s'éteindre ! ! !...... Les Révalard, les Vicherat, les Bithmer, les Joigny, les Laffite, les Corse,

les Gougibus, les Raffile ! que de femmes à talent : les Flore, les Lévêque, les Planté, les Julie Pariset, les Lagrenois, les Bourgeois, les Picard, les Leroi !...

Les Picardeaux, les Blondin, les Beaulieu, les Béville, les Mayeur se retirèrent devant les Marty, les Dumesnil, les Vigneaux, les Lafargue, les Frenoy, les Basnage, les Grévin. La belle Julie Diancourt céda le trône à la belle Dumouchel ; la belle Dumouchel abdiqua en faveur de la sensible Hugens ; la sensible Hugens céda sa place en pleurant à la sentimentale Adèle Dupuis. Mesdames Verneuil, Eugénie Sauvage et Lemesnil furent remplacées par mesdames Nougaret, Rougemont, Théodorine, qui suivent les traces de leurs devancières. Elles plairont comme elles, brilleront comme elles, et passeront comme elles... *sic transit gloria mundi !*

Une génération nouvelle d'auteurs vint remplacer celle dont l'étoile pâlissait alors ; les Arnould, les Pariseau, les Gabiot, les Dorvigny, les Pompigny, les

Guillemain, les Beaunoir, les Maillot, les Coffin-Rosny, les Camaille Saint-Aubin, les Aude, abandonnèrent le champ de bataille aux Guilbert Pixérécourt, aux Dubois, aux Hapdé, aux Cuvelier, aux Caignez, aux Villiers, aux Bernos, aux Léopold, aux Frédéric, aux Boirie, etc.

*La Forêt d'Hermanstad* chassa *la Forêt Noire*, *le Maréchal de Luxembourg* tua *le Maréchal des Logis*, *Pierre de Provence* n'osa plus se montrer devant *la Femme à deux Maris*, *la Tête de Bronze* écrasa *Dorothée*, *le Masque de Fer* tomba devant *l'Homme à trois Visages*, et *l'Héroïne Américaine* battit en retraite devant *le Siège du Clocher*.

Ce que je regrette le plus aujourd'hui dans le mélodrame, c'est l'absence totale du niais obligé. Les niais du mélodrame étaient, quoi qu'on en dise, une délicieuse création. Je ne sais pourquoi on les a chassés du boulevard ; quand on voudra, on pourra les retrouver ; les niais ne meurent jamais en France ! les niais sont morts, vivent les niais ! jamais la race des

niais ne se perdra !... Ils changent de tréteaux, voilà tout.

Le boulevard du Temple a eu, dans nos derniers temps, deux niais célèbres, Bobèche et Galimafré. Bobèche a tenu avec dignité le sceptre de la parade; sa réputation a été grande, ses succès pyramidaux. Bobèche était malin, caustique, et sous sa veste rouge, son chapeau gris à cornes, avec un papillon dessus, il a souvent dit de grosses vérités en plein air ; aussi la police a-t-elle été plus d'une fois obligée de le rappeler à l'ordre. Bobèche a joui de tous les privilèges accordés aux supériorités ; il a été jouer chez des grands seigneurs, chez des ministres, chez des banquiers; on avait Bobèche comme on aurait eu un grand acteur. Bobèche a fait aussi des tournées dans les départements, il a donné des représentations extraordinaires. Lassé de travailler pour les autres, il prit la direction d'un petit spectacle à Rouen. Depuis longtemps on n'entend plus parler de lui. S'il existe encore, je désire que ces lignes lui parviennent; s'il est mort, je

serai fier d'avoir fourni quelques matériaux qui serviront un jour à compléter sa biographie.

Galimafré n'a pas eu autant de renommée que Bobèche ; cependant il a tenu un rang honorable parmi les paillasses ; c'était ce qu'on appelle un niais balourd. Bobèche était populaire, Galimafré populacier. Il y a tant de nuances dans le talent ! ! ! Galimafré a quitté le théâtre, sans pour cela quitter les planches. Il s'était fait garçon machiniste à l'Opéra-Comique. Tel le traitait avec dédain, qui ne savait pas que cet homme, remuant un châssis ou relevant un coulisseau, avait tenu la foule en extase devant lui !... Ainsi le béotien de Paris, qui se promène aux Tuileries le dimanche, ignore, en regardant un bloc de marbre, qu'il vient de passer devant un Spartacus ou un Annibal.

On laissa pourtant subsister, par grâce spéciale, deux ou trois petits spectacles de bamboches, en les obligeant à se renfermer dans des danses de cordes, des

pantomimes, des tours de forces, etc., etc. Mais, de même que la goutte d'eau creuse le rocher, que l'araignée refait sa toile, peu à peu les petits théâtres empiétèrent sur leurs voisins. L'empire fermait les yeux, la restauration fut douce à leur égard : déjà depuis longtemps, madame Saqui et les Funambules excitaient les réclamations de la part des autres administrations.

Quand la révolution de Juillet arriva, la liberté fut proclamée, la licence n'était pas loin. Aujourd'hui le boulevard du Temple est dans un état complet d'anarchie ; on joue le répertoire de l'Opéra-Comique chez madame Saqui, celui de la Comédie-Française aux Funambules, les vaudevilles du Gymnase au Petit Lazzari.

Me voilà arrivé à l'époque qui a démoli de fond en comble le boulevard du Temple. Le romantisme qui, semblable au ver de la tombe, a rongé sourdement la littérature ancienne, a tenu ce qu'il avait promis. Il a dit : Renversons d'abord les vieilles statues, et nous verrons ce que

nous mettrons sur les piédestaux. Ainsi, petit à petit, le vieux mélodrame s'est vu déchiqueté par lambeaux ; et en quelques années, il a fallu que *les tyrans, les chevaliers, les enfants de cinq ans muets et courageux, les brigands, les vieillards vénérables,* etc., cédassent le pas aux adultères, aux homicides, aux parricides, aux fratricides, aux infanticides, et à toutes les horreurs en *ides.* Le moyen-âge a débordé partout comme un torrent, et au lieu de mes bonnes tirades de mélodrames, bien ronflantes, bien sonnantes... au lieu de : *Monstre, tu recevras le juste châtiment dû à tes horribles forfaits !.., Scélérat ! apprends que tôt ou tard le crime est puni, et la vertu récompensée... Gardes ! qu'il soit chargé de fers, et plongé dans un cachot avec les honneurs dû à son rang... Allez, vous m'en répondrez sur votre tête !* Vous n'entendrez plus que ces mots : *Mignons, compagnons, ma dague, Truands, Maugruants, souffreteux, malédiction !... pitié !... damnation !... Arrière, à la hart ! à la rescousse, enfer !...*

C'est tout-à-fait une nouvelle langue, je doute fort que les cuisinières qui mangent des pommes au parterre, que le gamin qui croque des noisettes à l'amphithéâtre des troisièmes loges, puissent jamais se fourrer ce vocabulaire dans la tête.

Un seul théâtre sur le boulevard me paraît digne des anciens jours ; c'est celui du Cirque-Olympique. Quand on y parle, au moins les spectateurs comprennent, et puis la poudre et les coups de fusils empêchent d'entendre. C'est un établissement bien utile et bien dirigé.

Offrir au peuple le tableau de nos fastes militaires, lui montrer en action nos gloires, nos triomphes, nos revers et nos malheurs, c'est lui faire faire, ainsi que je l'ai dit, un cours d'histoire à sa portée, c'est l'instruire en l'amusant : *utile dulci !*

Le salon des figures du sieur Curtius est le seul établissement qui n'ait pas subi de changements. Depuis soixante ans il est toujours le même, il n'a ni gagné ni perdu. Il est humble et modeste, avec sa petite

entrée, son aboyeur à la porte, et ses deux lampions.

Quant à son factionnaire en cire, c'est un farceur, voilà pour ma part quarante ans que je le connais.

Je l'ai vu soldat aux gardes françaises, hussard Chamborand, grenadier de la Convention, trompette du Directoire, guide consulaire, lancier polonais, chasseur de la garde impériale, tambour de la garde royale, sergent de la garde nationale; dimanche dernier, il était garde municipal, j'ai manqué de dire *gendarme*; j'oubliais qu'ils avaient tous été tués pendant les trois jours de juillet.

Quand vous entrez dans le salon, vous le trouvez tel qu'il était dans l'origine, noir et enfumé. Les figures nouvelles relèguent par derrière les figures anciennes, comme le roi qui arrive à Saint-Denis fait descendre son successeur dans la tombe, pour prendre sa place sur la dernière marche du caveau. Cependant vous y retrouvez, comme à la porte, des visages de votre connaissance. Que de

célébrités bonnes ou mauvaises ! que de héros, de savants, de gens vertueux, de scélérats, le sieur Curtius a passés en revue depuis l'ouverture de son muséum ! Je crois pourtant qu'on a plus souvent changé les habits que les figures. Je ne serais pas surpris que Geneviève de Brabant fût devenue la bergère d'Ivry ; que Charlotte Corday eût prêté son bonnet à la belle écaillère ; que Barnave représentât aujourd'hui le général Foy, et que la moustache de Jean Bart eût servi à faire celle du maréchal Lannes. Ce qui surtout n'a pas bougé de place, c'est le grand couvert où sont réunis tous les rois. On y a vu Louis XV et son auguste famille ; le Directoire et *son* auguste famille ; les trois consuls et leur auguste famille ; l'empereur Napoléon et son auguste famille ; Alexandre, Guillaume, François et leurs augustes familles ; Louis XVIII et son auguste famille ; Charles X et son auguste famille ; et nous y voyons aujourd'hui Louis-Philippe et son auguste famille !

Je ne parlerai pas des fruits qui com-

posent le dessert ; je puis affirmer que les pommes, les poires, les pêches, les raisins étalés sur cette auguste table sont les mêmes que j'y ai vus il y a trente ans... Je ne crois même pas qu'ils aient été époussetés depuis : je trouve, du reste, qu'il est un peu cavalier d'offrir à des têtes couronnées des fruits que le plus petit marchand de la rue Saint-Denis ne voudrait pas donner à ses commis.

Aujourd'hui le boulevard du Temple n'est plus une spécialité, c'est un boulevard comme un autre, et bientôt ce ne sera plus qu'une rue de Paris. Quoiqu'on y compte six spectacles, il est triste et désert ; ce n'est que vers sept heures du soir que l'on commence à entendre un peu de bruit, à voir un peu de mouvement; mais on n'y trouve plus comme autrefois des parades en dehors; que n'y voyait-on pas dans son bon temps !..... On y voyait des oiseaux qui faisaient l'exercice, des lièvres qui battaient la caisse, des puces qui traînaient des carrosses à six chevaux ; on y voyait made-

moiselle Rose, la tête en bas et les pieds en l'air, en équilibre sur un chandelier ; on y voyait mademoiselle Malaga à la crapaudine sur un plat d'argent ; on y voyait des escamoteurs, des joueurs de gobelets ; on y voyait des curiosités de toutes façons ; on y voyait la passion de Cléopâtre à côté de celle de Jésus-Christ ; on y voyait des nains, on y voyait des géants, on y voyait des hommes squelettes, des femmes qui pesaient huit cents livres ; on y voyait des gens qui avalaient des serpents, des cailloux, des fourchettes ; on y voyait des enfants qui buvaient de l'huile bouillante, d'autres qui marchaient sur des barres de fer rouges... On y voyait des phénomènes ; j'y ai vu une femme sauvage !!!... Enfin, Munito, ce chien qui calculait aussi bien qu'un ministre des finances, n'a pas rougi d'y donner des représentations.

Pauvre boulevard du Temple ! tu périras comme le reste !... A chaque mutilation que je te vois subir, je m'écrie avec l'accent de la douleur :

> Encore une pierre qui tombe
> Du boulevard de la Gaîté !

On aura beau me dire : « Voyez ces « belles maisons à six étages ! regardez « ces boutiques superbes ! » J'y chercherai longtemps de l'œil mes cafés noirs et borgnes, mes baraques de bois devant lesquelles je m'arrêtais béant ! Et mademoiselle Rose ! et mademoiselle Malaga ! et Bobèche ! et Galimafré ! et mon vieux Paillasse, à moi, qui est-ce qui me les rendra ?...

En sera-t-il plus gai, ce pauvre boulevard, quand vous y aurez enfoui des carrières de moëllons ? quand vous en aurez fait une rue de Rivoli ! vous me l'éclairez au gaz !!! Welsches !!! Alors, je n'ai plus qu'à dire comme les augures de Rome, aux jours des grandes calamités : *les Dieux s'en vont !!!*

Oui, je le répète : « Vous m'avez abîmé « mon boulevard du Temple !... »

LES PARADES.

# LES PARADES.

On vient de lire dans le chapitre précédent, que le boulevard du Temple a été le rendez-vous des parades et des paradistes. Le père Rousseau, Bobèche, Galimafré et d'autres dont les noms m'échappent, ont amusé pendant un demi-siècle, les cuisinières, les écoliers, les bonnes d'enfants, ainsi que les jeunes soldats, qui attendaient béants, devant les notabilités de la farce, que la retraite battît pour re-

gagner lentement leur caserne du faubourg du Temple, ou celle de l'*Ave-Maria*.

Je crois que pour compléter, autant que possible, ce volume spécialement consacré aux petits spectacles, les lecteurs ne seront pas fâchés que je leur donne un échantillon de ce qui se disait et de ce qui se dit encore aujourd'hui sur les boulevards et les places publiques. Une chose à remarquer, c'est que la *parade* est le seul *genre de littérature* qui n'ait pas fait de progrès. Ce sont toujours les mêmes bêtises, retournées, arrangées, selon le plus ou moins de génie de celui qui les débite.

Il en est qui sont désespérantes de vieillesse et de nullité. Je le dis à regret, la parade est restée stationnaire au milieu du mouvement général; il paraît que les révolutions ne sont pas pour elle. Son intellect est borné, elle ne comprend pas le progrès, ou peut-être craint-elle en innovant de perdre sa vieille physionomie...

Voici une parade qui date au moins de

trente ans; je l'ai entendue dernièrement, à peu près telle que je l'avais ouïe dans mon enfance :

## LE COMMERCE.

### CASSANDRE, PAILLASSE.

CASSANDRE, *appelant.*

Paillasse...

PAILLASSE.

Matelas.

CASSANDRE.

Comment, que veut dire cette réponse ?... drôle, tu mériterais...

PAILLASSE.

Dam! vous me parlez de paillasse, je vous parle de matelas... Monsieur, faites-moi un croquet ?...

CASSANDRE.

Comment, un croquet ?...

PAILLASSE.

Oui, un croquet, un colifichet, un plaisir, si vous l'aimez mieux...

CASSANDRE.

Ah! je comprends le mot; le butor avec son croquet!... Eh! bien, que me veux-tu?...

PAILLASSE.

Faites-moi le croquet... le plaisir, le colifichet de m'écouter?...

CASSANDRE.

Allons, j'écoute...

PAILLASSE.

Je viens vous dire que je m'en vais de chez vous...

CASSANDRE.

Tu veux me quitter?... pourquoi cela?... est-ce que tu n'es pas content de tes gages?...

PAILLASSE.

Monsieur, ce n'est pas par intérêt que je vous sers...

CASSANDRE.

Alors, pourquoi veux-tu me quitter... est-ce que tu vas te marier ?...

PAILLASSE.

Pas si bête!... vous savez bien que j'en suis à ma douzième femme... et que je n'en ai pas encore eu une qui ait aussi bonne envie de vivre qu'elle ?

CASSANDRE.

Dis-moi, alors, ce qui te dégoûte de mon service ?...

PAILLASSE.

Je ne suis pas dégoûté de vous, Monsieur, ni de madame votre femme, qui est bien aimable pour moi quand vous n'y êtes pas...

CASSANDRE.

Insolent !...

PAILLASSE.

C'est que j'ai une sœur qu'un milord vient d'établir... elle ne peut se passer de moi... je lui serai utile dans son commerce...

CASSANDRE.

Et quel commerce ?...

PAILLASSE.

Ah! Monsieur, un commerce conséquent; elle tient des pièces de velours, de Pékin, de lévantine, de percale, de pou de soie, du gourgouran, des mousselines, des batistes, du piqué, du linon, des dentelles, du drap de soie, des cachemires, du patincote, du casimir, du papier brouillard, des os, des cornes, des peaux de lapin, des chiens, des chats et des rats morts...

CASSANDRE.

Comment, elle vend du velours et des cornes ?... des cachemires, des dentelles et des os, du casimir, du linon avec des lapins, des chiens, des chats et des rats morts ?... Allons, tu perds la tête ou tu te moques de moi... je vais te donner cent coups de bâton, si tu ne me dis pas ce qu'il en est.

PAILLASSE.

Eh! bien, Monsieur, puisqu'il faut vous l'avouer, sachez que ma sœur est lingère au petit crochet... quand je vous ai dit qu'elle avait des pièces de drap de soie, d'écarlate, qu'elle tenait des papiers, des cornes, des os... je ne vous ai pas menti.

CASSANDRE.

Il est vrai que je suis dans mon tort... va-t-en chez ta sœur, mon ami, puisque tu aimes le commerce; moi, de mon côté, je vais chercher un fidèle serviteur pour te remplacer.

(*Ils sortent.*)

## DEUXIÈME PARADE.

### *LE VOYAGE*.

CASSANDRE, PAILLASSE.

CASSANDRE, *appelant*.

Paillasse, viens ici, mon ami, tu m'as dit que tu venais de voyager ?...

#### PAILLASSE.

Oui, monsieur Cassandre, je sors de voyager dans la marmite...

#### CASSANDRE.

Tu as voyagé dans la marmite ? tu veux dire dans l'Amérique, Paillasse ?...

#### PAILLASSE.

Oui, Monsieur, dans l'Amérique... dans la suie...

#### CASSANDRE.

Imbécile !... dis donc dans l'Asie...

#### PAILLASSE.

Oui, dans l'Asie, vers l'hydropique du cancer...

#### CASSANDRE.

Vers le tropique du Cancer ?...

#### PAILLASSE.

C'est juste ; vers le tropique du Cancer. Dans ce pays-là, j'ai traversé dix-sept lieues de moutarde sans éternuer... vers les cannes à dards...

###### CASSANDRE.

Vers le Canada... qu'il est bête!

###### PAILLASSE.

Vers le Canada, à la nouvelle Écorce.

###### CASSANDRE.

A la Nouvelle-Écosse, sot!...

###### PAILLASSE.

A Notre-Dame... ville considérable de la Hollande.

###### CASSANDRE.

Dis donc Rotterdam, ignorant!

###### PAILLASSE.

Oui, Rotterdam... chez mademoiselle Virginie, mademoiselle Cécile, mademoiselle Malaga...

###### CASSANDRE.

Dans la Virginie, dans la Sicile, à Malaga...

###### PAILLASSE.

Oui, et à Ote-toi-d'ici...

###### CASSANDRE.

A Otaïti... butor!...

PAILLASSE.

Dans la capitale de montpied.

CASSANDRE.

Comment, dans la capitale de mont-pied?... Le butor! je suis sûr qu'il veut dire dans la capitale du Piémont.

PAILLASSE.

Oui, c'est cela, dans la capitale du Piémont; j'ai vu des gens très polis.

CASSANDRE.

Dis donc que tu as vu Tripoli, c'est un pays...

PAILLASSE.

Un angola...

CASSANDRE.

Angola..... Dis-nous comment tu as voyagé?...

PAILLASSE.

Par mer, dans de vieux saux...

CASSANDRE.

Dis donc dans des vaisseaux...

### PAILLASSE.

Oui, une fois en pleine mer, nous avons été assaillis par un ours...

### CASSANDRE, *étonné.*

Par un ours ?...

### PAILLASSE.

Oui, un ours qui a des gants.

### CASSANDRE.

Il veut dire un ouragan. . . . . .
. . . . . . . . . . . . .
. . . . . . . . . . . . .
. . . . . . . . . . . . .
Et comment vous en êtes-vous tirés ?

### PAILLASSE.

Monsieur, je fus avalé par une baleine...

### CASSANDRE.

Par une baleine ?...

### PAILLASSE.

Oui, Monsieur, j'y suis resté quinze jours à me régaler de saumons, de lamproies, de sardines, de morues, de raies

bouclées, de merlans... Mais comme je ne voyais pas clair dans le ventre de la baleine, et que je voulais en sortir, je me souvins que j'avais du jalap dans ma poche ; je tirai deux ou trois pincées de ce laxatif, j'en farcis les intestins du *ça suffit*...

CASSANDRE.

Comment, ça suffit ?.. que veux-tu dire par là ?... je ne t'entends point, Paillasse...

PAILLASSE.

Quoi, vous ne savez pas ce que c'est qu'un ça suffit ?...

CASSANDRE, *cherchant*.

Non... un moment, je crois que j'y suis... oui..., m'y voici ; il veut dire un *cétacé*.

PAILLASSE.

Oui, Monsieur..., justement, un c'est assez ; vous m'en faites souvenir, *c'est assez* ou *ça suffit*, est-ce que ce n'est pas la même chose ?...

### CASSANDRE.

Je te l'ai dit cent fois, Paillasse, il y a plusieurs espèces de poissons, des cétacés, des testacés et des crustacés.

### PAILLASSE.

Pardine... je le sais bien, des c'est assez, des têtes cassées, des cruches cassées... Monsieur, à peine avais-je donné du jalap à la baleine, qu'elle fait des efforts, des efforts!... Et comme je me trouvais plus près de la queue que de la tête, je suis tout bonnement sorti par une porte dérobée, alors j'ai nagé pour gagner la côte... Mais, Monsieur, je ne peux vous en conter davantage pour le moment, il faut que je me rende à la maison, parce que je crains qu'on ne m'ait envoyé un Bélisaire.

### CASSANDRE.

Comment un Bélisaire?... est-ce que tu as acheté des gravures... des estampes... des tableaux?...

PAILLASSE.

Non, Monsieur, c'est que je n'ai point payé mes impositions, et qu'on pourrait, comme je vous le dis, m'envoyer un Bélisaire...

CASSANDRE.

Oh! le double sot!... il veut dire un garnisaire... Allons, dépêche-toi vite, en ce cas, de te mettre en règle au plus tôt ; je vais t'accompagner, parce que, comme tu es un bon enfant, s'il te manquait quelque chose pour t'acquitter, je viderais ma bourse... Mais auparavant, invite bien poliment la compagnie à entrer voir le spectacle extraordinaire que l'on va donner ici dedans, ce soir...

PAILLASSE, *brusquement.*

Hai! les autres... entrez...

CASSANDRE, *lui donnant un coup de pied.*

Animal!... est-ce ainsi que l'on engage une aimable société?...

**PAILLASSE.**

Vous avez raison... je me suis trompé... Hoé! entrez les autres...

*Cassandre le poursuit en le frappant de sa béquille.)*

# THÉATRE DU MARAIS.

# THÉATRE DU MARAIS,

### RUE CULTURE-SAINTE-CATHERINE*.

L'histoire du *théâtre du Marais*, que je vais tracer ici, n'est pas celle du théâtre fondé en 1660, lequel fut d'abord rue de

---

*Ce qu'on appelait, avant et après Henri IV, culture ou coulture, était des terrains ensemencés ou en jardinage. Paris a conservé longtemps, dans beaucoup de quartiers, des moulins à vent, des prés, des vignes, etc. On disait : les *coultures* Sainte-Catherine, V. Gervais, V. Martin. Quelques écrivains disent aussi *coutures*.

la Poterie, près la Grève, à l'hôtel d'Argent, plus tard vieille rue du Temple, au-dessous de l'égout de cette rue, où les comédiens avaient loué un jeu de paume, et enfin rue Michel-le-Comte, jusqu'en 1673, époque à laquelle il fut fermé et démoli, et quelques-uns de ses meilleurs sujets réunis à ceux de l'hôtel de Bourgogne.

Ce n'est pas non plus le Marais des temps passés que je vais explorer.

Je ne vous conduirai point dans la rue Culture-Sainte-Catherine pour vous indiquer la place où le connétable *de Clisson* fut assassiné, la maison du boulanger qui lui sauva la vie, et où le roi et toute la cour l'allèrent voir ; je ne vous conduirai point rue des Tournelles, chez mademoiselle de Lenclos, pour vous faire assister à la lecture de *Tartufe*, en présence du grand Condé, de Corneille, de Racine, La Fontaine, Saint-Evremont, Lulli, Quinault, Chapelle, etc. ; je ne vous mènerai pas chez Marion Delorme, cette folle courtisane, qui recevait chez

elle toute la jeunesse dorée et titrée, ayant à sa tête ce sémillant marquis d'Effiat et ce vertueux et candide de Thou, cette sainte victime de l'amitié. Vous ne rencontrerez pas dans mon Marais ces graves présidents montés sur leurs mules. N'ayez pas peur de vous trouver face à face avec Montmorency-Bouteville, qui livra à la place Royale un combat de trois contre trois, dans lequel Bussy d'Amboise succomba ; vous pourrez vous promener dans mon arsenal, sans craindre qu'un *raffiné* ou un *mauvais garçon* vous barre le chemin.

Le Marais de 1791 ne sera plus ce Marais à la physionomie distincte, originale, ce Marais peuplé de présidents à la Grand'-chambre, ce Marais inféodé; si loin de Paris, dans Paris même : ce sera le Marais *révolutionnaire;* vous entendez bien : *le Marais révolutionnaire*, deux mots qui ont l'air de hurler ensemble. Et vous ne chercherez plus la Bastille?... Elle est tombée sous les coups du grand démolisseur !... le peuple !... Vous ne me deman-

derez plus la place Royale ?... Elle s'appellera bientôt la place des Piques, avant de prendre le nom de place des Vosges, pour redevenir la place Royale ; le Marais ne sera plus un quartier de Paris, mais une section ; oui, vous lirez bientôt sur la porte de l'hôtel de Marion Delorme : Liberté, égalité, fraternité ou la mort !.... la mort !.... pauvre Marion !.... Elle qui ne voulait la mort de personne !.... Sur le boulevard Saint-Antoine, vis-à-vis la rue du Pas-de-la-Mule, vous apercevrez une maison nouvellement bâtie, un jardin fraîchement remué, et vous lirez cette inscription :

Ce petit jardin fut planté
L'an premier de la liberté.

Et cette maison, ce jardin, à qui seront-ils ?.... à Caron de Beaumarchais, à l'homme de la lutte incessante, à l'homme du pugilat littéraire, politique et financier ; à ce Caron de Beaumarchais qui disait au pouvoir en portant la tête haute : « Si vous ne voulez pas que l'on joue mon

*Mariage de Figaro* à la Comédie-Française, on le jouera dans l'église de Notre-Dame. »

Prédiction terrible... et qui s'est, en quelque sorte, accomplie !...

Beaumarchais démolira la noblesse, prendra les grands seigneurs corps à corps, les déshabillera pièce à pièce ; mais alors, le satirique sera enfermé à Saint-Lazare, et ces nobles, ces grands seigneurs qu'il avait pincés, mordus, égratignés, flagellés, le fustigeront à leur tour. Le marquis de Champcenets, de folle et douloureuse mémoire, lui chantera à travers les barreaux de sa prison :

> Sans doute, la tragédie,
> Qu'il nous offre en cet instant,
> Ne vaut pas la comédie
> De cet auteur impudent.
> On *l'étrille,* il pleure, il crie,
> Il s'agite en cent façons ;
> *Plaignons*-le par des chansons.

Bientôt Caron sortira de Saint-Lazare pour achever sa vie tumultueuse, et le pauvre marquis de Champcenets prendra

sa place en prison ; mais il n'en sortira, lui, que pour aller à l'échafaud, après avoir demandé, en riant, à Fouquier-Tinville, s'il ne lui serait pas permis de se faire remplacer comme à la garde nationale. Beaumarchais continuera son œuvre diabolique, et cet homme extraordinaire, qui a dit avec raison : *Ma vie est un combat,* mourra subitement, sans infirmités, sans maladie, dans toute la vigueur de son esprit, le 19 mai 1799, à peine âgé de 64 ans. Son dernier vœu fut exaucé, le voici :

> Dans mon printemps,
> J'eus du bon temps,
> Dans mon été
> Trop ballotté,
> Puisse un bon esprit encore vert,
> Me garantir du triste hiver.

Voilà des vers fort médiocres..., j'aime mieux la prose de vos mémoires, monsieur Caron.

La fondation du théâtre de la rue Culture-Sainte-Catherine remonte à 1790.

Les comédiens italiens ayant voulu, à cette époque, liquider leurs affaires, résolurent de se réduire à vingt parts, et de placer tous les ans les six autres parts sortantes dans une caisse d'amortissement. Les acteurs sur qui cette réforme tomba se réunirent pour fonder un nouveau spectacle. Embarrassés sur le choix de l'emplacement, ils se rappelèrent qu'il y avait eu jadis un théâtre dans le quartier du Marais, et se décidèrent à le relever.

Les six acteurs réformés étaient Courcelles (dit Langlois), Valroy, Raymond, les dames Verteuil, Raymond et Desforges. Courcelles fit donc bâtir une salle en 1790, rue Culture-Sainte-Catherine, dans le dessein d'y jouer la tragédie et la haute comédie. Mais les temps étaient changés...; nous n'étions plus en 1660. A cette époque, le Marais était un quartier fréquenté, c'était le centre des plaisirs. Toutes les jolies femmes, tous les gens du bon ton, allaient se promener au Temple; un spectacle pouvait donc s'y maintenir. Depuis et avant la révolution,

le Marais était devenu le quartier des rentiers et des dévotes (il l'est bien encore un peu aujourd'hui). C'est ce qui rendit alors impossible la réussite de ce spectacle, qui fut ouvert le 1er septembre 1791, par *la Métromanie* et *l'Epreuve nouvelle*. Le directeur avait engagé Baptiste aîné, sa famille et d'autres artistes distingués. Tout semblait lui promettre une ère de prospérité. La première année fut heureuse, mais la seconde le fut moins. Laissons parler l'*Almanach des Spectacles* de 1794.

« Depuis la révolution, le Marais a en-
« core une fois changé de physionomie ;
« ce quartier, ainsi que celui du faubourg
« Saint-Germain, s'est le plus ressenti de
« l'émigration. Tous les dévots, tous les
« gens de robe, tous les rentiers ont aban-
« donné leur patrie, leurs maisons, et le
« Marais, déjà assez désert, l'est encore
« devenu davantage. Cet abandon d'un
« ramas de riches, d'égoïstes, a nui à l'en-
« treprise du citoyen Courcelles. L'année
« 1792, fertile en évènements, a tout-à-

« fait ruiné son spectacle, et, vers le mi-
« lieu de 1793, le citoyen Courcelles,
« abandonné de son principal soutien, le
« citoyen Baptiste aîné, qui est entré,
« avec sa famille, au *théâtre de la Répu-*
« *blique,* a fermé la salle, en déclarant
« son impossibilité de satisfaire à ses en-
« gagements. »

A son début, la troupe était nombreuse : Baptiste aîné, Perroud, Dubreuil, Dugrand, Courcelles, Perlet (père de l'artiste du Gymnase), Baptiste cadet, Bourdet, Lasozelière, etc.; les dames Verteuil, Baptiste bru, Baptiste mère, Paulin, Belleval, Gonthier, Destival, noms chers aux amis du théâtre et qui sont encore dans la mémoire de quelques vieux amateurs.

Le comédien Lasozelière joignait à un grand fonds d'amour-propre un esprit très caustique. Ses camarades, ayant eu souvent à supporter ses railleries, ses épigrammes, résolurent de s'en venger gaîment.

Un matin, on répétait *le Florentin* de

La Fontaine, dans lequel Lasozelière devait remplir le rôle d'Arpajène. On sait que le dénouement de cette comédie se fait par le moyen d'une cage de fer à ressorts. La cage avait été exprès apportée sur le théâtre. Lasozelière, qui ne se méfiait de rien et qui répétait toujours avec beaucoup de soin, se mit dans la cage ; à peine y était-il entré, qu'à un signal convenu, quelqu'un pousse le ressort, et voilà Lasozelière pris au traquenard. Une fois prisonnier, tous les comédiens et comédiennes défilèrent devant lui en riant et en lui rendant les mauvais compliments dont il n'avait cessé de les gratifier. Plus il criait, plus ses camarades riaient. La duègne lui disait : « Lasozelière, tu commences à manquer de mémoire, mon ami, il faut prendre garde à cela. » Le grime le prévenait charitablement qu'il avait été détestable dans *Bartholo...*; le comique lui reprochait de ne pas savoir s'habiller ; la soubrette, en l'agaçant, lui chantait : « *Ah! le bel oiseau vraiment...*; » et la jeune première, riant comme une folle,

lui répétait à travers les barreaux de sa cage : « *Baisez petit fi!.... petit mignon!* » Lasozelière, furieux, criait, jurait, s'agitait dans sa cage de fer, comme un animal de la ménagerie du Jardin des Plantes. Enfin, après lui avoir dit toutes ses vérités, on lui rendit la liberté. Cette plaisanterie fut cause qu'il quitta la troupe du Marais. Lasozelière, comédien passable, possédait des connaissances en littérature. Sa conversation était amusante ; comme il avait vu beaucoup de choses, il avait la tête remplie d'anecdotes curieuses ; il nous en a raconté beaucoup à Merle et à moi, mais jamais celle de la répétition du *Florentin*.

Le directeur du théâtre du Marais affectait de jouer de préférence les pièces de Beaumarchais ; cela ne lui faisait point d'argent, mais, en revanche, beaucoup d'ennemis. Il remettait même des pièces anciennes, *Eugénie*, *le Négociant de Lyon*, *le Barbier de Séville*, *le Mariage de Figaro*, tous ouvrages qui avaient, comme on dit, fait leur temps.

On a prétendu que Beaumarchais indemnisait le directeur Courcelles pour l'argent que la remise de ses vieux ouvrages lui faisait perdre. On a même pensé qu'il était intéressé dans l'entreprise du nouveau spectacle ; alors on trouvait tout naturel qu'il fît représenter ses comédies de préférence à celles des autres acteurs. Beaumarchais usait d'un droit acquis, puisqu'il était en même temps le marchand et l'acheteur.

Dix jours après l'ouverture, Mercier, du *Tableau de Paris*, y donna *l'Evêque de Lisieux* ou *Jean Hennuyer*, que les plaisants d'alors appelaient *Jean Ennuyeux*.

Un homme de lettres qui fit grand bruit plus tard par son hymne réactionnaire, *le Réveil du peuple*, fit jouer à ce théâtre une tragédie de circonstance : *Artémidor, ou le Roi citoyen*. L'auteur, Souriguière, dont les opinions monarchiques n'étaient point douteuses, avait voulu peindre Louis XVI sous le nom d'*Artémidor*. En 1791, lors de l'acceptation de la constitution, on avait donné à

ce malheureux monarque le nom de *Roi citoyen*.

Beaumarchais dont, comme on le voit, le nom se rattache à l'origine du théâtre du Marais, donna avec Diderot le signal de la révolution dramatique, que la jeune école s'efforça de suivre et de consommer. Le style de Diderot, comme celui de Beaumarchais, a quelque chose d'âpre, de sauvage, mais de dramatique ; les deux écrivains ont innové pour tirer le théâtre de la vieille ornière, ils ont fait le drame incisif, la comédie à l'imitation d'Aristophane ; Beaumarchais a même renchéri sur Diderot par la manière dont il décrit le lieu de la scène, et jusqu'à l'ameublement dont il convient de le décorer ; il indique aussi comment il faut que chaque acteur soit habillé, le moment où il doit tousser ou prendre du tabac. Pour désennuyer les spectateurs pendant les entr'actes, il voulait que la scène, au lieu de demeurer vide, fût remplie par des personnages muets, tels que des valets qui frotteraient un appartement, balaie-

raient une chambre, battraient des habits ou régleraient une pendule; ce qui n'empêcherait point l'orchestre de jouer. M. Bouilly a suivi de nos jours les préceptes de Beaumarchais, c'est l'auteur qui indique avec le plus de soin ce que nous appelons *la mise en scène.*

Un drame allemand, *Robert, chef de Brigands,* imité des *Voleurs de Schiller,* fit grand bruit sur cette scène. Ce drame, à l'époque de son apparition, devait être un excitant. Les têtes étaient exaltées, on en voulait aux nobles, aux riches, et la devise de Robert était formulée par ces mots terribles : *Guerre aux châteaux, paix aux chaumières!...*

Un journal du temps[*] s'exprime ainsi en parlant de cette pièce : « L'auteur « allemand a peint des voleurs de grand « chemin dont le chef était un jeune « homme bien né, qui conserve le senti- « ment de la vertu au milieu des crimes « qu'il commet. L'auteur français, au

---

[*] *Journal de Paris,* 1791.

« contraire, a fait de ses voleurs des re-
« dresseurs de torts qui se comparent sou-
« vent à Hercule, et qui n'assassinent
« jamais que justement les hommes puis-
« sants et pervers que le glaive de la loi
« a épargnés..... C'est l'héroïsme des bri-
« gands ; de tels exemples peuvent donner
« lieu à des applications dangereuses.
« Malgré ces observations critiques, que
« nous avons cru devoir à l'art drama-
« tique et à *l'ordre social*, les beautés ré-
« pandues dans ce drame annoncent, d'une
« manière avantageuse, M. de la Marte-
« lière qui en est l'auteur et que l'on a
« demandé. »

*Robert, chef de Brigands*, commença à Paris la réputation de Baptiste aîné. La haute stature de ce comédien, sa figure sévère, sa diction grave, son maintien noble le rendaient propre aux personnages qu'il était chargé de représenter. Il a fort bien joué *le Glorieux*. La Martelière, séduit par le grand succès de *Robert*, voulut lui donner une suite, en composant, peu de temps après, *le Tri-*

bunal *redoutable*. Mais, comme il n'avait plus Schiller pour guide, et qu'il lui fallait inventer, ce qu'il inventa ne valant pas ce qu'il avait copié, la suite de *Robert* ne produisit qu'un mince effet.

Ce fut un grand évènement littéraire pour ce théâtre que la première représentation de *la Mère coupable* ou *l'autre Tartufe*, qui eut lieu le 26 juin 1792. Ce drame, attendu longtemps, avait été prôné par les amis de Beaumarchais et par lui-même aussi, à ce qu'on assure.

Plusieurs théâtres s'étaient disputé cette œuvre tant vantée d'avance. Cette lutte honorable pour l'ouvrage semblait présager un grand succès. On en a dit beaucoup trop de bien et beaucoup trop de mal ; la vérité est que la pièce ne fit point d'argent d'abord, elle est pourtant demeurée au répertoire, grâce au jeu brillant et pathétique de plusieurs comédiennes qui y parurent successivement. Après l'illustre Contat, mademoiselle Volney est une de celles qui ont le mieux compris et le mieux joué ce rôle difficile. Toutefois

mademoiselle Levert le jouait aussi d'une façon fort convenable. Je ne dois point omettre, dans l'histoire du théâtre du Marais, un ouvrage qui y obtint quelque réputation, *les Bizarreries de la Fortune* ou *le jeune philosophe*, par Loasel Théogate; mais je dois dire aussi qu'il n'eut point beaucoup de peine à le composer, car *les Bizarreries de la Fortune* ne sont autre chose qu'une comédie polonaise, *les Coups du Sort*, de Mowinski, auteur à réputation que l'on avait surnommé le *Molière* de la Pologne. Loasel n'a rien changé à la pièce de Mowinski, il l'a copiée acte par acte, scène par scène, mots pour mots; et, chose extraordinaire! plusieurs journaux que j'ai lus et qui en ont rendu compte ne font aucune mention de l'auteur polonais.

*Les Coups du Sort* furent composés en 1781, et les *Bizarreries de la Fortune* furent jouées à Paris le 16 avril 1793. On lit dans une notice mise en tête de la comédie *des Coups du Sort* : « La pièce « dont nous offrons la traduction nous

« a paru être plutôt une œuvre du génie
« de Mowinski que ses autres ouvrages :
« on y remarque surtout le goût et les
« nuances du Théâtre-Français, qui lui
« a, sans contredit, donné beaucoup d'i-
« dées et un vaste champ à glaner. »

Effectivement, en lisant la comédie de l'auteur polonais, on y trouve le goût et les plaisanteries françaises.

Loasel Théogate aurait dû, je pense, annoncer sur la brochure que sa pièce était une traduction de celle de Mowinski ; cet acte de modestie ne lui aurait fait aucun tort. « Rendez à César ce qui est à « César, et aux Polonais ce qui est aux « Polonais. »

Un comédien qui a occupé longtemps une place distinguée au théâtre de l'Odéon et à la Comédie-Française, d'où il vient de se retirer, Duparay, remplissait dans *les Bizarreries de la Fortune* un rôle très minime, celui d'un brigadier de la maréchaussée. Depuis, cet acteur a fait un chemin brillant, et sa retraite laisse un grand vide à la Comédie-Française. J'ai

vu peu de comédiens aussi naturellement bons, aussi spirituellement naïfs. Duparay a compris Molière à merveille. Il était parfait dans Orgon du *Tartufe*, dans Chrysale des *Femmes savantes*. Et avec quelle admirable bonhomie ne jouait-il pas le rôle du Drapier, dans *Bertrand et Raton !* C'était la nature prise sur le fait. Ce marchand de draps doit exister quelque part.

L'histoire du théâtre du Marais n'a eu qu'une phase vraiment remarquable, qui embrasse de 1791 à 1795. A partir de cette année, ce spectacle n'aura aucune physionomie particulière; il jouera pêle-mêle tous les genres ; tous les comédiens de Paris et beaucoup de la province y défileront comme dans une lanterne magique, mais pas un directeur n'y fixera la fortune.

Pour peindre l'état de misère dans lequel était tombé le plus grand nombre des spectacles de Paris, en 1805, il suffira de dire que les acteurs, les actrices, les fournisseurs, les ouvreuses de loges, les

garçons de théâtre se révoltaient tous les jours ; personne n'était payé. J'ai entendu de pauvres comédiens dire devant moi : « Nous ne jouerons pas dimanche « si nous n'avons point d'argent ce soir. » J'en ai vu qui recevaient trois francs, quarante sous, vingt sous même, à compte sur un mois d'appointements. Pauvres gens ! c'était pitié de les voir !.. mais il fallait vivre.

Une fois, la misère était si grande au spectacle du Marais, que l'on n'avait pas même de quoi acheter une voie de bois ; mais comme on avait mis sur l'affiche en gros caractères : « *La salle sera chauffée de bonne heure, tous les poêles seront allumés,* » il fallait bien tenir parole. Les poêles furent donc allumés ainsi que l'affiche l'annonçait. Cependant la salle était toujours comme une glacière, et les spectateurs se plaignaient du froid, un curieux se baisse pour regarder dans un poêle ; au lieu d'un bon rondin de bois neuf, on y voit, quoi ?... un *lampion* qui brûlait !....

Le théâtre du Marais ne jouait jamais quinze jours sans être fermé ; j'y ai eu un petit vaudeville en répétition pendant quatre ans; chaque fois que la pièce était prête à être représentée, le théâtre fermait, la direction changeait, les acteurs aussi ; alors il me fallait attendre une nouvelle administration. Je relisais ma pauvre pièce, elle était reçue, répétée de nouveau, et à la veille de se produire en public, la salle était encore fermée. Mon vaudeville fut donc en répétition depuis le mois de mai 1803 jusqu'en juillet 1807. Je l'ai retrouvé dans mes cartons, ce malheureux vaudeville ! il s'appelait : *l'Urne magique* ou *les Oracles*. Je ne l'ai lu depuis, ni ne le lirai à aucun théâtre, à moins qu'on ne rebâtisse tout exprès pour moi la salle du *Marais*, rue Culture Sainte-Catherine ; ce qui n'est guère probable.

# NOTES
## ET
# VARIANTES.

# NOTES ET VARIANTES.

En 1838, l'éditeur Allardin libraire à Paris, quai de l'Horloge, n° 59, publia une seconde édition de l'Histoire des petits Théâtres de Paris de Brazier. En tête de cette seconde édition * figure

---

* Nous donnons ci-après, en variantes, les passages ajoutés par l'auteur dans cette seconde édition.

un avis de l'éditeur que nous reproduisons ci-après :

### AVIS DE L'ÉDITEUR.

Si quelque chose est vraiment populaire en France, et surtout à Paris, c'est à coup sûr le spectacle, moins, peut-être, les grands que les petits : ceux, par exemple, où l'on chante le vaudeville. C'est un genre qui nous appartient en propre, sans partage, que l'étranger nous envie d'autant plus qu'il ne possède rien qui y soit analogue. On a donc eu raison de dire, en rapprochant deux extrémités, que deux choses seraient toujours nationales en France : la gloire et le vaudeville. La gloire compte ses historiens par centaines, les petits théâtres ont leur historiographe unique, ou plutôt leur chroniqueur. Cet historiographe est, on le sait, un ami, un collaborateur et aussi un émule de feu Désaugiers, en un mot, c'est Brazier.

Un an à peine s'est écoulé depuis que Brazier publia son *Histoire des petits théâtres*, en 2 vol. in-8. Cette édition étant épuisée, c'est, ce nous semble, une heureuse idée que d'en publier une beaucoup plus

complète et plus populaire par son format et son prix ; car la chanson, expression de la gaîté, descend au lieu de monter l'échelle sociale. Presque tout le monde, maintenant, peut apprécier la valeur de cet ouvrage gai, spirituel, anecdotique, amusant, où règne un heureux mélange de malice et de bonhomie ; un tableau vivant et très mouvant de tout ce monde de coulisses dont l'auteur a fait, d'après nature, une étude approfondie et dont on aime tant à connaître les actions, le caractère, les aventures et les caprices ; monde à part, mais sujet aux variations sociales ; monde dont la vie avait pour Dieu l'imprévu, et qui, aujourd'hui, spécule aussi, peut-être pour ne point se soustraire aux allures de notre siècle *bitumineux*. Ce contraste du présent avec le passé nous paraît une raison de plus pour faire rechercher l'*Histoire des petits théâtres* ; ceux qui vieillissent y trouveront des souvenirs, et les générations plus jeunes un chapitre complet de notre histoire contemporaine, non moins instructif qu'amusant.

L'auteur, plus sévère pour lui-même que ne l'ont été ses lecteurs et les critiques, en revoyant son œuvre, s'est reproché quelques

erreurs de date, elles sont rectifiées ; quelques lacunes, elles sont comblées ; ses souvenirs écrits en réveillant d'autres, il a considérablement augmenté cette nouvelle édition : de nouvelles chroniques y sont ajoutées ; enfin quelques fautes typographiques, échappées à des corrections trop rapides, ont disparu, et nous espérons qu'on en trouvera peu. A ce propos, nous ferons observer que, cette fois, la dernière édition sera la bonne, en dépit de la boutade comique dans laquelle Pons, de Verdun, exprimait ainsi la joie d'un bibliomane :

> C'est elle !... dieux, que je suis aise !
> Oui..., c'est... la bonne édition ;
> Voilà bien, pages neuf et seize,
> Les deux fautes d'impression
> Qui ne sont pas dans la mauvaise.

Lorsque nous convînmes, avec notre excellent ami Brazier, de réimprimer ses *Souvenirs sur les petits théâtres*, et, selon son désir, de leur donner un format populaire, nous étions loin de prévoir que sa nécrologie remplirait la première page de cette nouvelle édition. Quinze jours se sont à peine écoulés depuis le moment où il y mettait la

dernière main, où il cherchait dans sa prodigieuse mémoire les anecdotes qu'il y a ajoutées ; il corrigeait et revoyait ce livre avec amour. Nous, qui avons connu Brazier, qui l'avons aimé, comme tous ceux qui ont eu avec lui des relations intimes, nous savons mieux que personne combien sa mort laisse de regrets. Il est rare qu'un homme réunisse, à un égal degré, la bonté, l'esprit, l'élévation de l'âme, et cette malicieuse bonhomie qui faisait de Brazier un La Fontaine chansonnier.

Nicolas Brazier naquit à Paris en 1783. Son père tenait une maison d'éducation dans le faubourg du Temple. La révolution nuisit à ses premières études ; ce fut après avoir commencé, selon le vœu de sa famille, la profession de bijoutier, que se sentant une vocation insurmontable, il abandonna le sertis, la facette, pour s'essayer au couplet et aux tableaux de mœurs. Le vaudeville venait de commencer son règne ; Brazier se lia avec tous les joyeux chansonniers qui édifiaient alors le caveau moderne. Dès ce moment, il se livra à l'étude et commença cette série de charmants vaudevilles dont nous donnons la liste à la fin de cet ouvrage.

Ce n'est point un article nécrologique que nous avons la prétention de consacrer à la mémoire de cet excellent homme; ses spirituels amis et collaborateurs, MM. Merle et Dumersan, se sont chargés de cette honorable tâche, que seuls ils étaient aptes à bien remplir; nous avons voulu seulement constater nos sincères regrets et déposer sur sa tombe un dernier hommage d'amitié.

On fit à Brazier, et il accrédita lui-même, une réputation d'ignorance qu'il était bien loin de mériter; on alla jusqu'à prétendre qu'il avait fait écrire dans son chapeau : *Ex libris Brazier*. M. Dumersan défend ainsi Brazier à ce sujet : « Assurément Brazier n'était pas un savant, il l'écrivait peut-être trop lui-même; mais quelque peu d'études qu'il eût faites, il savait un peu plus de latin que n'en savent quelques-uns de ses confrères. La plupart de ses fautes provenaient d'étourderie et de distraction. » Il riait lui-même de cette méchante plaisanterie. Alors le moyen de se fâcher en son nom, à lui, qui ne se fâchait de rien ? non par pusillanimité, mais par un trop-plein de bienveillance qui méritait qu'on inscrivît sur sa tombe : *Ci-gît qui n'eut jamais d'ennemi*.

Brazier est mort le 22 août 1838, à cinquante-cinq ans.

<div align="right">ALLARDIN.</div>

## THÉATRE DE LA GAITÉ.

L'ARTICLE relatif à ce théâtre a été remanié par Brazier dans la deuxième édition de son livre. Voici les principaux changements et les additions faits à cet article :

Le théâtre de la Gaîté est le plus ancien de tous ceux qui ont existé et qui existent encore sur le boulevard du Temple.

Il fut fondé par J.-B. Nicolet en 1770 ; mais son origine remonte à 1760.

Un sieur Restier qui tenait des baraques aux foires Saint-Germain, Saint-Laurent et Saint-Ovide, en fut le premier directeur. Comme ces foires ne se tenaient qu'à de certaines époques de l'année, Restier avait construit sur le boulevard du Temple une salle de spectacle en bois, sur la façade de laquelle on lisait : *Salle des grands danseurs.*

Nicolet père était l'Arlequin de ce spectacle, et faisait même la parade en dehors, comme Bobèche et Galimafré.

Un incendie ayant détruit la salle de Restier, auquel Gaudon avait succédé, Nicolet le fils, qui était fort aimé du public, la fit rebâtir, et se mit à la tête de la troupe. Il jouait, comme son père, le personnage d'Arlequin.

En 1772, la troupe de Nicolet étant allée jouer à Choisy, chez madame Dubarry, amusa beaucoup Louis XV et toute la cour, Nicolet sollicita et obtint la faveur de prendre pour son théâtre le titre de *grands danseurs du roi*.

Loin de s'enorgueillir de cette faveur Nicolet ne chercha pas pour cela à s'élever plus haut, et mit sur sa toile cette modeste devise :

> Sur les tréteaux de Thespis,
> Ne cherchez que la Folie..

~~~~~~~~

Les ouvrages à spectacle, les arlequinades étaient montés avec un luxe et un soin particuliers. Non seulement on admirait les machines, les décorations, mais on s'amusait beaucoup des pièces des acteurs. *Arlequin dogue d'Angleterre* faisait fureur,

surtout lorsque Nicolet métamorphosé en chien, après avoir flairé la robe de Pantalon, levait dessus la jambe de derrière. Pantalon levait sa robe d'une manière si comique que toute la salle riait et battait des mains.

L'*Enlèvement d'Europe* et le fameux *Siège de la Pucelle d'Orléans* attirèrent tout Paris.

Madame Nicolet, qui était d'une beauté remarquable et avait joué la comédie en province, représentait Jeanne d'Arc ; une demoiselle Miller, qui fut depuis madame Gardel, et qui a laissé de si grands souvenirs à l'Opéra, brillait déjà dans le rôle de Junon, de l'*Enlèvement d'Europe*.

Parmi les sauteurs, on distinguait le *Petit Diable*; un sieur *Placide* se faisait remarquer par sa danse gracieuse, et un homme, que l'on appelait le *beau Dupuis*, déployait sa vigueur dans les *forces d'Hercule* : un nommé Desvoyes y a dansé longtemps l'anglaise. Les entr'actes, chez Nicolet, étaient toujours remplis par des équilibristes, des joueurs de tambours de basque, des tourneuses qui faisaient des choses étonnantes de courage et d'adresse. De là l'origine de ce mot : *C'est de plus fort en plus fort, comme chez Nicolet.*

Vers l'année 1789, Nicolet étant mort, sa femme continua de tenir son spectacle qui demeura dans une situation assez prospère jusqu'à l'époque de la Révolution. Alors on fit disparaître le titre de *Grands Danseurs du Roi* et l'on mit à sa place *Théâtre de la Gaité*.

Usant de la liberté, qui venait d'être proclamée, on joua chez Nicolet, des pièces révolutionnaires: *Brutus*, *Fénelon*, *les Victimes cloîtrées*, etc..

~~~~~~~~~

Ribié, qui avait commencé par être commissionnaire à la porte du théâtre, y vendait des contre-marques et s'en servait souvent pour aller admirer Nicolet. Il était parvenu, par son intelligence, à jouer quelques petits rôles ; Nicolet l'engagea dans sa troupe. Comme acteur, Ribié était assez remarquable ; comme auteur, il a attaché son nom à des ouvrages qui ont obtenu du succès.

Après avoir couru la province au commencement de la révolution, Ribié était passé aux colonies, d'où il revint vers 1795 avec Talon, Mayeur, et une jeune et jolie actrice, appelée mademoiselle Saint-Quentin

Ribié prit la direction de la salle de Nicolet, à laquelle il donna le titre de *Théâtre d'émulation.*

Il y fit jouer le *Moine*, qu'il composa avec un comédien nommé Camaille Saint-Aubin, mélodrame fameux, tiré du roman de ce nom ; dans cette pièce, madame Corse remplissait le rôle de Marguerite avec un talent très distingué ; le second acte surtout, celui des *voleurs*, produisait un grand effet. Après le *Moine* vinrent les *Pénitents noirs*, et la pantomime des *Amazones*. Ribié joua aussi beaucoup de rôles dans son ancien répertoire ; mais n'ayant point réussi dans cette entreprise, il quitta bientôt la direction.

Ce spectacle, après bonne et mauvaise fortune, tomba dans les mains d'un homme de lettres appelé Cofin-Rosny. La salle ayant été restaurée, l'ouverture eut lieu le 16 avril 1799, par un vaudeville de circonstance, *le Retour de la Gaîté*. Une pantomime à grand spectacle, *les Quatre parties du Monde*, qui rappelait l'ancien genre de Nicolet, produisit d'assez bonnes recettes ; un mélodrame de Cuvelier, *Kalik-Sergus*, n'eut qu'un succès négatif ; mais *la Forêt enchantée ou la Belle au Bois dormant*, l'un des premiers

ouvrages de M. Caignez, obtint une vogue longue et méritée.

Après le *Pied de Mouton*, qui fit un argent considérable, Ribié donna la *Tête et la Queue du Diable*, qui produisit de bonnes recettes; mais après deux années d'exploitation, malgré ses capacités bien connues, malgré son activité dévorante, il fut encore obligé de se retirer devant les héritiers Nicolet, qui voulurent rentrer dans leur privilège, et l'exploiter eux-mêmes.

## AMBIGU-COMIQUE.

Après la retraite de Bernard-Léon, ajoute Brazier, comme conclusion à son article sur l'Ambigu, M. le baron de Cès-Caupenne obtint le privilège du théâtre de la Gaîté, en cumul avec celui de l'Ambigu; mais il vient de quitter l'entreprise de ce dernier et d'en abandonner la gestion à MM. Courniol et Cormon, homme de lettres.

L'acteur Tautin (Jean-Baptiste) né en 1776, a survécu trois ans à Brazier. Il est mort à Paris en 1841. C'était l'un des artistes les plus populaires du boulevard. On pourrait supposer, d'après l'article de Brazier, que Tautin passa toute son existence dramatique à l'Ambigu.

La vérité est qu'il joua successivement à ce théâtre, à la Gaîté et au Panorama dramatique de 1800 à 1823. Il accepta ensuite des engagements en province. Il est mort à Sainte-Périne. Il était l'oncle de la chanteuse d'opérettes Lise Tautin qui a créé *l'Orphée aux Enfers* d'Offenbach et qui est morte en 1874, à l'âge de 40 ans.

<div style="text-align:right">G. D'H.</div>

Les deux Stokley ou Stokleit se prénommaient le père, Charles, le fils, Julien. Né en 1765, le père est mort en 1849. C'est son fils qui a eu le plus de réputation et de talent. Il a débuté au Théâtre Français (8 mai 1821) dans Crispin du *Légataire universel*, puis, comme le sociétariat qu'il ambitionnait ne lui venait pas assez vite, il s'en fut

à l'Odéon où il joua de 1829 à 1832. Il a créé quelques-uns des rôles des grands drames romantiques de l'époque. En somme il a surtout appartenu à l'Ambigu dans sa jeunesse. Il est mort en 1866.

<div style="text-align:right">G. D'H.</div>

## THÉATRE DES ASSOCIÉS.

Prévot ou Prévost (Augustin) acteur, auteur et directeur de théâtre, est mort en 1830, et non en 1825 ainsi que Brazier l'affirme par erreur. Il était tombé dans une telle misère, à la suite de la fermeture de son théâtre, qu'il se trouva réduit pour vivre à montrer la lanterne magique aux passants dans le quartier Marbœuf. Né en 1753, il passait pour le fils naturel du prince de Conti et d'une actrice de la Comédie italienne.

<div style="text-align:right">G. D'H.</div>

## THÉATRE
#### DES
## DÉLASSEMENTS COMIQUES.

Dans sa seconde édition Brazier donne sur le fondateur de ce théâtre les renseignements suivants qui ne figurent pas dans la première :

Construit sur le boulevard du Temple, entre l'hôtel Foulon qui existe encore aujourd'hui, et le Cirque-Olympique, le théâtre des Délassements comiques doit son origine à un comédien-auteur nommé PLANCHER, qui prit le surnom de VALCOUR, et, plus tard, lors de la révolution, se fit appeler *Aristide Valcour*. Cet auteur a laissé un grand nombre d'ouvrages médiocres; il était né à Caen, en 1751 ; et il est mort à Belleville, le 28 février 1815.

~~~~~~

Plancher-Valcour a composé beaucoup d'ouvrages de circonstances tels que le *Vous et le Toi, Pourquoi pas?* ou le *Roturier parvenu*, la *Discipline républicaine*, le *Tombeau des*

Imposteurs ou *l'Inauguration du Temple de la Vérité, Sans-Culottide dramatique*, dédiée au pape. Les titres de ces pièces me dispensent de citer les époques où elles furent faites et jouées.

En 1792, ce théâtre passa des mains de Plancher Valcour dans celles d'un nommé Colon.

~~~~~~

Valcour se nommait en réalité Philippe-Aristide-Louis-Pierre Plancher. Il a eu une existence littéraire et dramatique des plus accidentées, ayant d'abord été avocat, puis comédien, directeur de théâtre et même un moment juge de paix, sous le Directoire. Enfin, en dehors de ses nombreuses pièces de théâtre, dont bien peu ont été imprimées, il a composé des poèmes, des romans, et publié des mémoires historiques et jusqu'à des comptes-rendus de causes célèbres. Il est mort à Paris-Belleville en 1815.

<div style="text-align:right">G. D'H.</div>

## THÉATRE DE LAZZARI.

Réédifié en 1815, ce théâtre ne fut d'abord qu'un spectacle de marionnettes. Ce n'est qu'après 1830 qu'il eut l'autorisation de jouer des pièces avec des personnages véritables. Il a disparu définitivement lors de la transformation du boulevard du Temple, en 1863.

<div align="right">G. D'H.</div>

## CIRQUE OLYMPIQUE.

Adolphe Franconi, le dernier Franconi authentique, est mort à Paris le 2 novembre 1855, à l'âge de 52 ans. C'est lui qui a créé, en 1835, le cirque d'été des Champs-Elysées. D'autres Franconi, Henri et Victor, membres collatéraux de la même famille, ont été également connus comme écuyers de talent. Enfin une troisième branche des Franconi, mais celle-ci moins directe, à voulu exploiter en 1866 une grande salle nouvelle qui ouvrit en effet près du Château-d'Eau sous la dénomination de Théâtre du

Prince Impérial. L'entreprise ne réussit pas Il y a bien encore aujourd'hui quelques artistes forains qui portent le nom de Franconi, mais ont-ils des droits bien certains à ce nom illustre dans les anciens fastes des théâtres équestres ?..

<p style="text-align:right">G. D'H.</p>

## FOLIES DRAMATIQUES.

MADEMOISELLE Théodorine Thiesset, née le 24 décembre 1813, est devenue la femme du célèbre artiste de drame Mélingue. Après de brillants succès aux Folies-Dramatiques, à l'Ambigu, à la Porte-Saint-Martin, madame Mélingue fut admise comme sociétaire à la Comédie-Française en vue de la seule création du rôle de Guanhumara dans les *Burgraves* (7 mars 1843). Elle y obtint un succès personnel assez vif qu'elle ne retrouva pas dans d'autres rôles. Elle a quitté définitivement, en 1852, la Comédie-Française et le théâtre. C'est à tort que le *Dictionnaire Larousse* fait mourir cette artiste distinguée « vers 1865. » Elle vit encore au moment où nous écrivons ces lignes (décembre 1882).

<p style="text-align:right">G. D'H.</p>

Léontine, de son vrai nom Léontine Carben, était d'origine israélite, sa mère était marchande à la toilette. Son rôle de Malaga, dans *Gig-gig*, a été l'un des plus grands succès de la longue carrière de cette amusante comédienne. Les rôles qu'elle a ensuite joués sont considérables. Son nom est attaché à la plupart des créations des grands drames et même des féeries célèbres représentés de 1840 à 1855 : *La Grâce de Dieu* (Chon-Chon) les *Sept Châteaux du Diable* (Régaillette) la princesse *de la Poule aux Œufs d'Or*, puis la *Mendiante*, les *Sept Châteaux du Diable*, la *Bergère des Alpes*, le *Petit homme rouge*, et enfin les *Cosaques* (1853) où elle remporta un de ses plus éclatants succès.

Nous ne saurions dire ce que cette vaillante et si piquante comédienne est devenue depuis qu'elle a quitté le théâtre.

<div style="text-align:right">G. D'H.</div>

## THÉATRE DE LA CITÉ.

Dans sa seconde édition, Brazier donne les quelques détails complémentaires suivants sur la salle du théàtre de la Cité :

Comme on avait conservé quelques restes des vieux bâtiments, on arrivait dans la salle par plusieurs corridors tristes et sombres ; il y avait sous le vestibule, dans ces longues galeries, quelque chose qui sentait l'odeur du cloître...; quand je traversais, en 1805, ces voûtes silencieuses pour aller faire répéter un de mes premiers vaudevilles, il me semblait toujours voir un saint fantôme se dresser devant moi, et me dire en secouant la poussière de son linceul : « Jeune homme ! où vas-tu ? »

A propos de Barba, Brazier ajoute à son adresse dans sa deuxième édition (page 156) le compliment suivant qui ne figurait pas dans la première :

« Barba vivra comme Barbin ! »

Brazier donne, dans la seconde édition de son livre, le curieux renseignement qui suit sur la mort tragique de l'acteur-directeur Beaulieu :

Il était environ quatre heures de l'après-midi ; j'allais au théâtre ; Beaulieu logeait au deuxième étage, sur le devant, dans la maison du café qui existe encore aujourd'hui. Je débouchais par le Pont-au-Change, j'étais sur la place du Palais de Justice, vis-à-vis le théâtre ; j'aperçois Beaulieu à sa fenêtre, je lui fais un signe de loin, il y répond. A peine ai-je fait quelques pas, que j'entends la détonation d'une arme à feu... C'était l'infortuné comédien qui avait cessé de vivre.

Je me rappelai alors qu'il nous avait dit : « Si je ne réussis pas, je me tue !... »

## LES PARADES.

En citant la parade intitulée *le Voyage* dans sa deuxième édition, Brazier en fait

précéder la reproduction de la note suivante :

Cette parade est restée comme une tradition. MM. Cogniard frères, les spirituels pourvoyeurs de tableaux populaires du théâtre du Palais-Royal, viennent de reproduire cette parade dans leur amusant vaudeville *Bobèche* et *Galimafré*.

On peut juger, par le rire qui accueille Touzez et Leménil quand ils la jouent, de la gaîté qu'y mettait mon vieux paillasse Rousseau, quand je la lui entendais débiter dans mon enfance.

## THÉATRE DU MARAIS.

Ce chapitre ne figurait pas dans la première édition de l'ouvrage de Brazier.

La *Mère Coupable* n'eut que quinze représentations au théâtre du Marais (du 26 juin

au 5 août). Voyez au sujet de cette pièce, d'ailleurs médiocre, beaucoup de renseignements documentaires dans notre édition du *Théâtre complet de Beaumarchais*. (Tome IV, Librairie des Bibliophiles, in-8, 1871).

<span style="text-align:right;display:block">G. D'H.</span>

# TABLE DES MATIÈRES.

|  | PAGES |
|---|---|
| Notice | v |
| Préface de l'auteur | 3 |
| Théâtre de la Gaîté | 11 |
| Théâtre de l'Ambigu-Comique | 51 |
| Théâtre des Associés | 83 |
| Théâtre des Délassements comiques | 105 |
| Théâtre de Lazzari | 135 |
| Théâtre du Cirque olympique | 145 |
| Théâtre du Panorama dramatique | 173 |
| Théâtre du Boudoir des Muses | 189 |

| | |
|---|---|
| Théâtre des Jeunes Artistes | 201 |
| Théâtre des Folies-Dramatiques | 227 |
| Théâtre des Jeunes Élèves | 243 |
| Théâtre de la Cité | 261 |
| Ramponneau | 281 |
| Le Boulevard du Temple | 297 |
| Les Parades | 321 |
| Première Parade : *Le Commerce* | 325 |
| Deuxième Parade : *Le Voyage* | 329 |
| Théâtre du Marais | 339 |
| Notes et Variantes | 363 |

ACHEVÉ D'IMPRIMER

SUR LES PRESSES DE

DARANTIERE, IMPRIMEUR A DIJON

le 18 mai 1883

POUR

ÉD. ROUVEYRE ET G. BLOND

LIBRAIRES-ÉDITEURS

A PARIS

www.ingramcontent.com/pod-product-compliance
Lightning Source LLC
Chambersburg PA
CBHW051352220526
45469CB00001B/215